U0030938

世界名畫家全集　何政廣主編

吉羅代 Anne-Louis Girodet

劉力葭◉編譯

藝術家出版社

世界名畫家全集

前期浪漫主義畫家

吉羅代

Anne-Louis Girodet

何政廣●主編
劉力葭●編譯

藝術家出版社

目　錄

前言（何政廣撰文）... 6

前期浪漫主義畫家——吉羅代的生涯與藝術...................... 9

・時代背景：失序的年代... 9

・皇室擁護者或革命？！... 16

吉羅代的生平及簡介.. 22

・尊貴的出生.. 22

・第二個父親.. 26

・大衛的畫室.. 34

・吉羅代在大衛的畫室：吸收和叛逆................................ 38

・羅馬大獎：反叛一成為風格獨樹一幟的畫家..................... 51

・那不勒斯：一個危險的避難所..................................... 58

・解讀吉羅代畫中的簽名.. 72

・不受當局重視的畫家... 74

畫家詩人吉羅代作品總覽..................................... 76

‧得到羅馬大獎之後 ... 76

‧繪畫中的醫學內涵：醫生肖像畫............................ 102

‧「我喜歡奇異而不是平鋪直敘」：奧西安和吉羅代的創意........... 107

‧夜之女神的愛戀光芒：神話的確切與從天文學逃逸
　　——吉羅代、完美的軀體、以及鬼魂.................... 117

畫家吉羅代的定位和貢獻............................... 130

‧飛向天堂的詩人畫家 ... 130

‧後人僅有的線索 .. 131

‧「吉羅代畫派」的複雜性 141

‧兩位與吉羅代同時代的評論家解釋「吉羅代畫風」：
　德昆西與德列克魯斯.................................... 154

吉羅代年譜.. 234

前言

安一路易・德・羅西一提歐頌・吉羅代（Anne-Louis de Roussy-Trioson Girodet, 1767-1824），在西洋美術史家的眼中，他被公認為是前期浪漫主義的畫家。吉羅代與同時期的畫家熱拉爾（François Pascas Gérard, 1770-1837）、格羅（Antoine-Jean Gros, 1771-1835），共為新古典主義大師大衛（Jacques-Louis David, 1748-1825）門下的三G之一而聞名。

吉羅代1767年出生於法國的蒙塔吉，七歲時吉羅代被父母親安置在巴黎皮克畢的雅克・偉棠（Jacques Watrin）夫婦家，他特別喜歡教他繪畫的老師。1784年，十七歲時進入大衛的畫室學畫，大衛在二十五年後回憶說：「我的第三個學生是相當傑出的蒙塔吉的吉羅代。布雷先生（Mr. Boulé），一位相當有名的建築師，將年輕的吉羅代帶到我面前。當時這位年輕人剛完成他的學業，並已嫻熟拉丁及希臘文。」

1789年，吉羅代二十二歲，創作油畫〈約瑟夫與其兄弟的故事〉，獲得羅馬大獎，一舉成名，赴羅馬學習繪畫三年。到羅馬後繪製〈沉睡的安狄米翁〉和〈西波克拉底拒絕阿爾塔薛西斯的禮物〉。這一年，法國大革命爆發。1792年法國獲得前所未有的勝利，九月，法國共和國宣告成立。

1795年，吉羅代自義大利返回巴黎。他畫了提歐頌夫人肖像畫。1800年拿破崙執政，正式宣告拿破崙時代來臨。翌年，吉羅代三十四歲，繪畫〈為自由而陣亡的法國英雄〉，並於第二年在巴黎的沙龍展出。

1806年，醫生提歐頌先生收養吉羅代，因此吉羅代將姓氏改為德・羅西一提歐頌・吉羅代。他畫過三幅提歐頌的肖像畫，也成為他著名的肖像畫代表作。

1801年至1810年是吉羅代驚人的十年黃金期藝術創作時期，他畫了〈為自由而陣亡的法國英雄〉、〈洪水〉、〈阿塔拉的下葬〉、〈開羅的暴動〉、〈裝扮成蘭妮的格羅小姐〉、〈伯爵夫人伯妮瓦〉、〈夏多布里昂〉等許多著名油畫。吉羅代將自己才華致力於結合文學與繪畫，引領後人用一種謹慎的、理解不同藝術形式的模式來解讀他的繪畫，以文字表達出來才可以讓觀者更能瞭解其繪畫的精細與靈敏。

吉羅代於1824年底五十七歲去世，這一年他還為在法國大革命中扮演重要角色的卡特利諾（J. Cathelineau）、邦查姆（C. de Bonchamps）畫肖像。

吉羅代雖然出自大衛門下，但他後來開創將文學、詩歌意境融入描繪自然與人物的繪畫中，作風與新世代浪漫主義一脈相通，因此被認為是前期浪漫主義先河。吉羅代的名作〈沉睡的安狄米翁〉，被公認為改變的開始，這幅畫表現出的神祕性和靈魂感，與大衛的藝術概念相悖，吉羅代獨特才華在此畫中顯露無遺。他將畫中主題轉化令人意想不到的文學與視覺藝術靈性的結合，精心的構思，將不同類型的歷史畫提升到藝術史上罕見的細緻平台。

2012年11月寫於《藝術家》雜誌社

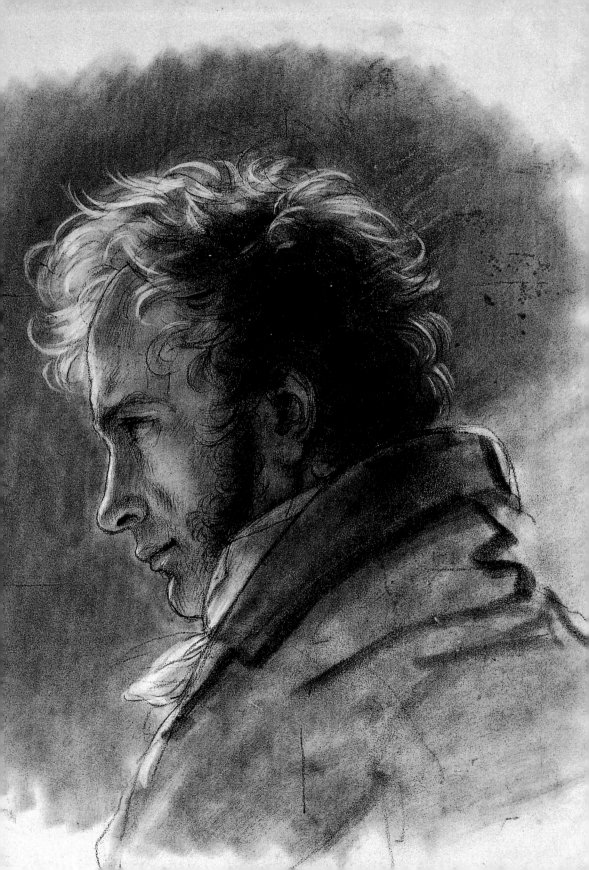

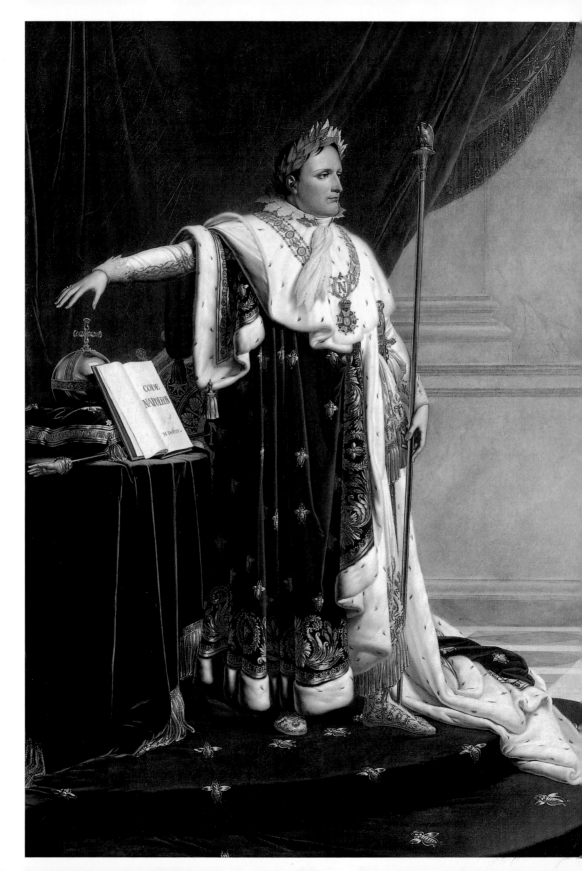

前期浪漫主義畫家——
吉羅代的生涯與藝術

時代背景：失序的年代

吉羅代 **拿破崙穿著帝王服裝** 約1812
油彩畫布 261×184cm
私人收藏（左頁圖）

吉羅代 **左側半身自畫像** 年代不詳
石墨紙 25×20cm
巴黎羅浮宮藏
（p7頁圖）

　　十八世紀末到十九世紀初的法國籠罩在政治動盪及內憂外患中；從大革命到推翻恐怖統治，再從制憲共和到拿破崙軍權治國並榮登帝位。法國內部因經濟因素引起的政治改革，以及追求自由、平等、博愛的理念不僅翻攪每位法國人的內心，也攪皺當時多數仍君主專權的歐洲各國政治的一池春水。畫家吉羅代（Anne-Louis de Roussy-Trioson Girodet）的一生都處在這種政治風暴中，雖然縱橫其一生，他從未明確表明自己的政治立場，但是從他的畫作中仍可發現政治的觸角伸向這位畫家的意志。而他複雜多變的個性，完全可以從他的畫作中窺知一二。想解讀他作品中隱諱的政治傾向以及這位畫家的藝術生涯受到政治阻礙的原因，必須先對當時法國大革命及其以降的政治動亂有一定的了解。

　　法國大革命始於1789年（當時吉羅代二十二歲）群眾攻進巴士底監獄企圖釋放政治犯的一場社會動亂，是年十月在凡爾賽一

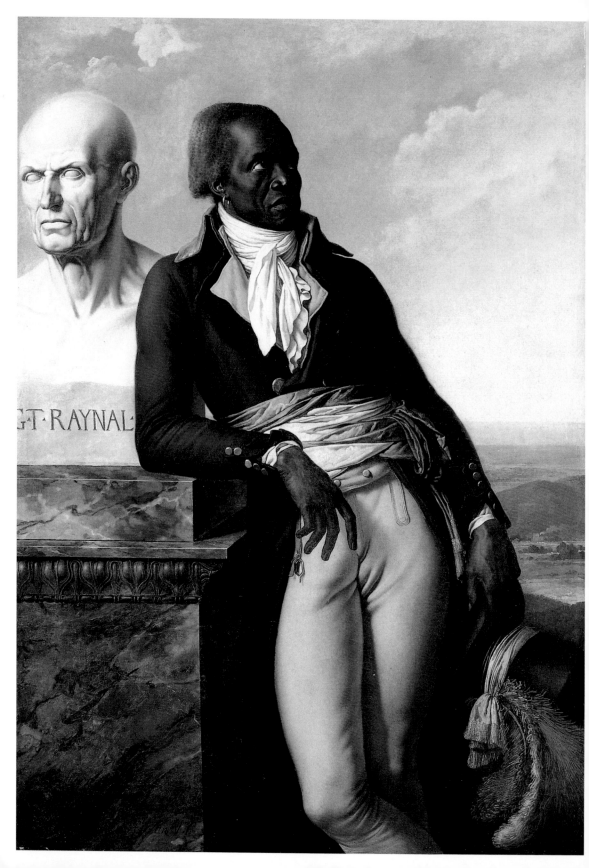

吉羅代　**榮勳獎章項鍊**
年代未詳　石墨白粉筆
紙本　39.2×52.7cm
巴黎羅浮宮藏

場史詩般的遊行迫使奔逃出國的王室回到巴黎。而接下來的幾年，無數自由黨人與右派的皇室貴族處於緊張的對峙中，各自抱持著不同的理念進行社會改革。在1792年九月共和國宣告創立，路易十六於次年被送上斷頭台。外來的威脅也在法國革命中扮演重要的角色。

　　法國大革命戰爭始於1792年，法國獲得前所未有的勝利，它征服了義大利半島、一些低地國家以及萊茵河西半部多數的疆土。而在法國內部，激進的革命黨人受到相當多的支持，令羅伯斯比爾（Maximilien Robespierre）與其他雅各賓黨人藉著國民公會通過的共和國安全協議（the Committee of Public Safety）在法國實行變相的獨裁統治；在他們短暫的治權期間（1793-1794），多達四萬人遭到殺害，故稱為恐怖統治。1794年羅伯斯比爾被處死，雅各賓黨人垮台，恐怖統治宣告結束。在1795年督政府（The Directory, 1795-1799）接管法國，四年之後拿破崙為首的執政府（The Consulate, 1799-1804）接管法國，正式宣告拿破崙時代來臨。

吉羅代　**讓－巴第斯特·貝雷**　約1797
油彩畫布　159×111cm
凡爾賽宮國立美術館藏
（左頁圖）

　　歐洲現代史的起點是以一連串革命後的陰影揭開序幕：共和國的興起、自民主思潮的發展、政教分離觀念的快速傳播、現代意識形態的發展和完全戰爭（total war）的發明，都是在革命期間

吉羅代　**服裝習作**
年代未詳　石墨白粉筆
紙本　57.2×43.1cm
巴黎羅浮宮藏

吉羅代　**拿破崙頭像**
年代未詳　石版畫
法國國家圖書館藏
（右頁左上圖）

吉羅代　**拿破崙坐像**
年代未詳　石墨紙本
貝特朗·沙托魯博物
館藏（Musee Bertrand,
Chateauroux）
（右頁右上圖）

吉羅代　**拿破崙畫像**
素描稿（右頁下二圖）

如雨後春筍般竄出。革命後所發生的事件主要為拿破崙戰爭、兩
次法國王朝的復辟（波旁王朝的復辟以及七月王朝）和兩次較小
規模的革命（分別發生在1830年的君主立憲革命和1848年的法國
二次革命）。

　　十八世紀末的法國充斥著政治紛亂和哲學思潮，對於傳統意
識形態的衝擊幾乎可說是涵蓋了所有方面，如政治、經濟、性別
意識。國王路易十六被送上斷頭台；天主教廷被廢止（象徵政教

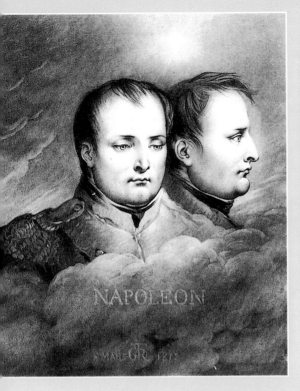

NAPOLÉON

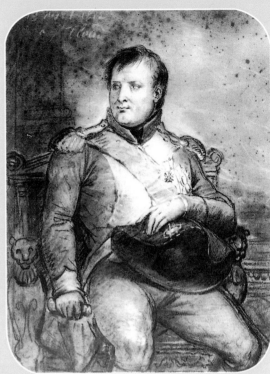

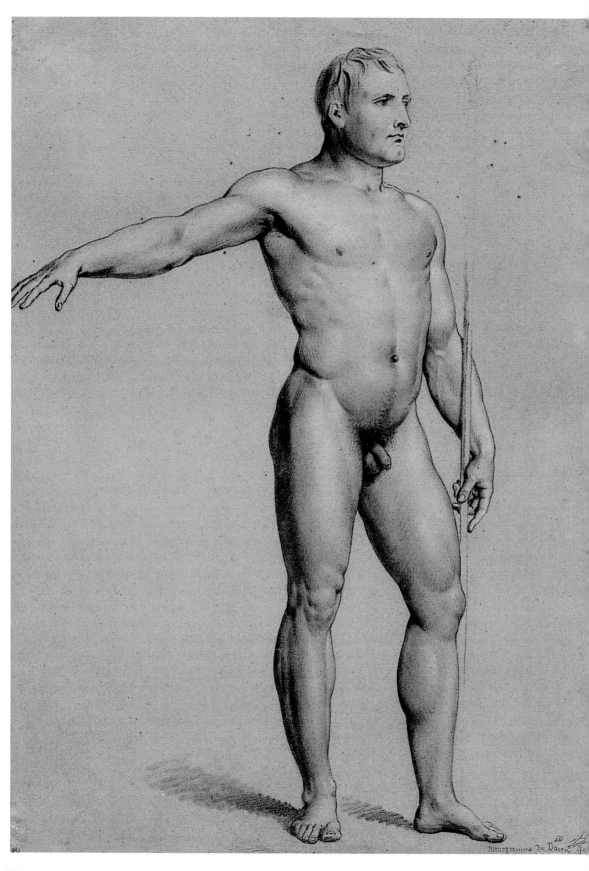

吉羅代　**拿破崙頭像**
1812　石墨紙本
32.9×38.9cm
私人收藏

吉羅代　**拿破崙裸體習
作**　年代未詳
石墨紙本　56.9×41.3cm
巴黎羅浮宮藏
（左頁圖）

分離的開始）；一個新的日誌出現；以及一個新的共和政府的誕生。新的政府為宣傳自己的理念並強調與舊政府的差異，所以新的領導者啟用新的符號象徵，用以慶祝新秩序的來臨，更用來區別自己和舊制度中的政教合一及皇室象徵。於是許多歷史上的文化內涵被重新定義並賦予新的政治涵義，而舊式的象徵則被徹底摧毀或被改成令新政府接受的特質。這些被修改過的符號象徵被用來塑造一個新的「傳統」以及對啟蒙運動和共和國的尊敬。吉羅代親身經歷舊秩序的覆滅及新秩序誕生，在他的畫作中兩種象徵符號都存在，這是令他的政治傾向諱莫如深的原因。

法西斯（fasces）就如同許多法國大革命的象徵物一樣，都源自於古羅馬時代。它是由一束樺木棒組成的大棍棒並帶有一個斧頭。在羅馬時代，法西斯象徵著行政官員的權利；擁有法西斯的行政官員可以下令群眾圍毆一個罪犯。它代表著統一或聯盟，可謂是羅馬共和國的標誌。法國共和國沿用了古羅馬的標誌，並把法西斯視為國家的權利、正義和團結一致。在法國大革命期間，法西斯的圖像與許多其他的象徵符號擺在一起成為革命的標章。而最常與法西斯擺在一起的就是佛里吉亞帽（Phrygian cap）。革命黨人將本來帶有斧頭的法西斯圖騰改成為帶有佛里吉亞帽的法西斯，並稱此帽為自由之帽。

皇室擁護者或革命？！

吉羅代在1791年二月寫給提歐頌醫生（Doctor Trioson）的一封信中，他提及面對法國革命後的社會的態度：「我非常理解您對於因新秩序到來而受到的心靈上的震撼，但我覺得最明智的舉動就是……嘗試著將最糟糕的損失視為一種所有進步的系統造成的無法避免的結果。」

在1819年六月寫給同在大衛畫室學習的同儕法布爾（François-Xavier Fabre）的一封信中，吉羅代表示出他對政治的看法：「我很少跟貝爾坦（Bertin）見面了。我們彼此住得不近，更何況我們的職業相差甚巨。他完全投身於政治之中，而我對政治完全不了解、也不喜歡、不感興趣，我們只要祈禱我們的政府官員不是雅各賓黨人就好了。」

吉羅代整個人生都籠罩在法國政治動盪的陰影下。到底政治在吉羅代的生命中扮演什麼角色；他的繪畫中是否帶有政治意涵恐怕是困擾藝術史家的重要問題。直到1999年才重新展現在世人面前的吉羅代繪製的〈戴著佛里吉亞帽的自畫像〉，藝術史學家爭辯的這個主題重新浮上檯面。

圖見18、19頁

吉羅代　**圍著頸巾戴著帽子的自畫像**　1790　石墨白粉筆紙本　21.6×17.5cm　克里夫蘭美術館藏

吉羅代　**戴著佛里吉
亞帽的自畫像**（實際大
小）　1792　水粉顏料
象牙　直徑6cm
私人收藏

　　佛里吉亞帽源自於希臘和古羅馬。戴這種帽子的希臘人或古
羅馬人可能受封成為貴族或是位高尚的人。這種帽子的象徵意義
在法國大革命期間相當受歡迎，其中一個原因是他在古羅馬時代
有相當重要的作用：在古羅馬釋放奴隸的儀式中，被釋放的奴隸
會被賜與佛里吉亞帽，象徵著這個奴隸得到了自由。佛里吉亞帽
通常都是紅色的。當巴士底監獄被攻陷的時候，革命黨人就戴著
這種紅帽子。根據《巴黎革命》所述：「這樣的帽子成為被奴役
者掙脫束縛的象徵，也是團結一致對抗專制獨裁的象徵。」

　　現代歷史學家安塔爾（Frédéric Antal, 1887-1954）認為吉羅
代完全悖離了大衛（Jacques-Louis David）的畫風，也不是雅各賓
黨人。安塔爾所宣稱的「事實」因這幅畫而可能有其他的解釋，
且吉羅代本身的政治路線圖也被重新審視。這位奧爾良中產階級
的後代是一位1789年法國大革命的持續擁護者嗎？他是否在革命
後十年與共和國決裂只因他再次與波拿巴家族（拿破崙家族）交
好？後來又同情皇室的反對者「貝爾坦兄弟」以及《辯論報》？
吉羅代在羅馬時曾寫信強烈的批評法國國王路易十六，後來卻接
受路易十八賦予他的榮耀及委託任務。吉羅代的政治路線圖相當
冗長且複雜。無論是他的畫作、書信集和發表過的文章都無法完
全證明吉羅代的政治傾向，但也說不上是所謂的投機主義者，也
許「藝術只為藝術服務」的理念是這位畫家心中唯一的量尺。

吉羅代　**戴著佛里吉亞帽的自畫像**（放大圖）　1792　水粉顏料象牙　直徑6cm　私人收藏

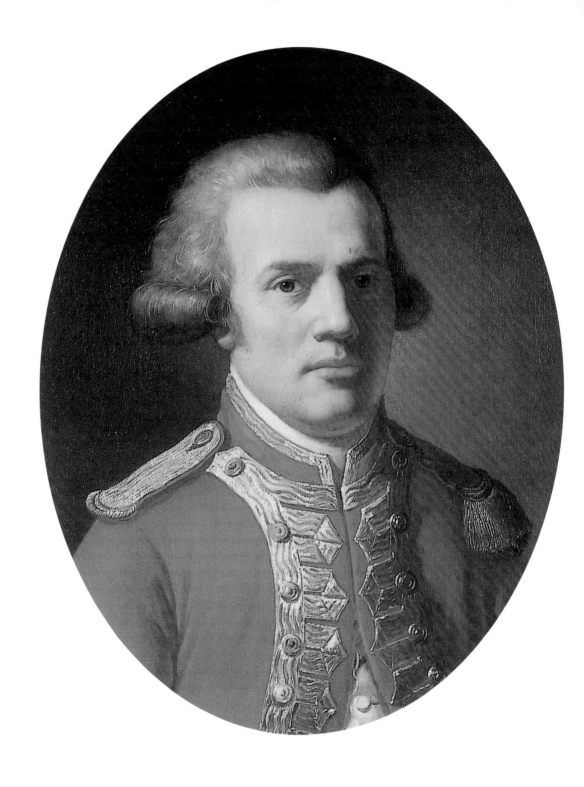

吉羅代　**吉羅代之父安托萬‧艾蒂安肖像畫**　年代不詳　油彩畫布　53×44cm　私人收藏

吉羅代　**浴女**　版畫

卡本蒂耶　**吉羅代畫像**　吉羅代美術館藏

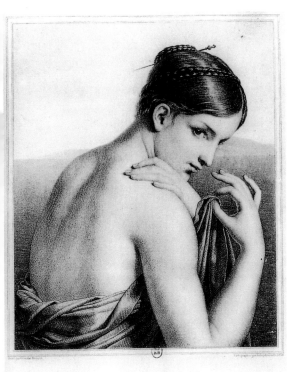

柯林　**吉羅代像**　素描　私人收藏

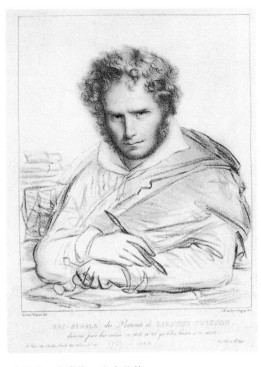

吉羅代　**自畫像**　私人收藏

吉羅代的生平及簡介

尊貴的出生

　　就如同法國作家左拉（Emile Zola）闡述過，吉羅代的家庭及朋友圈對他的教育和人格的養成有關鍵性的影響。有三個監督者監督吉羅代的教育：分別是他的父母及提歐頌醫生。他們都會向寄宿制學校的老師及有較高教育水準的朋友請教有關教育的的問題。從年幼的吉羅代與父母的書信往來中，後人得以一窺他小時候在巴黎寄宿學校的情形。從這些書信中，可以看出吉羅代的個性曾經是相當恭敬的、高要求的、極富野心的。除此

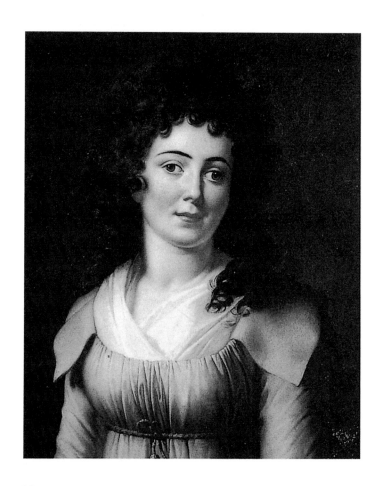

吉羅代　**提歐頌夫人肖像畫**　1795　油彩畫布　65×55cm　私人收藏

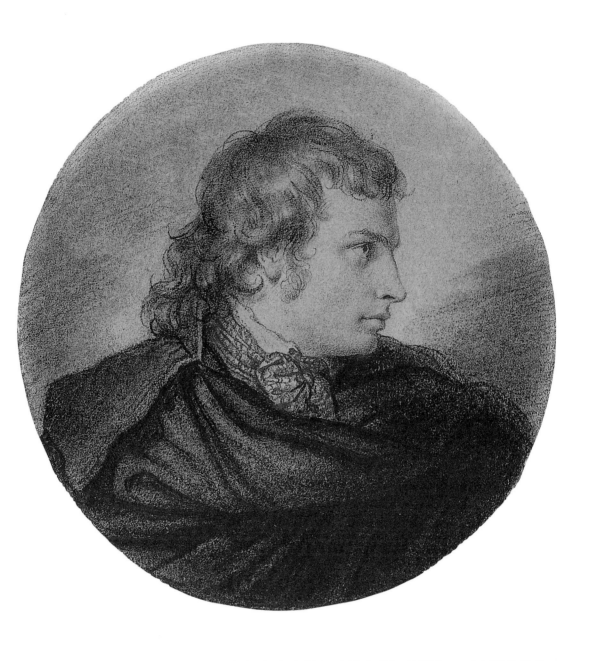

伊薩貝　**吉羅代之肖像**
畫　不詳　黑色蠟筆紙
本　直徑11.7cm
巴黎國立美術學院藏

之外，他也在信中表達對父母健康狀況的憂心。而吉羅代的父親（Antoine Florent Girodet）也的確早逝於1784年；母親（Anne Angélique Cornier-Girodet）在1787年過世。於是吉羅代二十歲便成了孤兒。吉羅代成長的過程中接觸的幾乎都是上層中產階級的經理、皇家附屬地的管理員；這些人的財富隨著十八世紀而漸漸增長，他們過著舒適的生活但是卻不夠富有以成為財金皇室的收

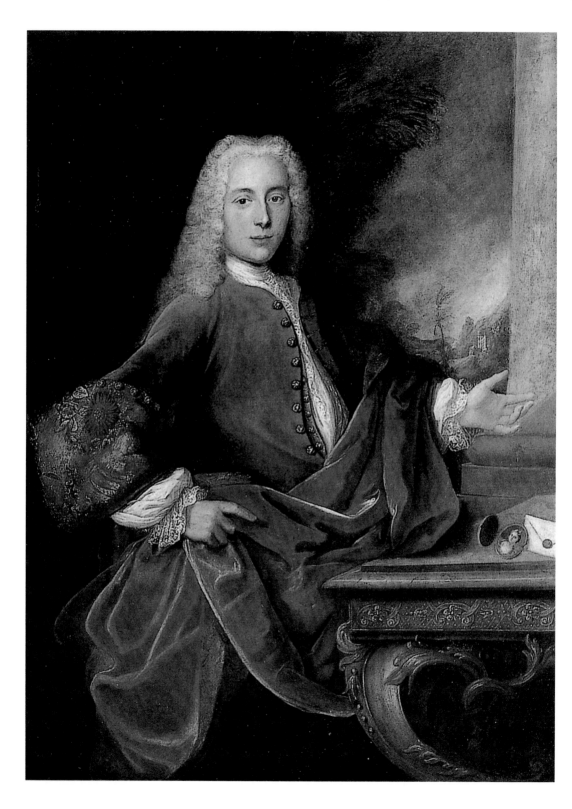

稅者（financial aristocracy of Farmer-General）且這些人在法國大革命扮演關鍵性的角色。

當這些上層中產階級不堪法國王室崩解（1792年八月十號八月十號）及新政府採取血腥暴力統治手段的重負，且沒有辦法與帝國的權利主義者和軍國主義者達成協議，遂投向致力於恢復波旁王朝的自由皇室黨人。但是第二次復辟不久之後，他們又很快地改投向反對查理十世（Charles X, 1824-1830）的陣營。

吉羅代的父親本身是皇室的公證人、地方長官和法官的兒子；吉羅代的爺爺在1747年二月八號任命兒子為皇室附屬地奧爾良（Orléans）之稽查員；吉羅代的父母於1752年結婚，根據吉羅代的1767年的受洗紀錄，他的父親被描述為「尊貴且高等的奧爾良公爵，奧爾良的主事者和監督人」。這個稱號滿足了吉羅代父親想為皇室效力的野心。1758年，吉羅代父親得到勒維嘉（Le Verger）這個領地及其管轄權，這是個較小的封地但他同樣被授予了一個封建式稱號；吉羅代父親將這個稱號傳給他大兒子（吉羅代的哥哥），因此他被稱為勒維嘉之吉羅代（Girodet du Verger），而吉羅代則承襲到「魯西之吉羅代」此封建稱號（Girodet de Roussy），而魯西屬於勒維嘉中一塊私人的森林狩獵場地。

吉羅代母親的家族來自巴黎及里昂的金融界。一幅顯得相當誇張虛華的吉羅代外祖父母（註：吉羅代外祖父來自康尼爾，Cornier, 法國東南區的小鎮）的肖像畫顯示出當時中產階級日益富有。吉羅代的外祖父加百列·康尼爾（Gabriel Cornier）在結婚後辭去了股票經紀人的工作，並自稱為「巴黎的作家」。吉羅代的母親非常注重小吉羅代的教育。她相當注重她兒子是否有「良好朋友圈」，且堅持吉羅代必須有良好的禮儀規範，讓他得以毫無困難的擠身上流社會。吉羅代母親寫給他的信中充滿的十八世紀末「交談的藝術」；包括了拼字方法和所有生動流暢的文字敘述。

在他們勒維嘉的鄉下別墅，吉羅代母親親自教導他所有禮儀規範、監督他的學習和時常的諄諄訓勉。她也堅持吉羅代

作者不詳　**吉羅代外公加百列·康尼爾肖像畫**
年代不詳　油彩畫布
128×96cm
私人收藏（左頁圖）

應該學習音樂。吉羅代的母親深諳社交圈或社交網路對一個人有相當重大的影響，這在當時的法國是所謂階級系統的基本性質之一。（註：階級系統的基本性質之一就是不同階級的人不相往來。）吉羅代夫人同時也教導兒子「這整個世俗世界運作的方式」。在吉羅代夫人寫給兒子的信中可見一斑：「我感到相當羞愧，親愛的，因為你竟然作出向法維拉雷小姐（Mlle de Faverolles）要了一些書這種輕率的行為，而你根本不熟悉這位小姐的品行。但願你擁有跟我有一樣的感受，出於自私的行為有多麼劣等和可鄙…」吉羅代夫人也不遺餘力的糾正吉羅代性情中人的個性，或者可謂是一個成年畫家擁有的特質：「讓你的讚美樸實簡潔並自然不做作……最重要的是，絕不強調自己的個人風格，永遠讓你的感觸比你所實際表達的多，永遠不使用任何強烈的字眼足以強烈過你真正的感覺…。」「在這種情況下不要用這種強烈的表達方式，這樣所有人在任何情況下都不會懷疑你的真誠。親愛的，這是一個對你的預先警告、一個教訓：你應該克制自己的情感。就讓你的筆來述說你的心而不是讓你的幻想凌駕於你…。」雖然母親嚴厲，訓勉多過疼愛，但吉羅代一生都相當敬重、愛慕他的母親，他一直保留著母親的衣物和日常用品直到他本人死去。

第二個父親

　　提歐頌是位醫生，乃奧爾良公爵的醫生的兒子。他是巴黎人，但擁有鄰近蒙塔吉（Montargis）的一個田莊，因地利關係，他是吉羅代的鄰居及家庭友人。〈提歐頌醫生肖像畫〉繪製於1783年，是畫家勒努瓦（Simon Bernard Lenoir）用粉彩完成。這件作品比文字更易說明這位醫生的社會地位。畫中他戴著象徵權力的假髮、穿著繡工細膩的外衣，好似他是位貴族或是金融鉅子而非一位醫生。在1789-1790年前，也就是提歐頌先生避居到義大利之前，吉羅代為他繪製另一幅肖像畫（圖見29頁），畫中的他穿著則較為樸實。

圖見28頁

作者不詳　**吉羅代之母安琪莉・康尼爾肖像畫**
年代不詳　油彩畫布
128×96cm
私人收藏（右頁圖）

勒努瓦　**提歐頌醫生肖
像畫**　1783
油彩畫布　55×45cm
蒙達尼吉羅代美術館藏

　　吉羅代的父親請求提歐頌先生監督他兒子的學業，於是在
吉羅代很小的時候，提歐頌先生便把他帶在身邊以保護他。這是
十八世紀相當典型的教養模式。在當時其他有才華的青少年例如
盧梭（Jean-Jacques Rousseau）都可以看到類似的教養方式，他
們的教育由一位並非來自原本家族中且有智慧、知識的導師所教
導、監督。這位醫生對吉羅代的影響非常深刻，尤其是在吉羅代
父親去世之後。吉羅代與提歐頌先生緊密的關係一直持續到這位
醫生去世。在吉羅代失去雙親後，他幾乎成為提歐頌家族的其中
一員，從吉羅代寫給提歐頌先生及其夫人的信便可知其關係密
切。吉羅代也於1795年幫提歐頌夫人繪製了一幅肖像畫，而提歐
頌夫人於隔年逝世。

吉羅代　**提歐頌醫生之肖像畫**　1790　油彩畫布　60×51.5cm　蒙塔吉吉羅代美術館藏

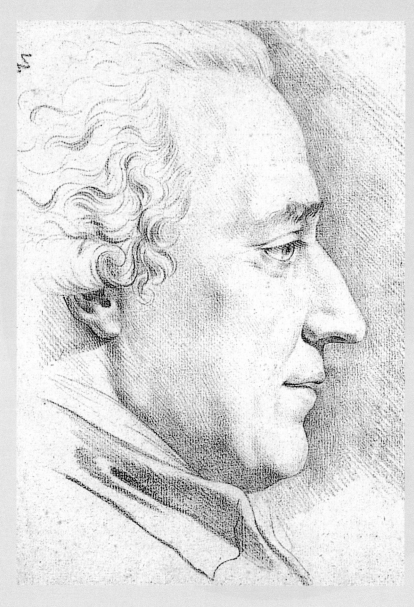

吉羅代 **提歐頌醫生肖像畫**
1782 黑色粉筆紙
30.6×21.6cm 私人收藏

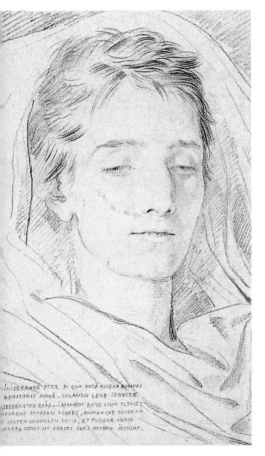

吉羅代　**提歐頌醫生之子在其去世的床上**　年代不詳　黑色蠟筆煙燻紙　34.8×24cm　私人收藏（左圖）
吉羅代　**提歐頌夫人在其去世的床上**　年代不詳　黑色蠟筆煙燻紙　35×25.7cm　私人收藏（右圖）

吉羅代　**給我的老師**　年代不詳　黑色粉筆紙　32.1×24.1cm　私人收藏

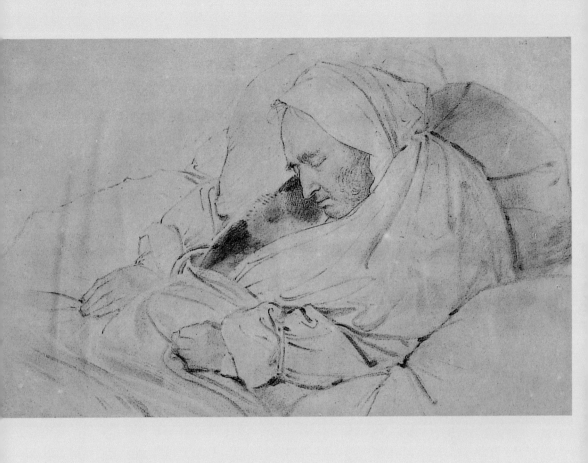

吉羅代　**提歐頌醫生在
其去世之床上**
年代不詳
黑色炭筆紅色粉筆煙燻
紙　27.5×44.2cm
蒙塔吉吉羅代美術館藏

　　在失去妻子及孩子之後，提歐頌先生於1806年收養了吉羅
代，並把所有遺產都留給他。吉羅代也在自己的姓中加上提歐頌
並在自己的畫作簽上「吉羅代‧提歐頌」（Girodet-Trioson）或
是「德‧魯西–提歐頌‧吉羅代」（de Roussy-Trioson Girodet）。
這樣複雜的簽名彷彿就如同吉羅代複雜的性格一般。吉羅代的名
為安（Anne），這是一個相當女性化的名，根本不會出現於現代
西方男性的命名；而這位畫家複雜的姓名也常造成非法語使用者
的藝術史學家的誤解。

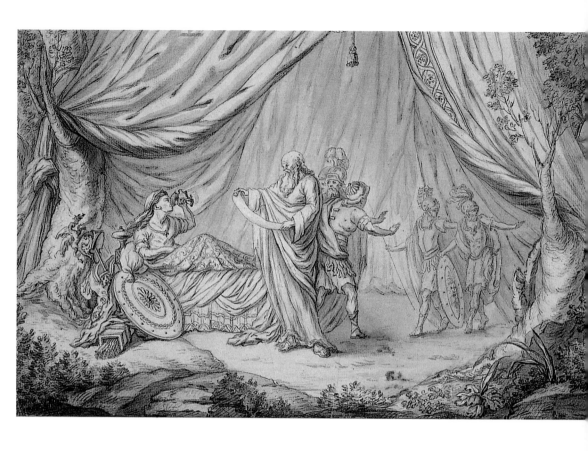

大衛的畫室

在吉羅代剛進入大衛畫室時，大衛最得意的門生讓－熱爾
曼·德魯埃（Jean Germain Drouais）在1784年八月得到羅馬大
獎（Prix de Rome）。這樣的成功令大衛畫室所有的門生都為之
瘋狂、感動。這樣的景象令吉羅代印象深刻：「他的勝利就如同
希臘的狂歡節。」在大衛畫室裡的分工制度延續傳統古典傑出的
工作室，到一定年紀的門生可以跟老師一起合作完成畫作。當
吉羅代進入這個畫室，法布爾（François-Xavier Fabre）正在幫忙
大衛繪製〈貝利薩留乞求施捨〉。在大衛訃聞的附錄中，庫皮
耶（Marie-Philippe Coupin de la Couperie）列出大衛的作品中哪一

吉羅代　**古代的場景**
年代不詳
筆及褐色黑色墨水煙燻
紙　26×41.7cm
蒙塔吉吉羅代美術館藏

大衛　**自畫像**　1794
油彩畫布　81×64cm
巴黎羅浮宮藏
（右頁圖）

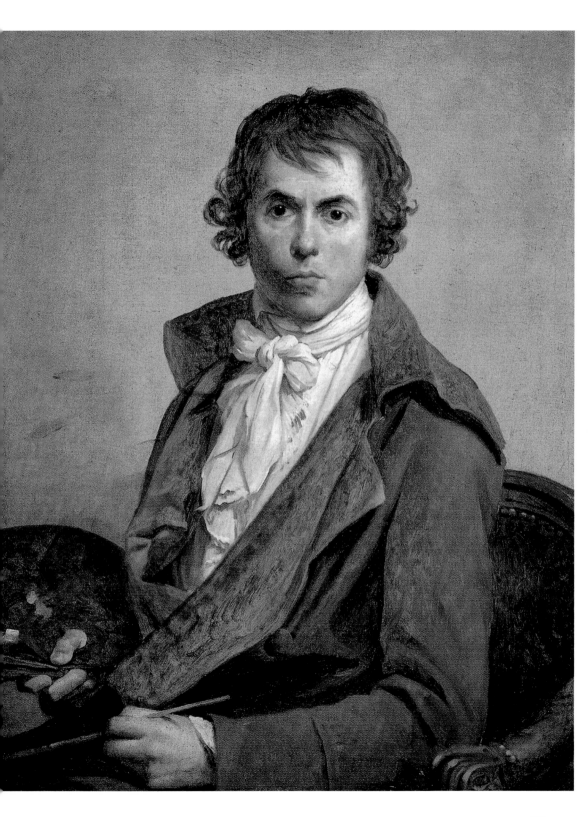

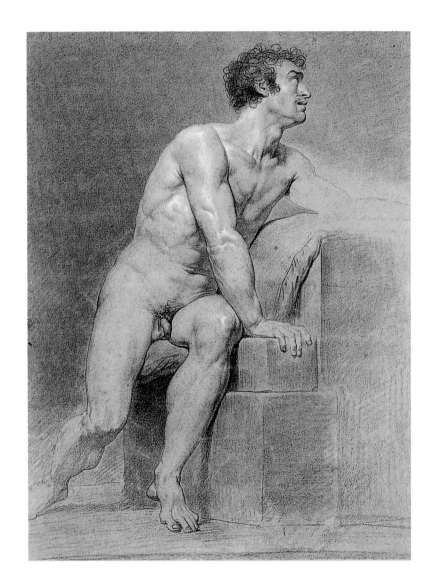

吉羅代　**轉過頭的男子
坐像習作**　年代未詳
石墨白粉筆紙本
54×40.5cm
蒙塔吉吉羅代美術館藏

部分是由他的門生完成的。庫皮耶的作法不僅顯示他了解到這些
資訊對藝術史的重要性，也反映出畫室中各個門生的個人特質，
及在大師門下工作是一種對藝術家的保障和價值。這種風潮一直
延伸至二十世紀，而且一件作品與其作者不可分割的「認證關
係」成為現代藝術的信條之一。

　　克羅（Thomas Crow）表示大師和門生之間的關係有伊底帕斯
情節的成分；在大衛的畫室中，工作室的執掌人和門生的創作貢

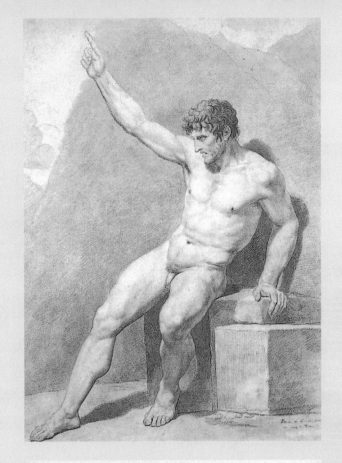

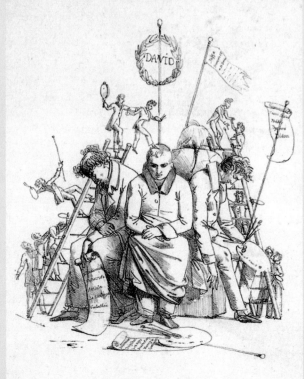

吉羅代　**手高舉的男子坐像習作**　年代未詳　紅粉筆紙本 68×45cm　蒙塔吉吉羅代美術館藏（上圖）

作者不詳　**諷刺畫：攀越大衛畫派的大師──吉羅代、熱拉爾、蓋藍**　年代不詳　石版畫 私人收藏（下圖）

獻已經與傳統的畫室略有不同。約在法國大革命前後之際，「大畫家大衛」好似一個集體建設的果實，而大衛自己就是這棟建築物的總設計師。就像大衛門下優秀的學生會幫忙老師完成他的巨作，大衛本身也教學相長。克羅所提供的資料顯示出大衛指導的學生的原則就是「仿效」，但是為一種「互相的仿效」，大衛提供的一種因為教學而得到的最基本的範例。但是切勿低估了大衛畫室中的訓練藝術家的彈性和自由，這樣的訓練方式給予了門生在藝術表現上有獨特的成熟度，而且造就了許多偉大的畫家。法國評論家兼歷史學家丹納（Hippolyte Adolphe Taine）則認為「仿效」導致了過量無節制的且擁有相同才華的天才；更直接造成許多對立、樹敵和嫉妒。這些矛盾的元素皆存在於大衛的畫室中，而吉羅代也不免受其影響。只有格羅（Antoine-Jean Gros）置身於畫室中較負面的情緒之外，這或許是因為他天生較為樸實、誠懇的性格使他可以繼續維持一個充滿靈性且高水準的「仿效」風格。在格羅離開畫室很久之後，大衛仍然充滿醋意的宣稱〈在雅法的瘟疫〉這幅畫的作者（註：這幅畫的作者即為格羅）吸滿了他的能量然後擴充為充滿自己想法的領域。

吉羅代在大衛的畫室：吸收和叛逆

當讓－熱爾曼・德魯埃、法布爾、熱拉爾（François Gérard）、伊薩貝（Eugéne Isabey）、吉羅代和格羅同在大衛畫室學習繪畫時，彼此會競爭得到大衛讚許的肯定成為畫室中的小競賽。德魯埃在1783年失敗沒有得到獎項，他這樣對大衛說：「喔，先生，只要你感到喜悅，對我而言那就是獎項，我並想要其他的了。」至於吉羅代，在他完成臨摹大衛的〈荷拉斯兄弟的誓言〉時，大衛想要給予他獎勵卻被他悍拒，只因為吉羅代想討老師歡心如此而已，不需要其他獎勵。吉羅代對大衛的敬意可從庫皮耶的回憶中證實：「吉羅代對他的老師非常的尊敬，每天到他的房間工作之前，吉羅代都會在〈荷拉斯兄弟的誓言〉前準備他的調色盤。」

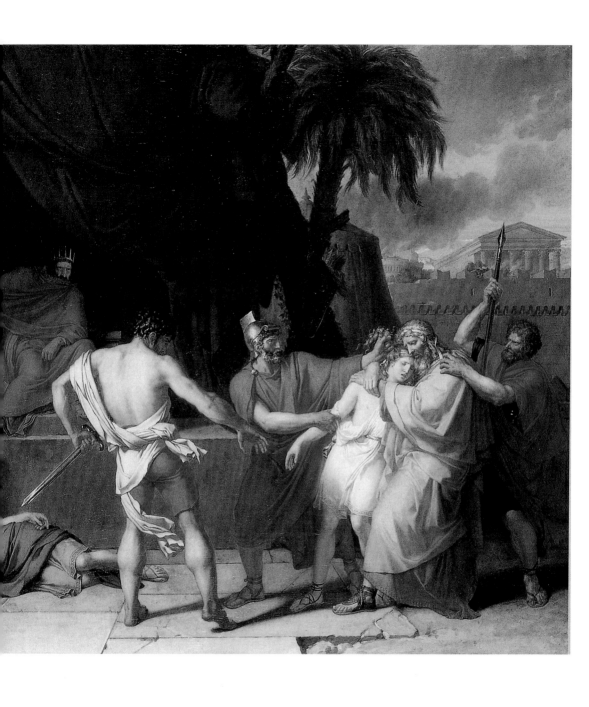

吉羅代　**巴比倫國王在西底家王面前下令處死西王的孩子** 1787　油彩畫布　115×147cm
勒芒特斯博物館（Musée de Tessé au Mans）

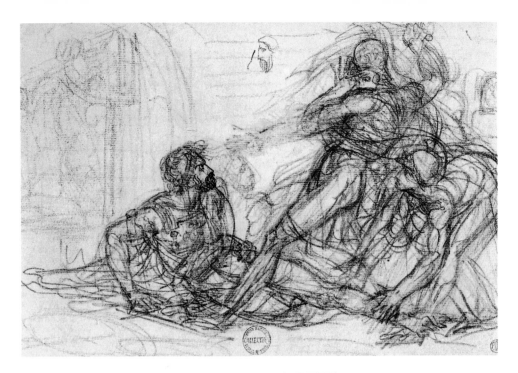

吉羅代　**皮洛士之死的研究**
約1790-1793　黑色蠟筆紙
18×26.6cm　私人收藏

吉羅代　**亞尼斯為平息海神**
尼普頓而犧牲　1798
鉛筆墨水　15.5×11cm
史丹佛大學藏（左圖）

科琵阿　**謬思加冕維吉爾**
1798　版畫　私人收藏
（右頁圖）

Girodet, Inv. Copia, Sculps.

Cecini pascua, rura, duces.

根據一個最近才被法裔美國藝術史家德卡索（Jacques de Caso）「重新發現」的浪漫風格的法國雕塑家布拉（Théophile François Marcel Bra, 1797-1863）的說法：「大衛和吉羅代為兩個因彼此競爭而獲得更高藝術成就的人物，因為他們都擁有極高的天賦但風格迥異……平行的……」布拉這樣直觀的敏銳的觀察在當時是相當令人驚異，而且被他潦草迅速的書寫在他的筆記本中，好似害怕這樣嶄新的想法很快飛逝一般。可惜在當時並沒有一個回憶錄作者能夠為布拉這樣的有組織的想法及有先見之明的靈魂作出生動的紀錄。吉羅代的歷史定位雖然違背了布拉對浪漫主義的理想和強烈感受，他和吉羅代卻擁有相似的迷人特質。布拉這樣敘述吉羅代：「他是一個有熱情、有點古怪、富於想像的、豐富的、自由的、激昂的，創作時經常處於一種狂暴式的極度興奮的狀態…詩人般的才華、令人敬畏的但又優美雅致的…」而布拉對大衛的觀察則是：「歷史學式的、哲學家式的，且相當嚴肅的。壞脾氣的、偶爾熱情，但是沒有足夠的教育、毫無想像力、緩慢的、花相當長的精力去構思…他從門生那裡得到幫助。」布拉對兩位藝術家反差極大的評價，也許出於個人的愛好或對大衛有諸多的成見。而布拉的評論被法國畫家兼評論家德列克魯斯（Étienne-Jean Delécluze）所中和，因為德列克魯斯的個性與大衛較相似，而非類似布拉或吉羅代。

大衛雖然因擁有像吉羅代這樣一個優秀的門生而感到驕傲，但對他的缺陷並不盲目。這位新古典主義大師在學生的圍繞下總是迂迴的指稱〈西波克拉底拒絕阿爾塔薛西斯的禮物〉（圖見49頁）的繪製者太有禮貌、緊繃且令人惱人的禮儀。他說：「吉羅代對我們來說實在太博學了……讓我們就複製大自然，然後不要讓自己陷入永遠要把事情做得恰當的麻煩裡；當事物維持它原有的和諧就是最好的樣子。」有時候他又說：「看看吉羅代，已經在畫室工作五年了，就像一艘床上的奴隸，深陷在自己的畫室裡，但是沒有得到任何成果；他就像一個女人不停的付出勞力工作卻永遠生不出小孩…我熱愛繪畫，但是如果要付出這樣的代價，那我寧願就此打住。」

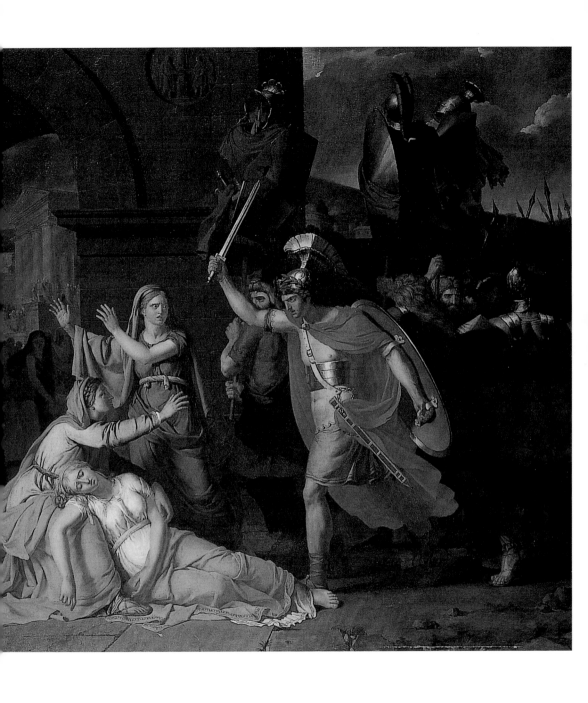

吉羅代　**卡密拉之死**　年代未詳　油彩畫布　111×148cm　蒙塔吉吉羅代美術館藏

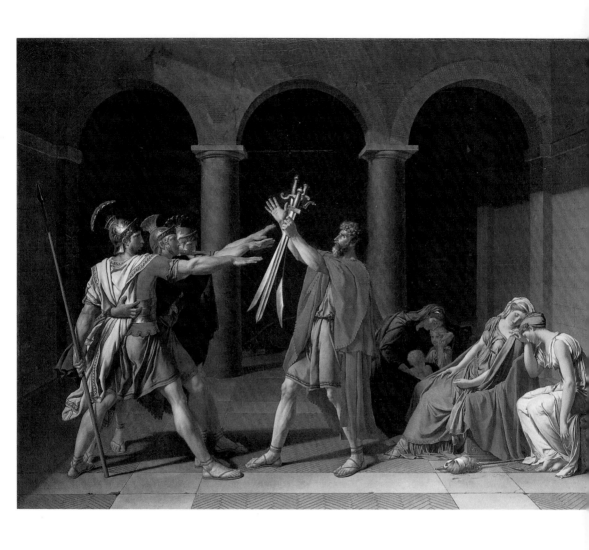

大衛　**荷拉斯兄弟的誓言**　1786　油彩畫布　330×425cm　巴黎羅浮宮藏

吉羅代　**巴比倫國王在西底家王面前下令處死西王的孩子**（頭像與肢體習作）
約1787　鉛筆畫紙　45×29cm　蒙塔吉吉羅代美術館藏（右頁圖）

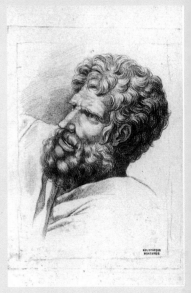

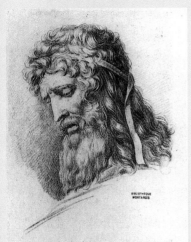

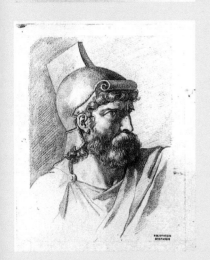

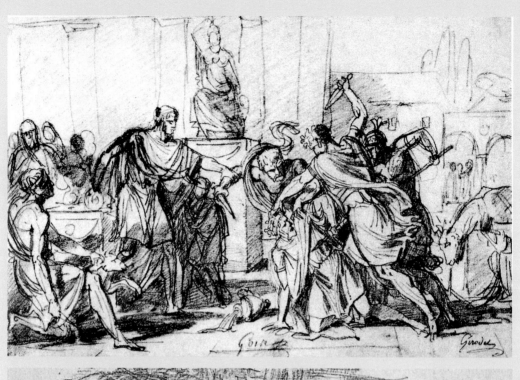

吉羅代　**羅穆盧斯下令刺殺提圖斯**（草圖）　約1788　鉛筆紙本　私人收藏（本頁和右頁下排圖）

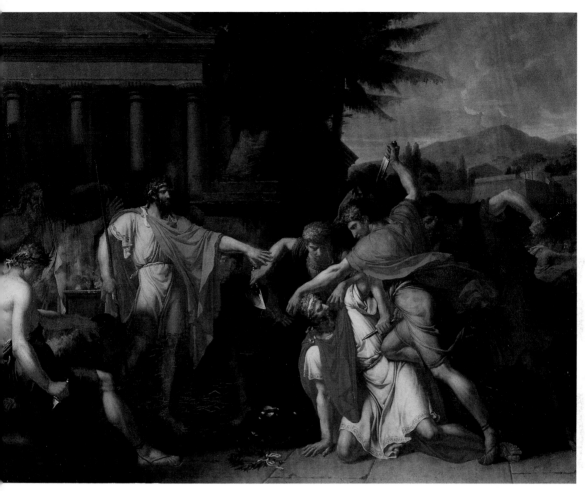

吉羅代　**羅穆盧斯下令刺殺提圖斯**　1788　油彩畫布　135×147cm　昂杰藝術博物館藏

吉羅代　**速寫習作三幅**　約1788　鉛筆紙本

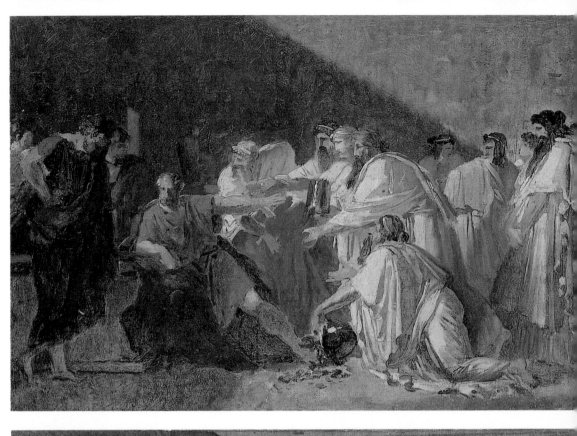

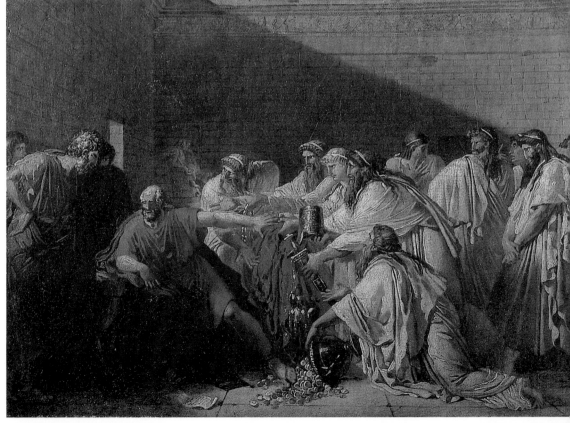

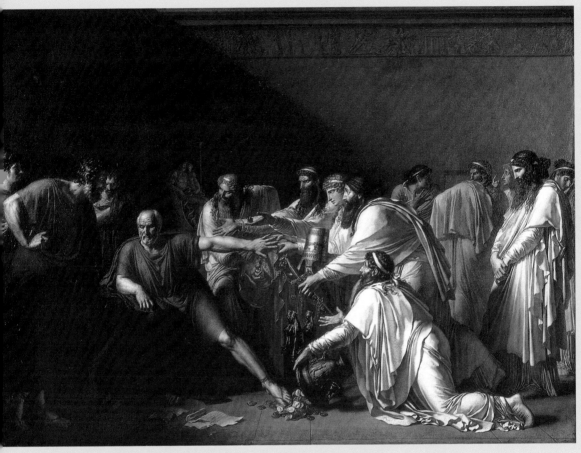

吉羅代　**西波克拉底拒絕阿爾塔薛西斯的禮物**　1792　油彩畫布　99.5×135cm　法國醫學史博物館藏

吉羅代　**西波克拉底拒絕阿爾塔薛西斯的禮物**（草圖）　約1792　油彩畫布　26×38cm　私人收藏（左頁上圖）
吉羅代　**西波克拉底拒絕阿爾塔薛西斯的禮物**（草圖）　約1792　油彩畫布　24×36cm
法國蒙彼利埃法布爾博物館藏（Musée Fabre, Montpellier）（左頁下圖）

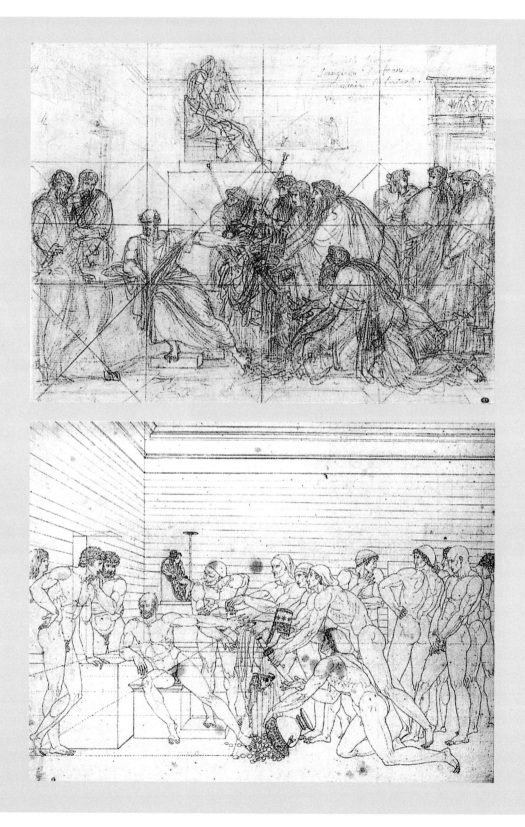

吉羅代　**西波克拉底
拒絕阿爾塔薛西斯的
禮物**（著衣草圖）
約1792　石墨紙本
23.5×31.1cm
法國國立高等美術學院
藏（左頁上圖）

吉羅代　**西波克拉底拒
絕阿爾塔薛西斯的禮物**
（裸體透視草圖）
約1792　墨水紙本
32.2×43.1cm
法國巴約納波奈美術
館藏（Musée Bonnat de
Bayonne）
（左頁下圖）

圖見52頁

羅馬大獎：反叛─成為風格獨樹一幟的畫家

　　準備羅馬大獎比賽需要多年的努力和永不動搖的決心。對吉羅代而言，這個比賽改變了他在畫室中「人際關係」：老師的認可不再重要，重要的是歷史的定位和後世的評價。這項比賽使吉羅代與法布爾的競爭更加白熱化，法布爾自德魯埃到羅馬之後也成為畫室中相當令人注目的畫家。格羅和熱拉爾為較年輕的一個世代，分別在1784年和1786才年進入大衛的畫室。伊薩貝雖然年紀較長，但是1786年才進入畫室，並非吉羅代和法布爾的對手。吉羅代開始與其他畫室的學弟們保持良好的關係但是卻與法布爾處處爭鋒，尤其是在1786年後及1787年的羅馬大獎被宣告排除資格後對法布爾更加厭惡。耍過幾次卑鄙的小伎倆，吉羅代甚至向法布爾挑釁要跟他決鬥。沒有人能夠確定吉羅代是否是大衛最喜愛的學生，也沒有人能確定大衛是否都私底下幫助他所有門生得到大獎。但是在當時一致的看法就是大衛畫室幾乎與法國繪畫畫上等號；而與大衛畫室匹敵的其他畫室也都明白雖然大衛畫室中競爭相當激烈，「大衛每一年都會特別照顧他其中一個門生」。法布爾在1787年得到羅馬大獎，而吉羅代直到1789年才以〈約瑟夫與其兄弟的故事〉這幅畫得到羅馬大獎。這是一幅技巧相當純熟且完全展現出大衛對吉羅代的指導的一幅畫作，風格和畫作的靈魂與大衛1787年繪製的〈蘇格拉底之死〉相似。

　　得到羅馬大獎對成為一個真正的畫家是一個重要的里程盃。根據學院的傳統，得到大獎的學生將到羅馬進行他們最後在學院接受訓練的課程。但是在法國大革命期間，在羅馬接受訓練的學生相當於已獨立成為一位職業畫家。在吉羅代「受到羅馬大獎的冠冕」之後，他急於脫去象徵還在受教育的「學生袍」。他表現出不耐煩且開始疏離大衛，並對他開始產生敵意和不信任感。吉羅代在1790年一月寫信給他在畫室中的知己熱拉爾，告訴他自己正計畫向大眾揭示大衛自我為中心和巧妙隱藏的虛榮心。這封信透露出吉羅代善於計畫小陰謀，有點偏執的個性和異常的洞察

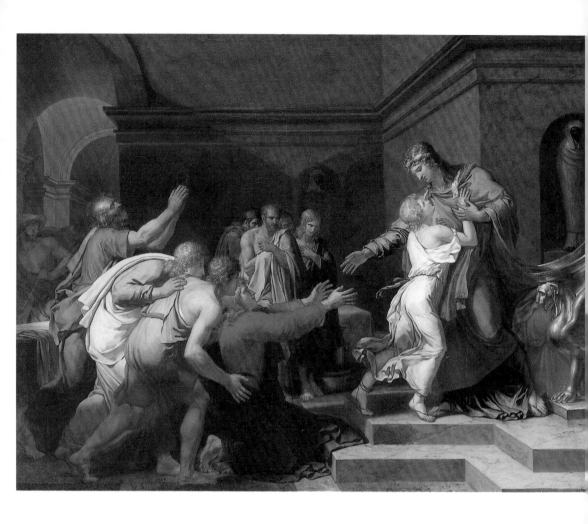

力。這封怒氣沖沖的信除了揭開畫室中人際關係中的黑暗面，也暗示了吉羅代心理狀態的複雜、但文筆流暢完美，他乖僻、倔強的個性將因遠赴異地求學而改變。得到羅馬大獎之後，吉羅代屢次排斥大衛的教導，這也許不是常態，但是他畫作風格的轉變顯示他獨立於大衛之外的決心。

　　吉羅代在1790年五月三十號抵達法國學院（French Academy）在羅馬曼齊尼宮（Palazzo Mancini）的分部。那時這位年輕的畫家已開始構思在羅馬的第一幅畫。德魯埃在1799年死於霍亂，而吉羅代的第一幅畫的草稿〈皮洛士之死的習作〉與德魯埃的畫作〈馬略在米特內淪為階下囚〉，不管在主題和構圖都與後者相當類似。

吉羅代　**約瑟夫與其兄弟的故事**　1789
油彩畫布　120×155cm
法國巴黎國立高等藝術學藏（上圖，右頁為局部）
吉羅代以此畫獲得羅馬大獎，其畫風構圖類似於大衛1787年繪製的〈蘇格拉底之死〉

圖見52頁

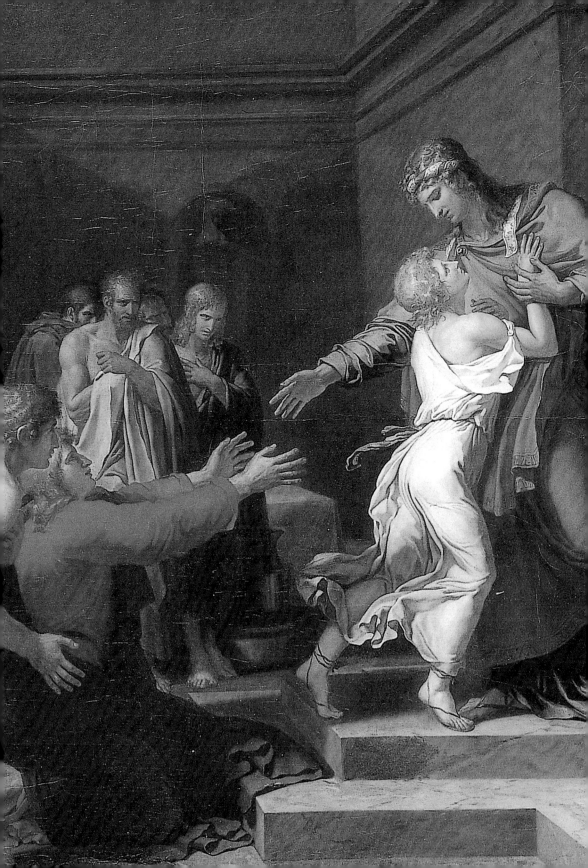

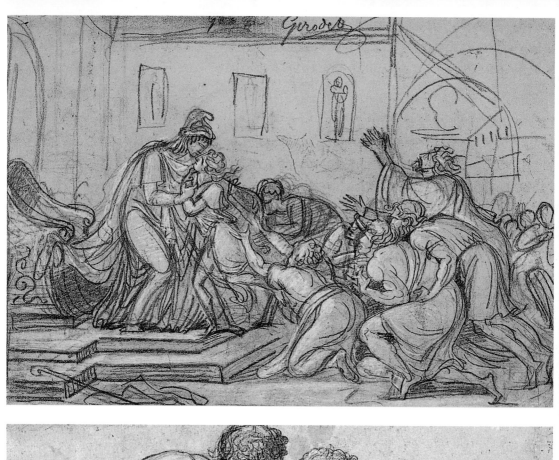

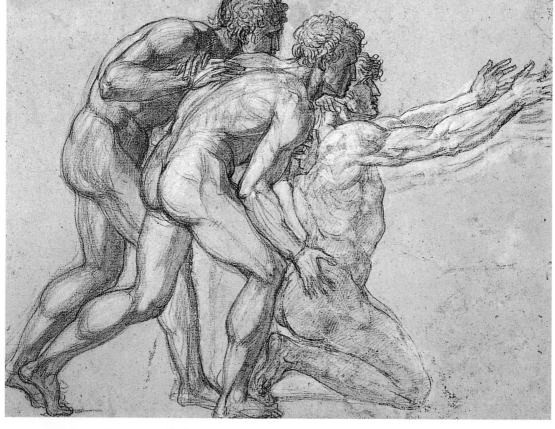

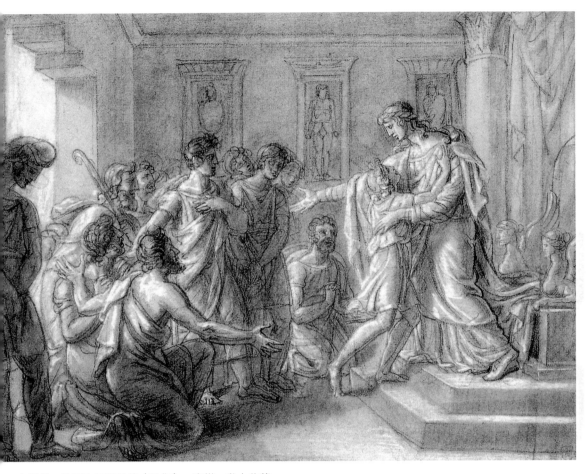

吉羅代　**約瑟夫及其兄弟**（習作）　素描　私人收藏

吉羅代　**約瑟夫與其兄弟的故事**（草圖）　1789　石墨白粉筆紙本　33×47cm　蒙塔吉吉羅代美術館藏
（左頁上圖）
吉羅代　**約瑟夫與其兄弟的故事**（草圖）　1789　石墨白粉筆紙本　36×49cm　蒙塔吉吉羅代美術館藏
（左頁下圖）

〈皮洛士之死的習作〉這幅草圖中間為皮洛士被刺殺的場景，其鉛筆構圖對古羅馬長達膝蓋的短袖束腰外衣作了仔細的描摩。勇敢的皮洛士在圖中傲慢的眼神迫使殺害他的蘇畢拉斯（Zopyrus, ca.500BC.波斯貴族）隱藏其眼以成功犯下罪行；在草稿遠處的場景是一些神祇的雕像，但是過於潦草以致於無法完全解讀。這樣的構圖方式透露出吉羅代剛抵羅馬的心情：他獨自一個人對抗整個世界。雖然吉羅代始終沒有完成〈皮洛士之死的習作〉，但是這份草圖已足夠表現出一個人物的勇敢無畏的精神態度。而且也是之後〈西波克拉底拒絕阿爾塔薛西斯的禮物〉（Hippocrates Refusing the Gifts of Artaxerxes, 1792）這幅畫的重要的基礎研究草圖。

　　模仿德魯埃的作品提供了吉羅代一個「含糊不明」的方式去疏離之前恩師大衛對他的教導和影響，這也說明在畫室中吉羅代與大衛的緊張關係。直到吉羅代創作出〈沉睡的安狄米翁〉（The Sleep of Endymion）這幅畫，才真正宣告吉羅代獨立於大衛風格之外，成為具有自己個人風格的藝術家，並繼續創作他想要的題材，再也不需要受到「大衛畫派」的箝制。吉羅代曾這樣告訴提歐頌醫生：「我不想剽竊任何人的東西。」吉羅代意圖摧毀大衛對他的影響在這幅畫被展出時被證實，他說：「讓我相當高興的是他們一口同聲認為我一點都不像大衛先生。」在羅馬時，吉羅代利用他的朋友來和學院中的高層斡旋；在他第一次與學院校長米納周（François Ménageot, 1744-1816）見面中，就令校長保證他會得到一封童嘉薇夫人（Mme de Tancarville）的推薦信。但是，吉羅代卻覺得去主動認識提歐頌醫生所介紹的伯尼樞機主教（Cardinal de Bernis, 1715-1794）是一點意義也沒有，即使結識這位在宗教界、政治圈具有一定影響力的人物可輕易獲取更多贊助金。吉羅代的階級和出生使他可以輕易得到特權，並使他常倔強地拒絕服從學院的校規。吉羅代利用化名在羅馬租了一間畫室，而且他越來越不能忍受在學院的日子。他描述道：「一個高貴的穀倉塞滿了十二隻小綿羊，有時候會有一隻蠢驢在他們頭上。」

圖見59頁

吉羅代　**皮洛士之死的習作**　約1790-1793　油彩畫布　26×38cm　私人收藏（右頁上圖）

吉羅代　**許多斷頭研究**　不詳　法國國家圖書館藏（右頁下圖）

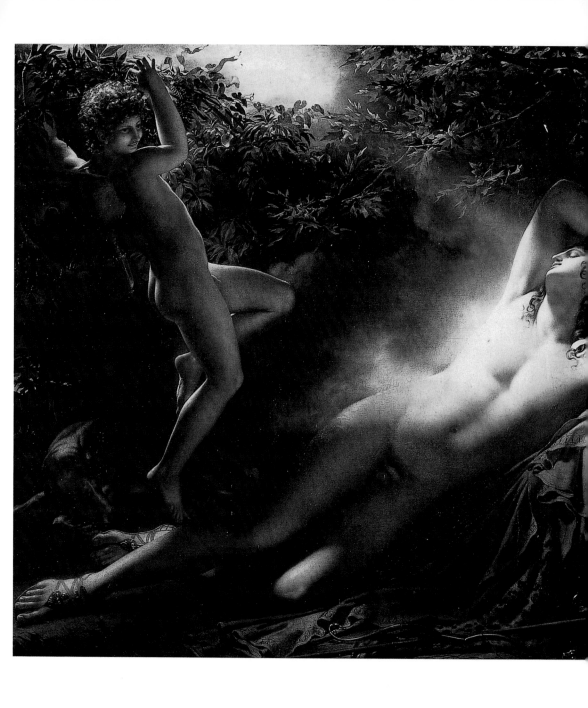

吉羅代　**沉睡的安狄米翁**　1791　油彩畫布　198×261cm　法國蒙彼利埃法布爾博物館藏

　　吉羅代相信他可以自主學習，根本不需要那些必修的繪畫訓練。這種優越感及獨立自主的態度毫無疑問的是大衛畫室培養出的傳奇，但是吉羅代的優越感混雜著特殊的厭惡情緒，甚至是他自身貴族氣息的傲氣。在羅馬的第一個月，吉羅代成為學生政治領袖，但是隨著大革命的爆發，任何待在羅馬的法國人且受到雅各賓主義（Jacobinism）的影響都受到越來越多的懷疑。吉羅代和他的同伴比較習慣在巴黎的畫室，在這卻明顯感受到皇室保守派的壓制。當時羅馬的貴族紛紛流亡他處。當時謠傳學院的學生正計畫一場暴動，而吉羅代也準備好為他及他的夥伴們力陳己見，如果他們成為被攻擊的目標。在聖派翠克節當日，吉羅代被短暫逮捕只因為他和一個士兵發生口角。

那不勒斯：一個危險的避難所

　　因為法國大革命緣故而解散的法國皇家藝術學院在羅馬的分部，導致吉羅代在義大利流浪一陣子，直到1795年才回到巴黎。在這期間，吉羅代避難於那不勒斯王國。那不勒斯王國當時的國王為費迪南多四世（Ferdinard IV de Bolurbon），吉羅代稱他為「通心粉國王」（king of the macaronis），或是「那不勒斯獨裁者」（Tyrant of Naples）。這位被吉羅代取笑為通心粉國王的獨裁者幾乎沒有受任何教育。他的妻子為瑪麗亞‧卡洛琳納（Maria-Carolina），為奧地利女王瑪麗亞‧特蕾西亞的女兒，瑪莉‧安東尼的姊姊。費迪南多四世的海軍指揮官約翰‧阿克頓（John Acton）支持瑪麗亞‧卡洛琳納皇后的親英國與親奧地利政策。所以那不勒斯王國並沒有對法國內部的革命感到緊張和敵意，甚至對這場革命的理想還抱有同理心。但是當法國王室被推翻，國王路易十六和王后瑪莉‧安東尼被處死的消息嚇壞了費迪南多四世夫婦，於是那不勒斯王國於1793年加入反法國聯盟。

　　吉羅代在1793年一月十八抵達那不勒斯王國，（也就是路易十六被處死的前幾天），他在那不勒斯停留了十三個月。十八世紀晚期，在巴賽農共和國（Parthenopean Republic）充滿血腥的

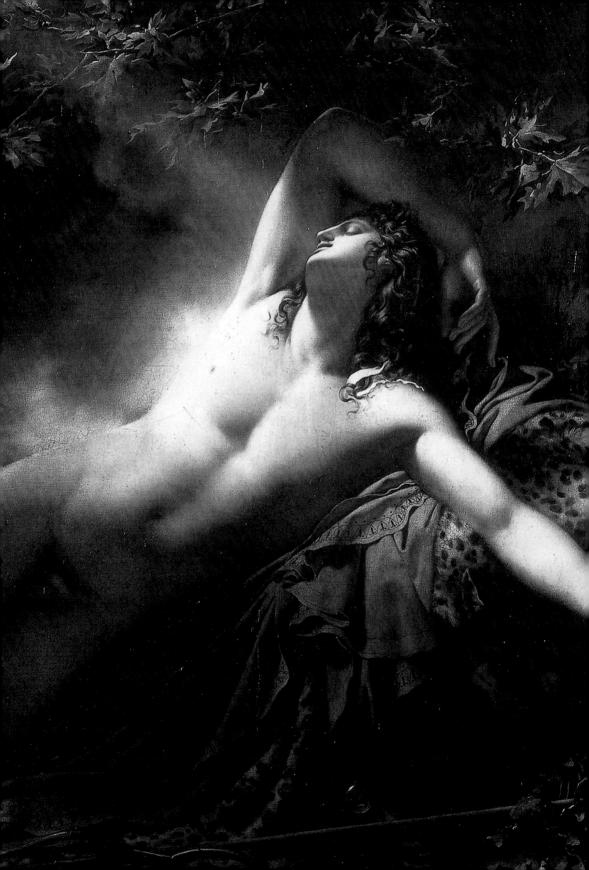

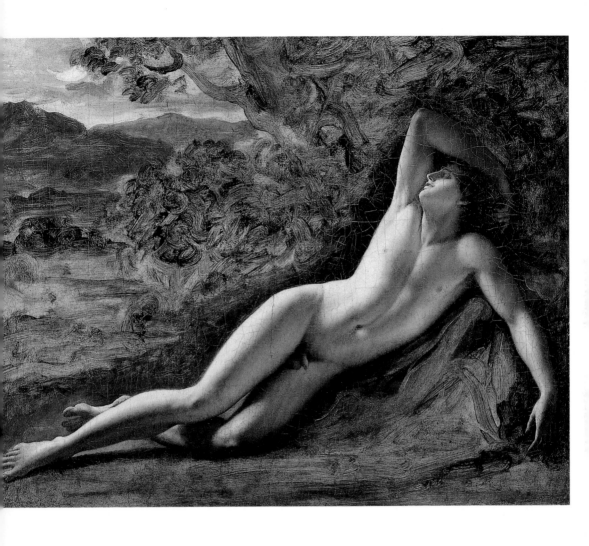

吉羅代　**沉睡的安狄米
翁**（草圖）
年代未詳　油彩畫布
56×48.6cm
巴黎羅浮宮藏

吉羅代　**沉睡的安狄
米翁**（局部）　1791
（左頁圖）

歷史章節告一個段落之前，那不勒斯是當時歐洲其中一個最進步
的大城市。那不勒斯的貴族及中產階級對於巴黎和倫敦都相當陌
生，彷彿這兩個城市座落於另外一個世界。一抵達那不勒斯，
吉羅代立刻拜訪駐那不勒斯法國代表團：阿爾芒德男爵（Baron
Armand de Mackau）、瑪魯埃醫生（Dr. Malouet）、以及菲爾先
生（Le Faivre）。菲爾先生是一個年老的藝術鑑賞家，甚至認識法
國國王路易十五；他一見到吉羅代即刻把他介紹給那不勒斯上流
社會人士認識，於是吉羅代很快的融入當地的上流圈。

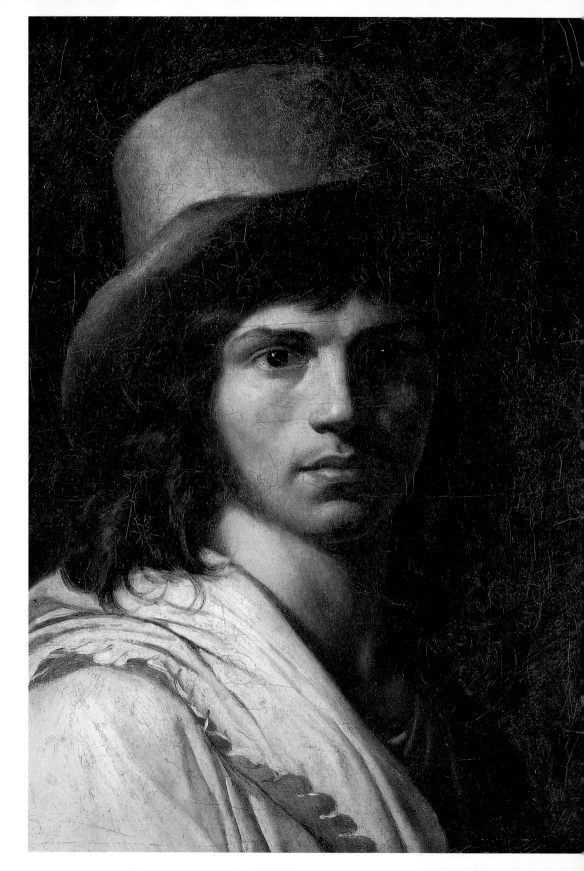

吉羅代　**義大利景觀，鄰近Capri**　1793-4　油彩畫布　27.9×35.6cm　蒙達尼吉羅代美術館藏（上圖）
吉羅代　**自畫像**　1795　油彩畫布　49×37cm　法國凡爾賽宮國立美術館藏（左頁圖）

吉羅代　**維蘇威火山景觀**　1793-4　　油彩畫布　24.5×38cm　　私人收藏

吉羅代　**山中湖泊**（Sorrento峽谷）　1793-94　油彩紙本畫布　13×29.5cm　第戎馬格寧美術館藏（Musée Magnin, D

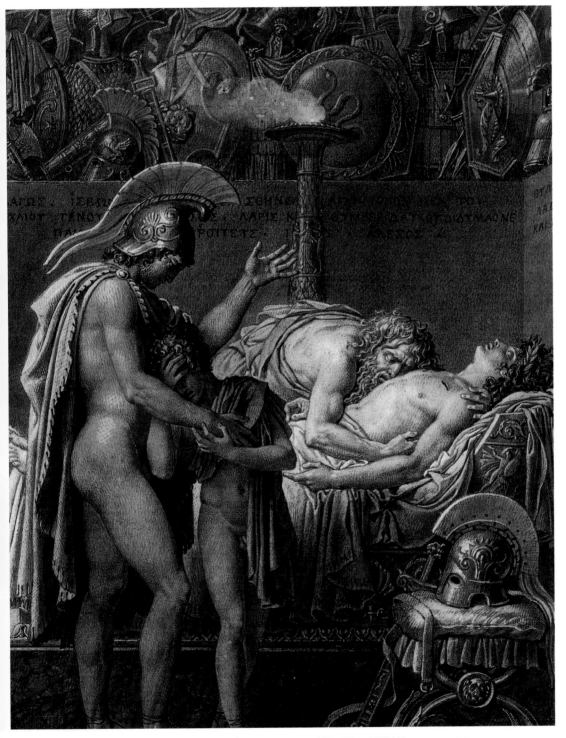

吉羅代　**哀嘆帕拉斯之死**（出自《埃涅阿斯紀》）　約1791　羽毛筆、墨、水彩渲染　21.5×16.5cm
紐約大都會美術館藏

吉羅代　**義大利景觀**　1793-4　油彩紙本畫布　23.2×29.1cm　第戎馬格寧美術館藏

吉羅代　**河水奔流**　1793-4　油彩木板　38×30cm　第戎馬格寧美術館藏

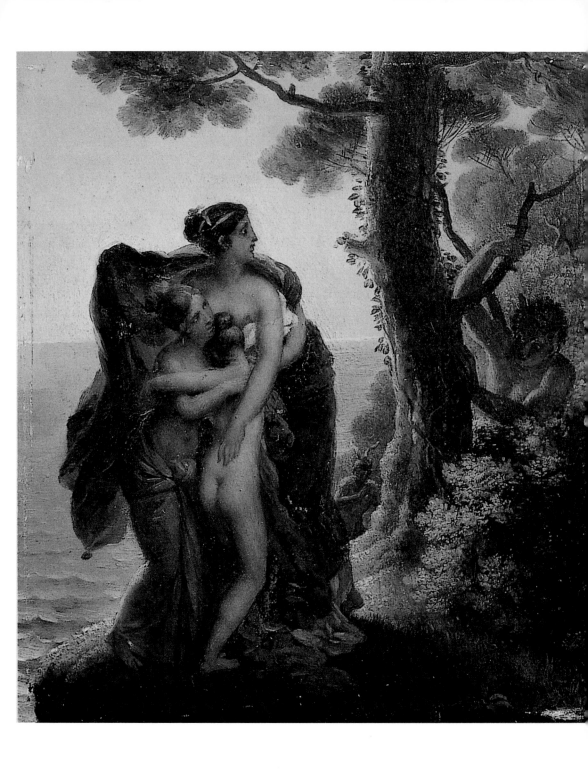

吉羅代　**一群女人受到森林之神的驚嚇**　約1815　油彩木板　24.5×22cm　私人收藏

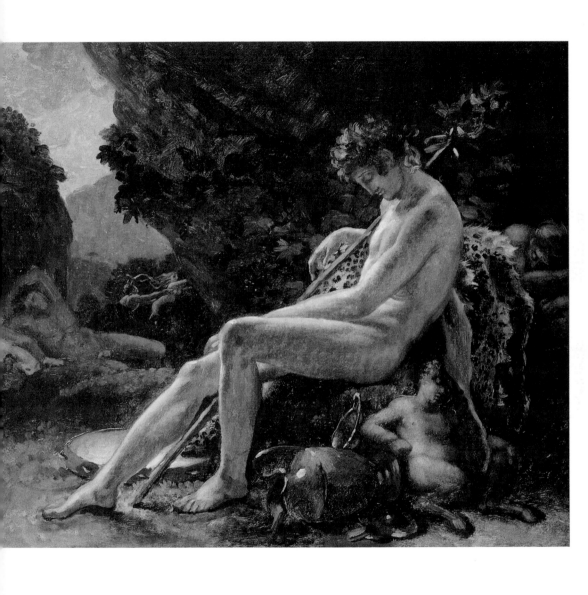

吉羅代　**睡著的酒神**　約1791　油彩木板　37×47cm
美國納爾遜－阿金斯博物館藏（Nelson-Atkins Museum, Kansas）

吉羅代　**阿爾卑斯山景觀**
約1794　油彩紙本畫布
26×36cm
蒙塔吉吉羅代美術館藏

　　吉羅代受到瑞士銀行家雷蒙（Reymond）大力的幫助，以及皮阿緹銀行（Piatti bank）和梅爾里卡弗銀行的資助（Meuricoffre bank）。皮阿緹銀行租賃給吉羅代一間房屋，是吉羅代停留在那不勒斯的居處。那不勒斯王國這個國家是個「政治上的維蘇威火山」（political Vesuvius），吉羅代在這裡停留的期間會晤了不少法國大革命的支持者。吉羅代寫信給老師大衛說道：「我在這遇到了不少愛國主義者，他們幾乎都看過您繪製的肖像畫。他們尊成您為他們的神，並把他們自己的聚會稱為半神半人的聚會。」

　　1793年十一月吉羅代特別向提歐頌醫生致謝，因為提歐頌醫生將自己在蒙達尼的產業送給他，並將他的封建稱號傳給吉羅代。但是這個聽起來似乎相當顯赫的封建稱謂對吉羅代來說好像不是那麼誘人，他稱之為「對我來說毫無意義」。在此期間，吉

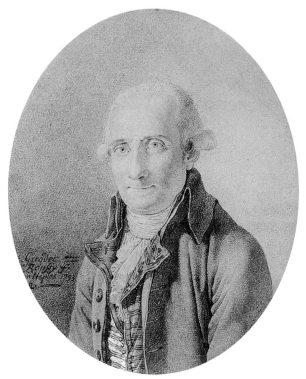

吉羅代　**女人受蜥蛇驚嚇**
年代未詳　石墨白粉筆紙本
23×33cm
第戎馬格寧美術館藏（上圖）

吉羅代　**一位那不勒斯人之肖像畫**
1793　黑色蠟筆黑色墨水紙
15×12.5cm　私人收藏（右圖）

羅代簽名時稱自己為「共和國中領養老金的人」（Pensioner of the Republic）。不久之後，那不勒斯的許多法國人被逐出此王國，但是吉羅代卻獲准持續居留。

解讀吉羅代畫中的簽名

　　吉羅代似乎在那不勒斯停留時繪製的作品數目相當少，而且只有少數幾幅為人所知。其中一幅是小張的用鉛筆所繪製的不知名那不勒斯貴族肖像畫。這幅畫的風格是相當典型的十八世紀末肖像畫風格，就像大衛在1795年繪製的〈山嶽黨人們的肖像畫〉（Les Montagnards）。吉羅代這張肖像畫上的簽名與同時期他寫給提歐頌醫生的書信中的簽名一模一樣。簽名中包含了吉羅代所繼承到的家業－魯西、姓氏吉羅代，但是將她們結合在一起的部份變成三個點和兩條水平線。

　　藝術史家雪尼克（Bruno Chenique）分析吉羅代這樣的簽名方式，並認為這是共濟會員簽名的特徵。史學家波彌（Albert Boime）寫道：「共濟會員中的史學家在法國大革命期間的政治立場搖擺於左右派之間；他們一方面想承襲他們傳統上右派的政治主張，一方面又因大革命地位提高不少而想轉而支持左派。」這種意識形態的議題必須很小心的去處理它。

　　根據法國建築學家巴蘇（Jean Bossu, 1912-1983），在解讀吉羅代這個簽名時要相當小心，因為「簽上姓名並附帶三個點和兩條直線」不一定是共濟會員特有的簽名方式。他更證實這種簽名方法在十八和十九世紀相當常見，且不是共濟會員特有的專利。更何況沒有任何檔案或文件可以證明吉羅代是共濟會員，提歐頌醫生本身也不是共濟會員。吉羅代也從來不是相當著名的「九姐妹集會」（Lodge of the Nine Sisters）中的一員，即使很多藝術家和思想家都是這個集會的成員。

　　共濟會在當時無庸置疑的是菁英的集會，許多近代思想的源頭和對整個社會的觀察和期許都與共濟會有關。例如：自由，所謂人生而皆有的權利。哲學家的理想和共濟會在十八世紀末扮

吉羅代　**吉羅代在一封**
書信上的簽名
年代不詳　黑色墨水紙
蒙塔吉吉羅代美術館藏

演相當重要的角色。但是他們的影響力必須從歷史的角度和整個
國家和政府對其重視程度來判斷。身為一個處在1790年巴黎或威
尼斯的共濟會員與一個身在倫敦或那不勒斯的共濟會員的命運是
大不相同的。1780年代的法國議會有它們自己的集會所，而且暴
露於權威者的掌控。當時巴黎約有七十二個地域性議會組織，這
當中有二十六個是由神父所領導。這個數字於1789年驟減。雖然
較為平和的自由主義（jaded liberalism）和路易十六的「抑制王
權」（Louis VI's watered-down absolutism）都各有其擁護者；但是
共濟會完全無法阻止激進革命派的興起。雅各賓黨人中的主要人
物全非共濟會會員就可以理解。而吉羅代的類似於共濟會會員的

簽名對當時羅馬或那不勒斯的社會來說是相當激進的，但是對於法國來說則無關痛癢。

　　吉羅代這種「無政府主義」的簽名或許可以用地域不同來解釋，唯一確定的是他的簽名跟共濟會毫無關係。根據吉羅代對於自己身份和形象的敏感度，他不會不明白簽名所代表的自我投射的意義。但是從他的全部作品來看我們只能確定它是一個喜歡超越「文字化訊息」的人，完全無法將他歸類為某個政治派別。共濟會的標誌，如：光線、羅盤、三角形、圓柱以及源自基督教的符號或是異教的象徵如：長有鳶尾花的洞窟，當然會吸引畫家用以表達某種概念或意義。吉羅代的畫作中充滿了各種「附加元素」，而且他相當喜歡在畫作中引用許多「典故」。某種程度上，吉羅代的畫作常令觀者迷失在深奧、不易理解的迷宮中。

不受當局重視的畫家

　　數學家巴斯卡（Pascal）曾說：「人與人之間的差異小於一個人在他不同人生階段差異。」這也許是描述吉羅代最簡短但最貼切的話。吉羅代於1795年回到巴黎，他寫信給提歐頌醫生夫人告訴她：「妳可能覺得我改變非常多，我最親愛的朋友。這麼多年的病痛、煩憂、迫害怎麼可能不影響我呢？但我還活著。」剛回到巴黎吉羅代想回歸田園，遠離巴黎的喧囂，並拜訪了提歐頌先生一家人。他從他們那兒得知自己繼承到的產業已相當荒蕪，他擁有相當少的積蓄、經濟上的問題，和迫切需要一個在羅浮（Louvre）的畫室。不久之後，提歐頌醫生夫人的去世更是讓他備受打擊。這些意外、困難、憂傷讓他遠離巴黎和提歐頌醫生一年多（1795年年底到1797年）。大衛曾在信中試圖激勵他：「什麼時候，我親愛的吉羅代，你才會自這種暮氣沉沉的沉睡、讓那些妒羨你的人高興的沉睡中醒來？讓你的朋友受到打擊的沉睡中醒來？」在這期間，他幾乎沒有任何作品，他好不容易獲得的一間畫室也無法令他滿意；連容下他一個人都嫌小，也無法讓學生作畫。而1797年提歐頌十三

歲獨子的死亡更使他延長待在蒙達尼的時間。

　　直到搬回巴黎，吉羅代才重拾畫筆，繼續他藝術家的生涯。但是卻屢屢得不到政府的青睞：他沒有爭取到督政府的委託製作具有愛國意識的畫作的計畫；在1798年也沒有爭取到繪製督政府代表們遭到殘殺的委託畫作。在督政府掌政之時，他曾經寫信給拿破崙，提出一個製作具有愛國意識的巨幅畫作的構想，但是未獲得回音。在1801年，他再度請求拿破崙委託他繪製畫作但是仍然杳無音訊。自此之後，吉羅代從未在執政當局的委託下製作畫作，他那深奧的、引用許多典故的畫作也許只能成為日後藝術史家著迷的主題。

吉羅代　**聖母支撐著死去的耶穌**（草稿）
1789　油彩畫布
335×235cm
私人收藏

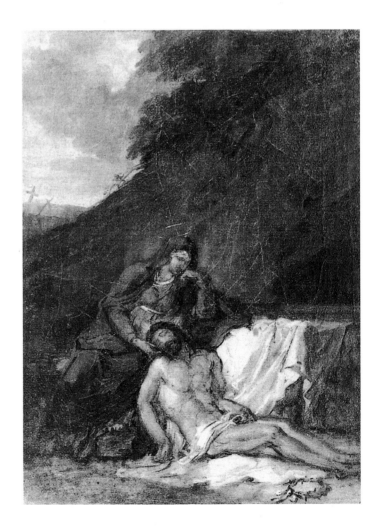

畫家詩人吉羅代作品總覽

得到羅馬大獎之後

　　吉羅代得到羅馬大獎之後赴義大利接受進一步的訓練之前的
第一幅作品是〈聖母支撐著死去的耶穌〉，被錯誤地稱為「聖母
憐子圖」（Pietà）。這次一幅相當具大衛新古典畫派的畫作，也
受到卡拉齊（Annibale Carracci）的影響，屬於戲劇性寫實風格。

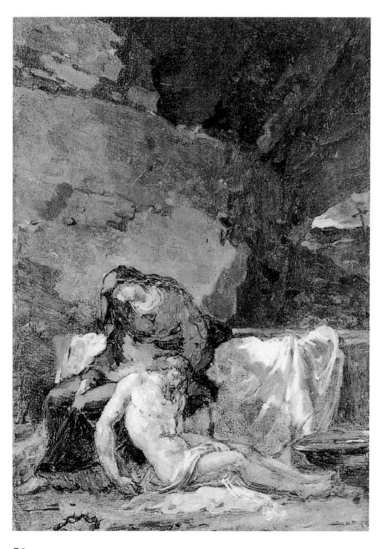

吉羅代　**聖母支撐著死
去的耶穌**　1789
油彩畫布　335×235cm
聖孟德斯鳩教堂藏

吉羅代　**聖母支撐著死
去的耶穌**　1789
油彩畫布　335×235cm
法國蒙彼利埃法布爾博
物館藏（右頁圖）

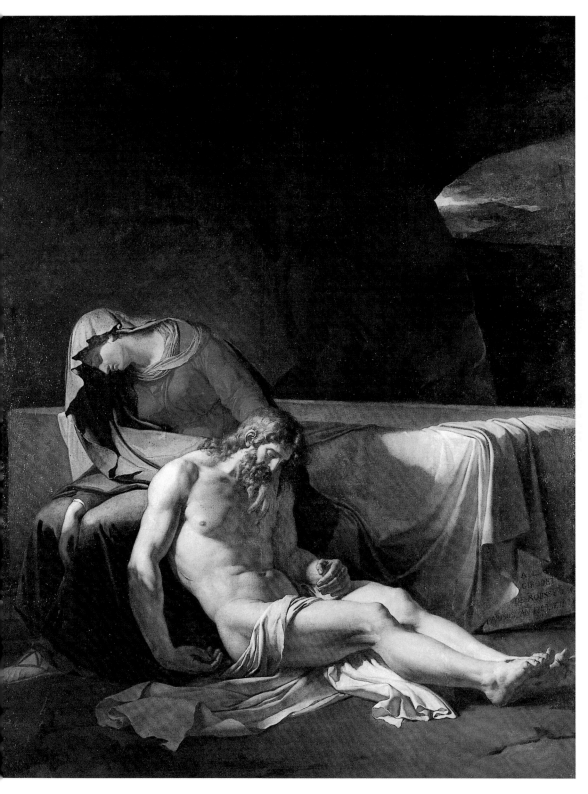

此幅圖中耶穌肌肉的線條和運動員般的體態常見於聖羅奇（St. Roch泛基督宗教的聖人）的雕塑；而畫中聖母的構圖則類似於〈哭泣中的布魯特斯的護士〉。然而，此幅圖人物已經稍為失真，退隱到吉羅代所創造的簡潔略黯淡的背景，跟大衛清晰的肖像畫法風格迥異，而此種帶有象徵意味的畫法成為吉羅代獨樹一幟的繪畫方式。在這幅圖中觀者可以輕易地觀察到作者使用的明暗法、洞穴中的景致、整幅圖的「景深」、畫中人物的孤寂，因為他們各自沉浸在自己的悲慟裡。除此之外，整幅圖更包含許多富含喻意的元素。

圖中右上方牆縫射進旭日東升的光線，照亮了那幾乎看不見的十字。這些對於宗教故事的理解，並細心安排在畫中的小技巧，在大衛的畫中可見一斑。但是吉羅代在構圖上作了一些新的詮釋：吉羅代在繪圖上使用較少的「戲劇般場景」；將聖母擺在洞口，頭上有些許的聖光環，在耶穌屍體旁陷入極度憂傷的沉思，在稍遠處的受難墓地裡有兩個十字。這幅圖現存於法布爾博物館（the Fabre Musée）。

這幅圖之後在吉羅代的作品〈為自由而陣亡的法國英雄〉提供了原始範本。〈聖母支撐著死去的耶穌〉繪製完的二十年後，畫中的洞穴場警被引伸成為「浪漫象徵畫派」哀悼場景的典範，又像是阿塔拉在野外安息之處。

圖見96頁

因為吉羅代本身也沒有很深的基督教情操，所以他在〈聖母支撐著死去的耶穌〉重新發明一個象徵死亡的場景。這新的場景靈感或許來自於吉羅代失去母親的深刻傷痛。吉羅代畫中的聖母似乎對天堂一無所知，陷入失去所有希望的哀傷中，她的哀慟永遠找不到出口。在石棺旁的角落，吉羅代大膽的簽上自己的全名。

當大革命爆發之時，吉羅代站在反對教會干預政治的一方。沒有人確切知道法國大革命的爆發對這位年輕畫家有多少程度的影響，畢竟那時他正一心專注於羅馬大獎比賽，在最後考試階段，那年的三月初到六月底，他幾乎每天把自己關在畫室裡。

吉羅代　**一個在石窟中的老人** 1791
油彩畫布　40×48cm
法國蒙彼利埃法布爾博物館藏（右頁圖）

吉羅代　**奧西安在天堂迎接為自由而陣亡的英雄**　約1800　石墨白粉筆紙本　22×31cm　私人收藏

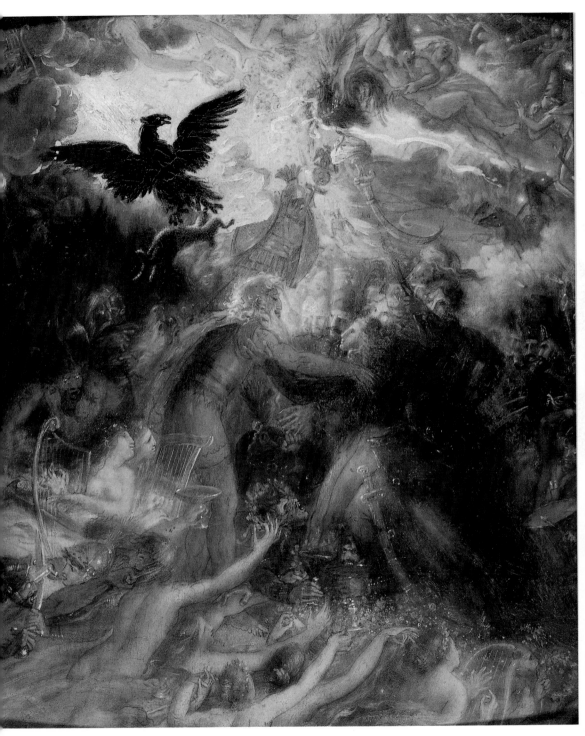

吉羅代　**奧西安在天堂迎接為自由而陣亡的英雄**　約1800　油彩木板　34×29cm　巴黎羅浮宮藏

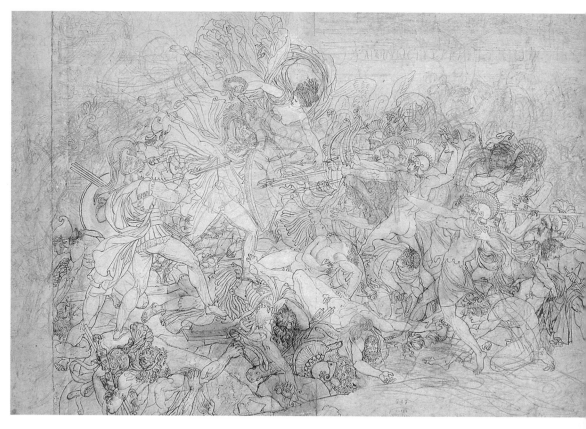

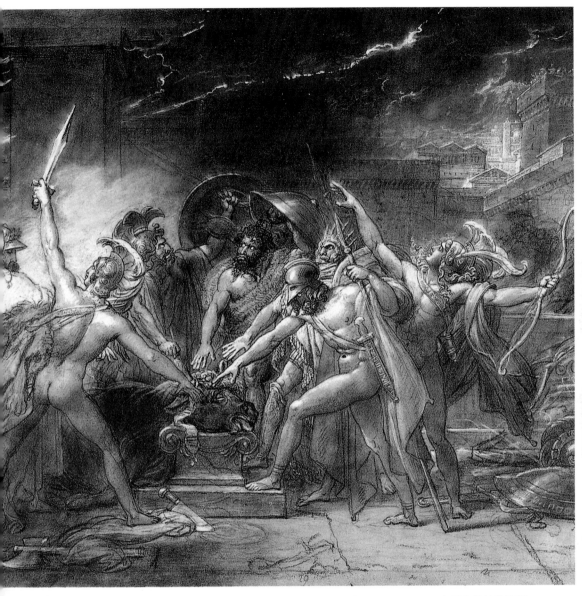

吉羅代　**七位將領誓死對抗底比斯**（局部）　約1800　石墨白粉筆紙本　41.8×62cm　克里夫蘭美術館藏

吉羅代　**特洛伊人反擊魯突利亞人**　年代未詳　墨水石墨紙板　48.8×73cm
奧爾良美術館藏（Musée des Beaux-Arts d'Orléans）（左頁上圖）

吉羅代　**辱罵者頭像**　年代未詳　油彩畫布　55×46cm　私人收藏（左頁左下圖）

吉羅代　**七位將領誓死對抗底比斯**（習作）　年代未詳　油彩畫布　55×45cm
勒阿弗爾馬爾羅博物館藏（Musee Malraux, Le Havre）（左頁右下圖）

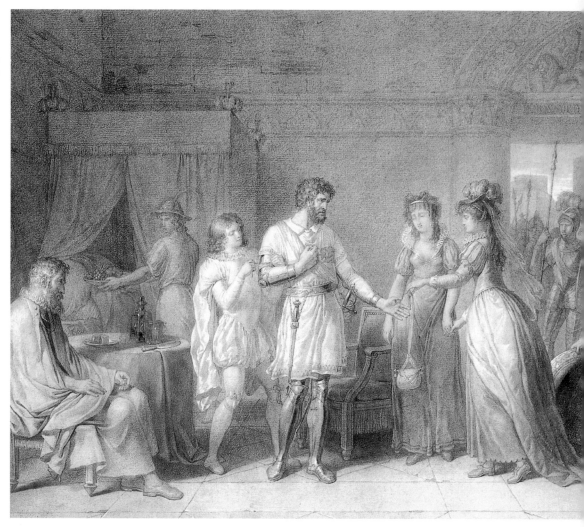

吉羅代　**貝亞德拒絕其女主人致贈他的禮物**（局部）　約1789　黑色深褐色炭筆紙　36.4×51.3cm
芝加哥藝術中心藏（上圖）

吉羅代　**點石成金的米達斯**（Midas）　年代未詳　石墨墨水畫紙　30.2×49.8cm　巴黎羅浮宮藏（右頁上圖）

吉羅代　**忒勒瑪科斯敘述他的冒險**　約1810-14　石墨白粉筆紙本　24.2×37.8cm　紐約Wildenstein企業藏
（右頁下圖）

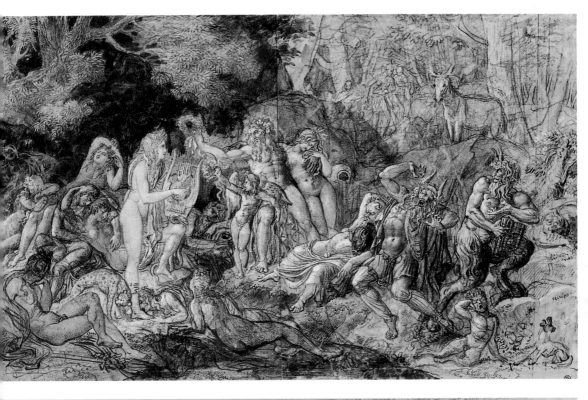
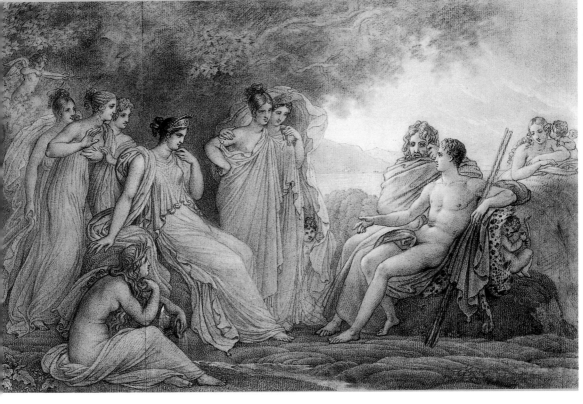

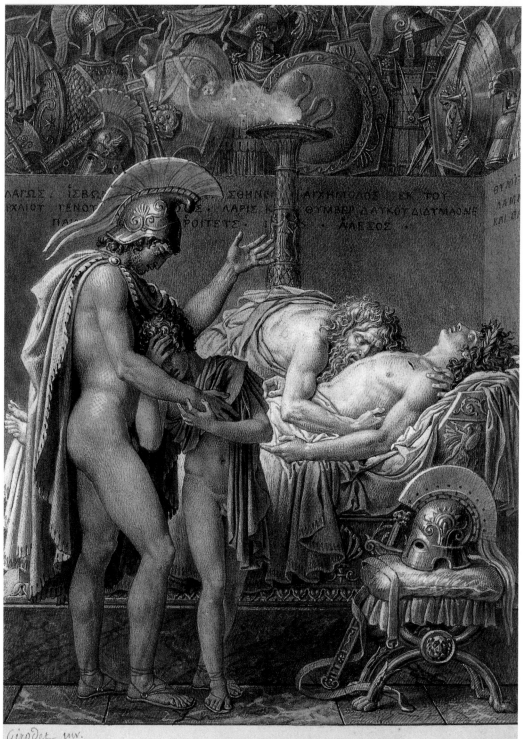

Giroclet inv.

ΛΑΓΩΣ · ΙΣΒΩ⋯⋯⋯ΣΘΗΝΙ⋯ΑΙΧΗΜΟΛΟΣ ·ΕΚ ·ΤΟΥ
⋯ΧΛΙΟΤ ΓΕΝΟΤ⋯⋯Σ · ΛΑΡΙΣ Κ⋯Θ ΘΥΜΒΕΡ ΔΛΥΚΟΤ ΔΙΟΤΜΑΘΝΕ
ΠΑΙ⋯⋯⋯⋯ΡΟΙΤΕΤΣ · Ι⋯Χ · ΑΛΕΣΟΣ ·

. HEI MIHI ! QVANTVM
PRÆSIDIVM AVSONIA ET QVANTVM TV PERDIS, IVLE !

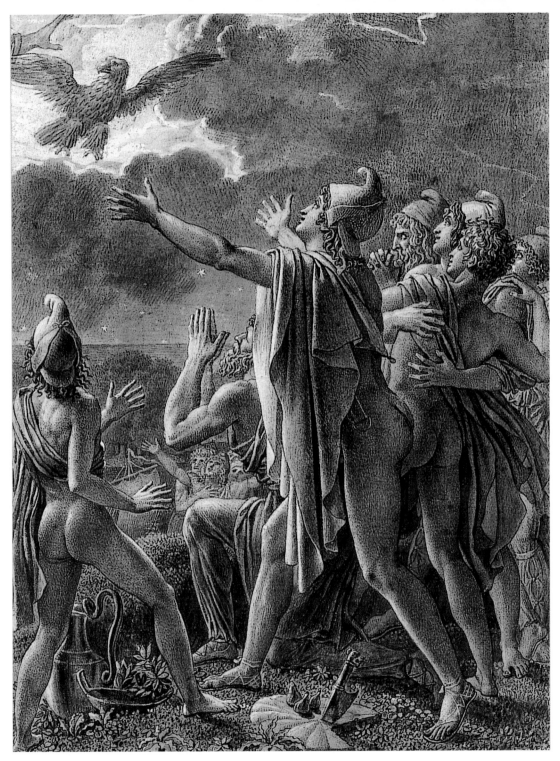

吉羅代　**埃涅阿斯與族人們抵達拉丁姆**（Latium）　年代未詳　淡彩石墨白粉筆　22×16cm
法國蒙彼利埃法布爾博物館藏（上圖）

吉羅代　**在帕拉斯的身旁哀悼**　年代未詳　石墨墨水白粉筆紙本　21.5×16.5cm　紐約大都會美術館藏
（左頁圖）

吉羅代　**荷明歐妮拒絕了奧瑞斯提斯**（裸體習作）：**《安德羅馬克》（Andromaque）第五章第三幕**　年代未詳
石墨墨水白粉筆象牙紙　26.3×32.3cm　芝加哥藝術學院藏

吉羅代　**奧瑞斯提斯與荷明歐妮的會面**　約1800　石墨墨水白粉筆紙本　28.5×21.8cm　克里夫蘭美術館藏
（左頁圖）

吉羅代　**淮德拉（Phaedra）第一章第三幕**　年代未詳　石墨白粉筆紙本　26×20.2cm
紐約曼哈頓摩根圖書館藏（Pierpont Morgan Library）（p90頁圖）

吉羅代　**淮德拉第二章第五幕**　年代未詳　石墨白粉筆紙本　26×20.8cm　芝加哥藝術學院藏（p91頁圖）

PHEDRE.

Tu connais ce fils de l'Amazone
Ce prince si longtems par moi même opprimé

OENONE.

Hippolyte ! grands Dieux !

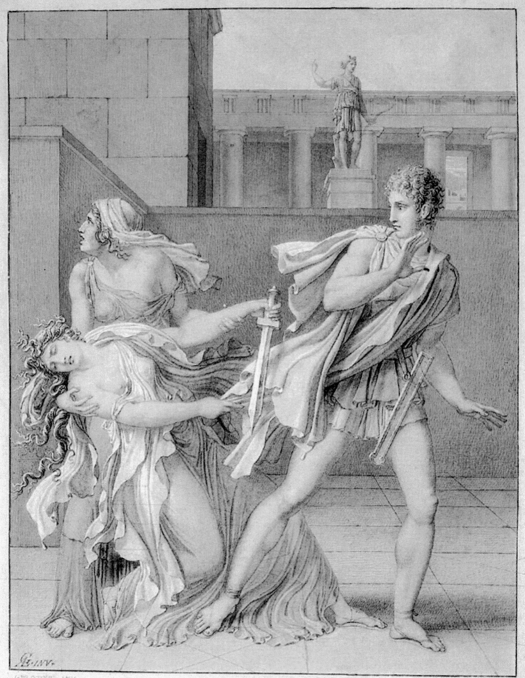

PHEDRE

Au defaut de ton bras prête moi ton epée
Donne.

OENONE.

Que faites vous Madame! Justes Dieux!
Mais on vient Evites des temoins odieux

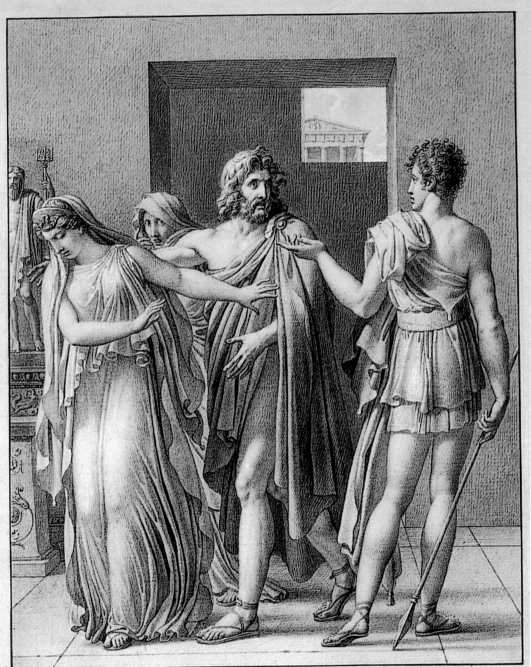

PHEDRE.

Indigne de vous plaire et de vous approcher.
Je ne dois desormais songer qu'à me cacher.

THESÉE.

Quel est l'etrange accueil qu'on fait à votre pere
Mon fils ?

HIPPOLYTE.

Phedre peut seule expliquer ce mystere.

PHEDRE. ACTE III. SCENE IV ET V.

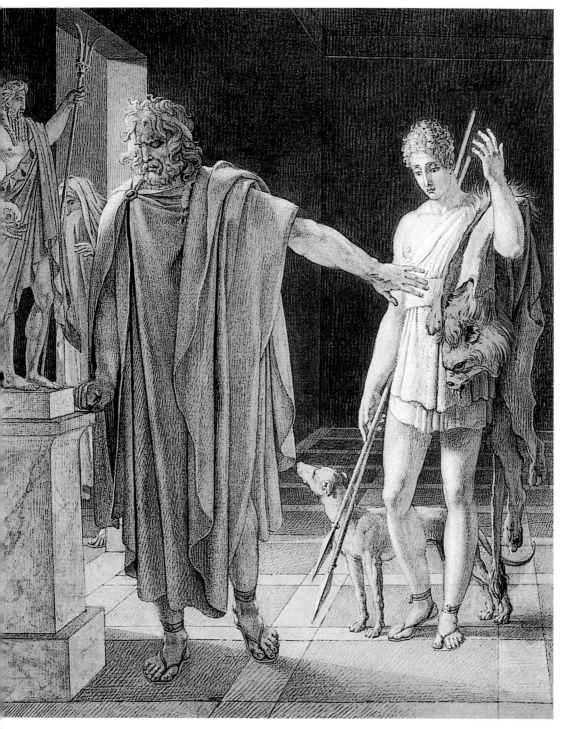

吉羅代　**淮德拉第四章第二幕**　年代未詳　石墨白粉筆紙本　25.9×21cm　法國南特美術館藏（上圖）
吉羅代　**淮德拉第三章第四、五幕**　年代未詳　石墨白粉筆紙本　33.7×22.5cm　洛杉磯蓋提美術館藏（左頁圖）

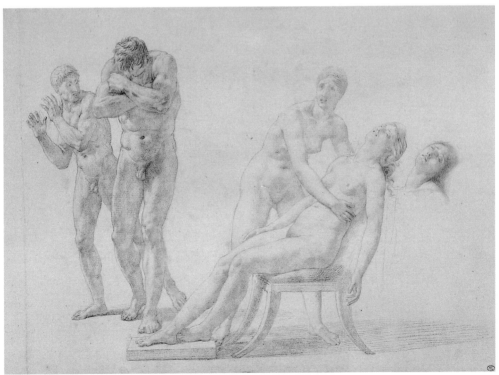

吉羅代　**淮德拉第四章第二幕**（裸體習作）　年代未詳　石墨白粉筆紙本　26×34.3cm
愛丁堡蘇格蘭國家畫廊藏（上圖）

吉羅代　**淮德拉之死**（裸體習作）　年代未詳　石墨紙本　46×30cm　巴黎羅浮宮藏（下圖）

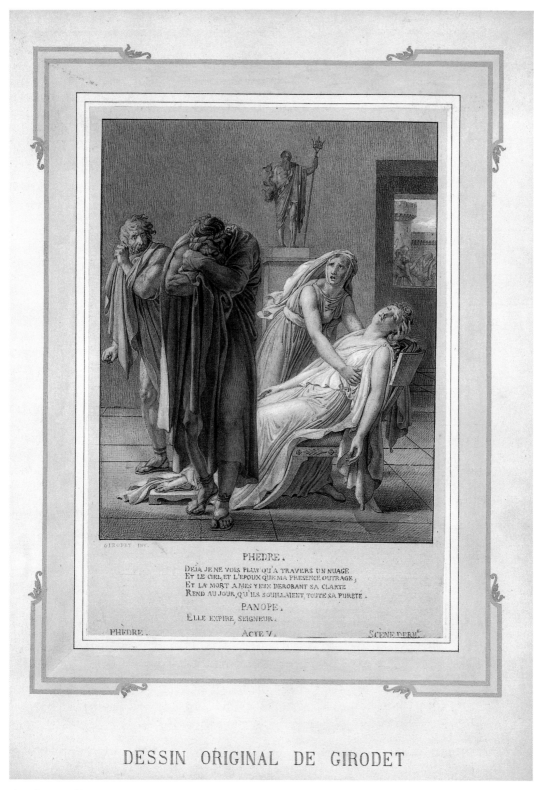

DESSIN ORIGINAL DE GIRODET

吉羅代　**淮德拉之死**　年代未詳　石墨淡彩紙本　32.5×22.5cm　波士頓Horvitz收藏

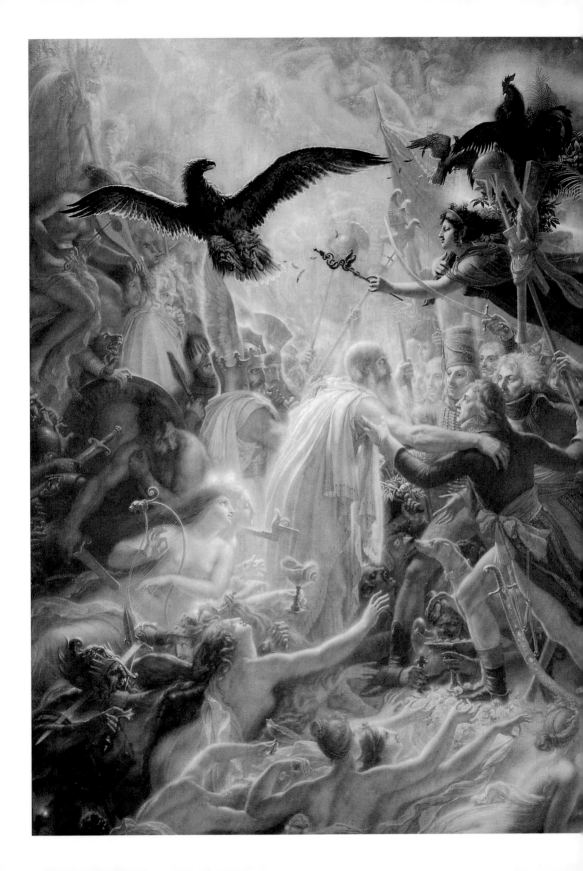

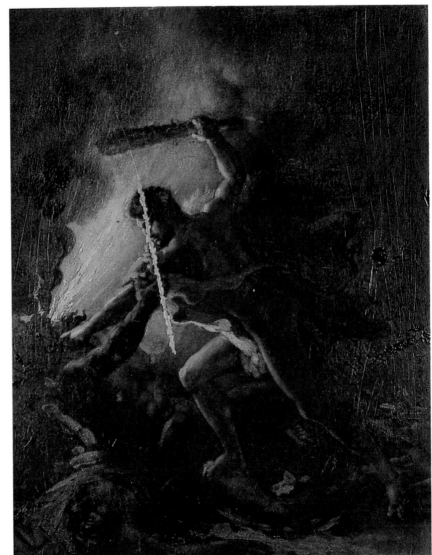

吉羅代　**拿破崙裝扮成海利克斯降伏魔獸**　年代未詳　油彩木板　36×32.2cm
私人收藏

吉羅代　**為自由而陣亡的法國英雄**（奧西安）　1801　油彩畫布　192×182cm
國立馬爾邁松城堡之博物館藏

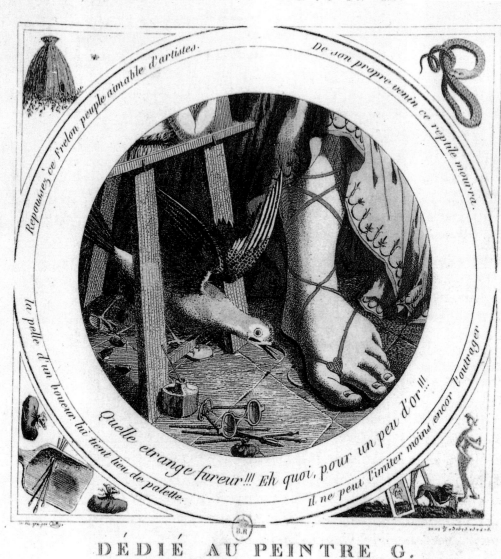

DÉDIÉ AU PEINTRE G.

Extrait du Dict. de Valmont de Bomare.

LE GEAI est fort pétulant de sa nature, ses mouvemens sont brusques, et il s'em
porte dans de fréquens accès de colère; son cri est haut, rauque et fort désagréable.
On dit que cet oiseau est sujet aux convulsions de l'épilepsie il apprend à sifler.
(celui-ci siffle aussi mais comme la vipère) il se rend fort familier, mais pour cela il faut le prendre
niais. (on peut prendre celui-là) Cet oiseau est aussi voleur que la Pie. (trop exiger pour un méchant ouvrage
c'est voler) Il se nourrit de gland. (ses goûts sont ceux de l'immonde Pourceau) &c.

× Voyez aussi Buffon

繪者不詳　**獻給吉羅代**（又稱〈被報復的畫家〉或〈遭遇羞辱的松鴉〉）　印刷　法國巴黎國家圖書館藏

98

吉羅代　**奧西安**（草圖）
年代未詳　石墨紙本
25×28cm
昂杰藝術博物館藏

諾岱　**帶著〈隆吉小姐
像〉前往1799年沙龍展
的吉羅代**　印刷
法國巴黎國家圖書館藏

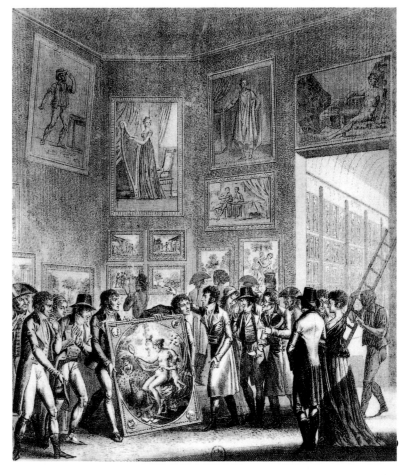

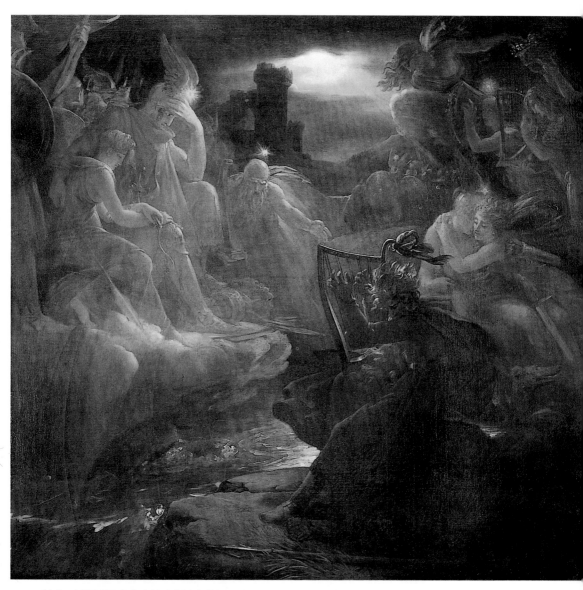

傑哈　**以豎琴召喚幽魂的吟遊詩人莪相**　油彩畫布　法國瑪爾梅莊普雷歐林堡博物館藏

吉羅代　**奧西安之夢**　年代未詳　石墨白粉筆紙本　44.6×35.2cm　私人收藏

據研究，他將存放在巴士底監獄中的一些檔案（Bastille archives）帶到羅馬，雖然這不代表吉羅代參加過革命，因為當監獄被攻破時，許多檔案都被棄置在水溝中，吉羅代很可能路過便順手將它撿起來，不過吉羅代將這些檔案資料保存起來，或許透露出他對這場革命的看法。

繪畫中的醫學內涵：醫生肖像畫

提歐頌醫生身兼吉羅代父親最要好的朋友、他的母親成為寡婦後最可靠的支柱、吉羅代的監護人及養父。他大概是吉羅代二十歲後生命中最重要的人物，直到他於1815年去世。看到吉羅代於1790年所繪製的醫生提歐頌第一印象是這位醫生為醫學上的先鋒啟蒙者，猶如德意爾醫生（Félix Vicq 'Azyr, 1748-1794. 法國醫生、組織學家、比較解剖學先驅）。又似法國醫生佩帝特（Antoine Petit, 1726-1794）。這兩位法國醫生都在臨床醫學上有重要貢獻，而提歐頌與兩人都有關聯。從這幅圖中也可推測出提歐頌醫生也許是法國三級會議（Estates-General）中的一員，並參與了之後的制憲大會（Constitution Assembly）。但是提歐頌醫生其實跟這些政治組織毫無關聯。

在當時法國社會去評價一位醫生的成功與否，取決於他是否為知名的皇家醫學協會（Société Royale de Médecine）的一員，以及他是否有文章刊登於協會的刊物。皇家醫學協會主要由德意爾醫生主持，且是一個醫生相互競爭「最具醫學啟蒙地位」的地方。醫生們也會投稿敘述前輩的貢獻。然而提歐頌醫生並不是協會的一員，也不是勤奮的投稿者，且當時正是提歐頌醫生的對手加斯特里爾醫生（Dr. René-Georges Gastellier）名聲最高的時候。所以提歐頌醫生在1791年放棄從醫的工作，專心經營他在蒙達尼的資產（château），監督他十五處房產，並教導他的孩子們地理學。

提歐頌醫生退休之初，吉羅代在羅馬繼續學業但還未開始繪製〈西波克拉底拒絕阿爾塔薛西斯的禮物〉。這幅圖有著因為年 圖見49頁

吉羅代　**拉希伯醫生之肖像畫**　不詳　油彩畫布　61.5×50cm　蒙塔吉吉羅代美術館藏

紀而對醫學失去興趣的醫生的喻意，很可能是為了提歐頌醫生而繪製。雖然沒以任何文字檔案顯示1790年的吉羅代所繪的提歐頌醫生的肖像與〈西波克拉底拒絕阿爾塔薛西斯的禮物〉這幅畫有關聯，但是後者很可能是前者進一步的詮釋。西波克拉底這幅圖不僅是一個禮物，更代表吉羅代對提歐頌醫生的感謝。

除了提歐頌醫生之外，還有兩位醫生在吉羅代生命中扮演相當重要的角色，分別是拉黑醫生（Dr. Dominque Jean Larrey）和拉希伯醫生（Dr. François Ribes），而這兩位醫生也是彼此的至交。從羅馬回來之後，吉羅帶回到了提歐頌醫生身邊，而這位醫生經歷至親（太太及小孩）死亡之後，他們之間的角色互換。在這段期間拉黑醫生和拉希伯醫生是吉羅代相當重要的朋友。身材矮小但肌肉發達的拉黑醫生是直接受拿破崙領導的防衛隊和後來的紫金軍團的首席軍醫。吉羅代為他取了個綽號叫作「巴賽犬中的海克利斯」（Hercules of Basset）只因這位醫生長得像法國巴賽短腿狗（Basset Hound）。

吉羅代與這位醫生在大衛的畫室經由大衛的一位女學生拉薇爾（Marie-Élisabeth Laville-Leroux）介紹而認識，而拉薇爾最後成為拉黑夫人。拉黑醫生也成為吉羅代一生的至交。在一封拉黑醫生寫給吉羅代的信中，他表達了他對能夠成為吉羅代筆下的人物感到榮幸：「能夠被你描繪的特權，我的朋友，能夠佔據你畫布的一角讓我感到相當欣慰……」

拉西伯醫生因拉黑醫生的關係也與他成為了好朋友。拉黑醫生與拉西伯醫生是在醫學上互相砥礪的好夥伴，兩人私底下常一起研究如何治癒病患。拉西伯醫生也同樣是個軍醫，根據他自己的紀錄，他曾參與二十個重大戰役、十七個戰爭、三個圍攻任務；並強調自己曾到過烏爾姆（Ulm,德國南部的城市）、奧斯特里茲（Austerlitz,位於捷克境內）、瓦格拉姆（Wagram,位於奧地利境內）、埃勞（Eylau,位於普魯士境內）、弗里德蘭（Friedland,位於俄國境內），和博羅金諾（Borodino,位於俄國境內）。

拉西伯醫生與拉黑醫生於1814各奔前程，因拉西伯醫生被任命為教宗庇護七世（Pope Pius VII, 1742-1823）的隨扈，並隨之回

FELIX VICQ D'AZIR.

Medecin

作者不詳 **德意爾醫生**
之肖像畫 不詳
法國醫學史博物館藏

到梵蒂岡。他成功的得到教宗的信任,而這樣的成功也讓他得到
之後復辟的波旁王朝好感。拉西伯醫生是其中一個為路易十八驗
屍的醫生,之後他成為巴黎最受到矚目的醫生,也令他在社交圈
中廣受歡迎,是上流社會的常客。而他的肖像畫就是在他人生的
巔峰時期所繪製的。

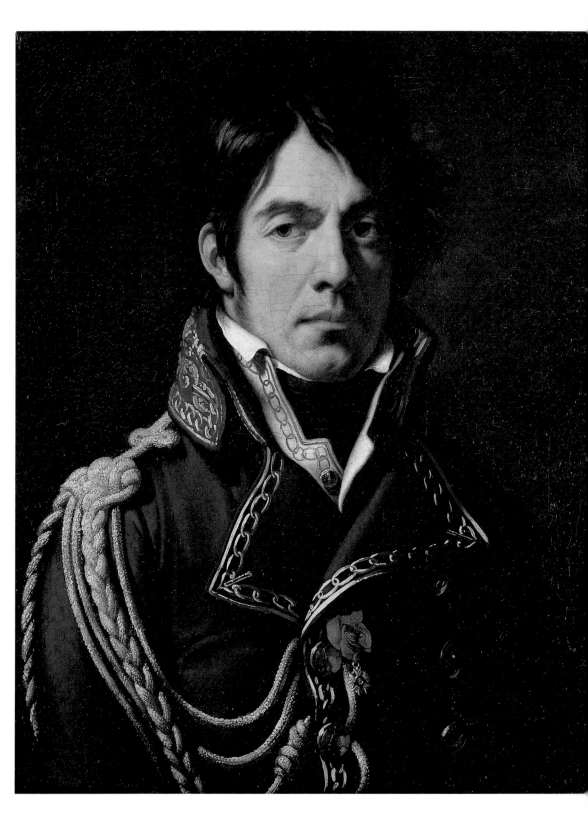

在吉羅代生命中的第二個時期，他繪製了一幅受到醫學影響的版畫，儘管這個作品好像是利用1805年出版的德意爾醫生撰寫的醫學書籍中的肖像畫為模板所繪製。這版畫作品在新古典主義的架構下，許多人物及其特質在西波克拉底的注視下，被描繪在一起。並繪出醫學研究從理論的階段到臨床研究的過程。科學中觀察的過程藉由一個用作醫學研究的大體來表現。圖中有三個學生在「病人」旁邊學習疾病發展的過程，迫不及待的想解剖屍體並檢視因疾病造成的組織、器官潰瘍。畫中前景，一些學習內容擺放在地上，顯示出一個醫生得訓練過程的基礎是組織病理學，而最主要的方式就是驗屍台。許多圖表是出器官因疾病衰敗的樣子。這個簡單的版畫，是醫學史上重要的一件作品，而且是第一幅顯示出醫學進步是基於德意爾醫生的不朽的貢獻和對大體的細密的認識。這幅畫也代表著現代醫學的開端和進步。

「我喜歡奇異而不是平鋪直敍」：
奧西安和吉羅代的創意

吉羅代曾經這樣「訓誡」他的學生：「我喜歡奇異而不是平鋪直敍」這樣的一個觀點也許比較像出自於一位美國現代藝術家馬修‧巴尼（Matthew Barney, 生於1967年），而非一位法國新古典主義畫家。這樣的一個觀點顛覆了法國傳統的藝術史理論，理論中認為「奇異」是被誤導的創意下造成的不幸的結果。儘管如此，吉羅代在他的藝術家生涯的開端就樹立他獨特的風格，並擁抱「奇異」的構圖方式視之為成功創意的果實。從吉羅代畫家生涯的開端到他生命的終點，他有系統地違背主宰畫家創作的藝術理論，他成功地將十八世紀認為相當怪異的形態轉化為象徵天才創意的符號語言。

也許最能證明他最激進的反抗傳統的藝術是他在1802年沙龍展出的〈為自由而陣亡的法國英雄〉（又名奧西安）（Ossian/Ossian Receiving Napoleon's Generals into his Aerial Realm.）。這幅悖於傳統的畫作讓吉羅代寫了一封冗長的書信給法國作家及植物

吉羅代　**拉黑醫生之肖像畫**　1804　油彩畫布65×55cm　羅浮宮藏（左頁圖）

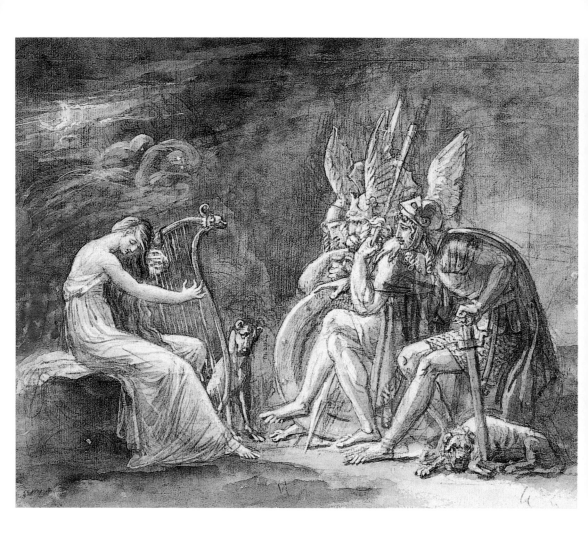

學家聖皮埃爾（Bernardin de Saint-Pierre, 1737-1814）闡述其創作理念。這幅畫想當然爾引起輿論界的一陣喧嘩，分成對立的兩派討論這幅畫，也連帶使吉羅代這種「奇異」創作方式浮上公眾領域（public sphere）。

　　吉羅代第一幅在沙龍展出的畫〈沉睡的安狄米翁〉就已經展現出作者急切追求獨特創意的想望。但是〈為自由而陣亡的法國英雄〉這幅受拿破崙馬爾邁松城堡（Napoleon's Château de Malmaison）委託所繪製的畫令吉羅代奇異的創意正式受到認可。這幅畫不管與其他早先的畫作或是當時的畫風比較，都是相當古怪的一幅作品。

吉羅代　**伊凡瑞林聆聽樂音**　年代未詳
石墨白粉筆紙本
20.8×25.5cm
蒙塔吉吉羅代美術館藏

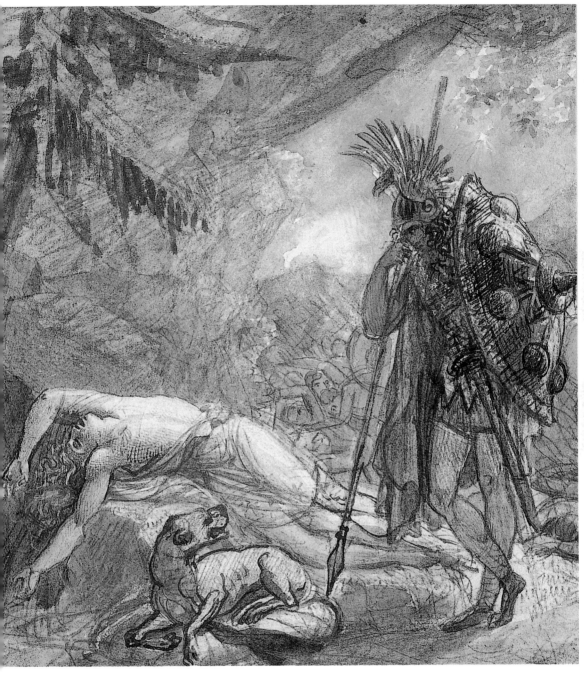

吉羅代　**芬格爾在妻子的屍體前**　年代未詳　石墨白粉筆水彩紙本　22.5×18.5cm　蒙塔吉吉羅代美術館藏

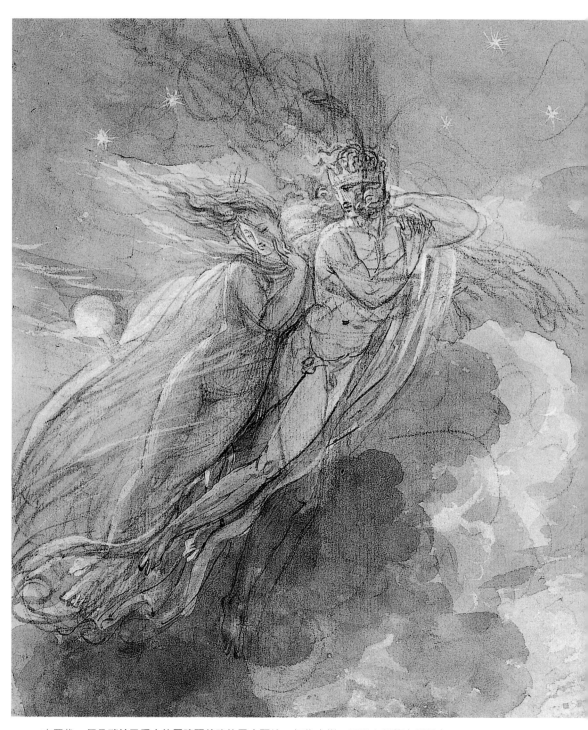

吉羅代　**伊凡瑞林及愛人的靈魂飄傍晚的風中飄泊**　年代未詳　石墨白粉筆水彩紙本　21.1×17.7cm
蒙達尼吉羅代美術館藏

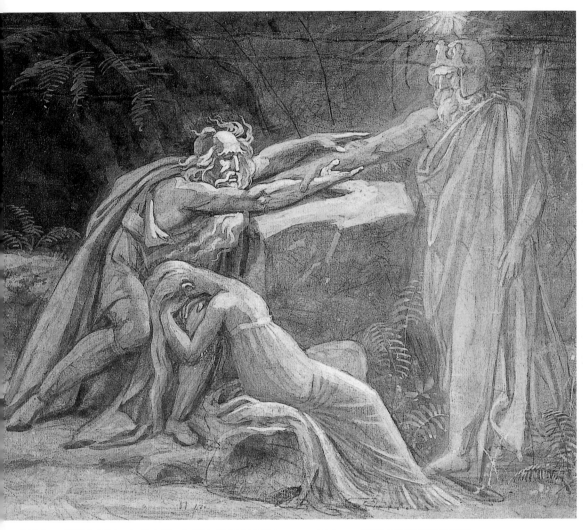

吉羅代　**奧西安之死**　年代未詳　石墨白粉筆水彩紙本　21×24.9cm　蒙塔吉吉羅代美術館藏

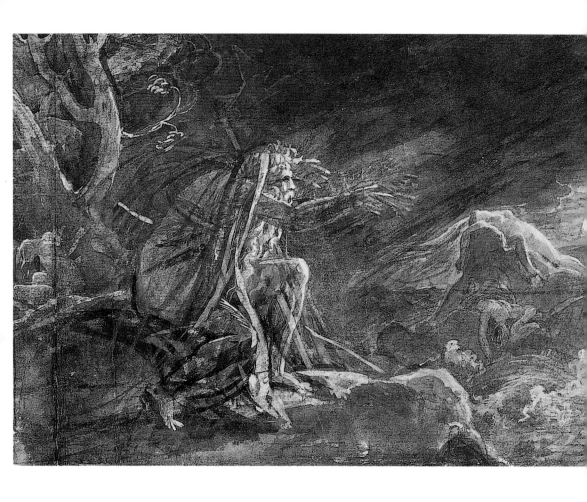

此幅圖正中央的構圖是：眼盲的詩人奧西安伸出雙臂歡迎為自由而陣亡的拿破崙革命軍人；有一群彈奏著古弦琴的紅髮少女從下方往上浮出以歡迎這些軍人；即使籠罩著薄霧，仍能清楚看到奧西安的戰士們戴著戰盔和盾牌站在後方。當觀者仔細檢視這幅圖，可以觀察到畫作上方浮現一種令人驚嘆的猶如星雲般的肉體呈現方式，這是用灰白銀色調的色彩所呈現出的效果，與下方的紅髮少女們組成慢慢消散開來的蒸氣。這種不具實體的幻覺讓觀者彷彿覺得可以穿越畫布進入奧西安的世界。這種精巧的繪技是非常重要的，因為吉羅代做為一位畫家的目標就是要將實體去物質化甚至幻化成容易揮發的乙醚。

吉羅代　**阿敏為子哀悼之歌**　年代未詳
石墨白粉筆水彩紙本
15.3×21cm
蒙塔吉吉羅代美術館藏

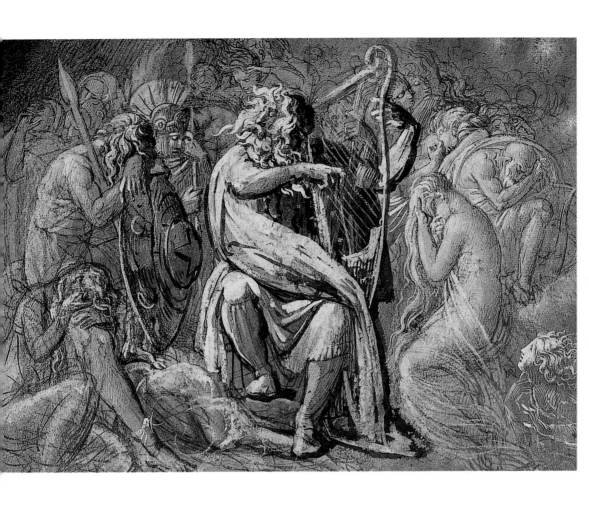

吉羅代　**瑪文娜的靈魂
抵達芬格爾在繁星之間
的宮殿**　年代未詳
石墨白粉筆水彩紙本
18.7×25.2cm
蒙塔吉吉羅代美術館藏

　　評論家對這幅畫有相當兩極的評價，一派讚美這是一幅傑作，另外一派則詛咒這幅完全是憑空想像的作品。不管是正面或是反面的評價，他們都被迫再次去思考一個之前也引起許多討論的藝術觀：究竟畫作對於自然的解讀是什麼？（what is painting's obligation to nature?）一位畫家是否被容許可以逃脫自然的限制？如果可以，什麼時後可以呢？這樣一種富於想像的傾向是一種更為高竿的視野，還是只是古怪而已？吉羅代這幅〈奧西安〉提供藝評家一個相當艱難甚至是空前絕後的圖像空間去作解釋。藝術評論通常是敘述性的和批判性的，但是這幅圖反而令大眾重新思考傳統的美學概念。喜歡〈奧西安〉這幅畫的藝評家讚賞他的大

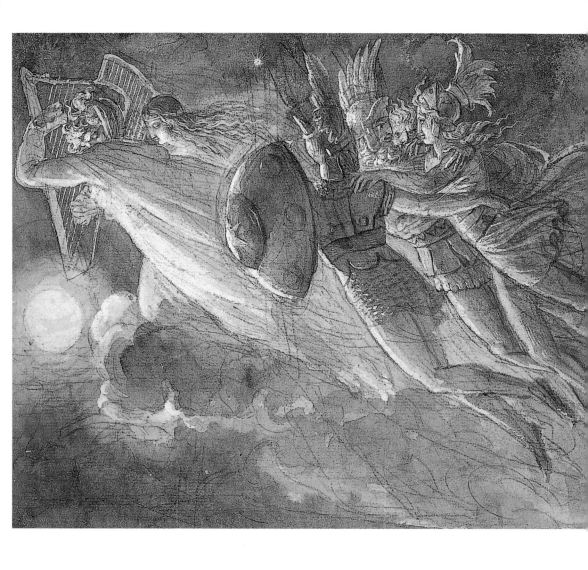

膽及創新，譬如在《辯論報》（Journal des Débats）中，它讚美這
幅作品獨創性。（即使藝評很少用獨創性當作讚美），認為吉羅
代是一位勇於投身未知的英雄：「我們必須了解的是這樣一種獨
創性的構圖，作者將面對新的挑戰：那就是創作出超越這幅圖的
作品…那流星的光芒…在地球上根本找不到類似的樣子…這證明
了除了馳騁在自己的想像力裡，他是自己藝術的大師。」

　　而負面的評論則指稱此畫偏離了自然的較為人熟悉的模樣，
並鄙視這幅畫難以令人置信的醜陋，並認為作者對古典主義一

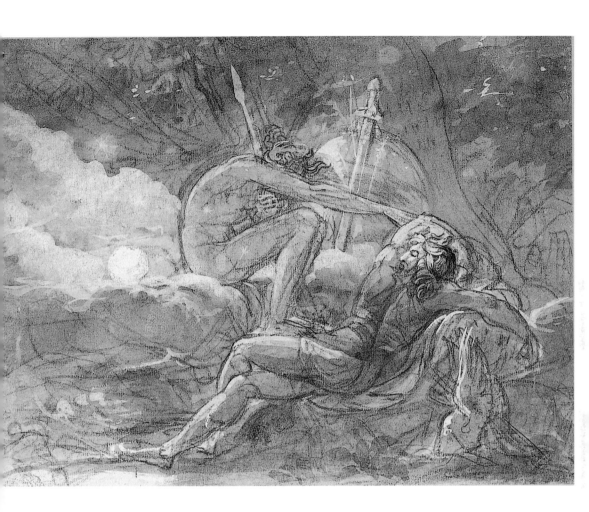

吉羅代　**康諾之夢**
年代未詳　石墨白
粉筆水彩紙本
18.5×24.8cm
蒙塔吉吉羅代美術館
藏（上圖）

吉羅代　**靈魂引領奧斯
卡到天摩爾**　年代未詳
石墨白粉筆水彩紙本
18×23cm　私人收藏
（左頁圖）

竅不通。而其他的評論則與法國作家杜伯（Jean-Baptiste Dubos, 1670-1742）和法國哲學家和藝評家巴圖（Charles Batteux, 1713-1780）的觀念產生共鳴，認為這幅畫：「不過是精神錯亂的想像力下的產物，或者這根本不是一幅畫；繪畫是大自然的俘虜，當它悖離自然的主宰就會迷失並失去自我。我們甚至可以說當繪畫不忠於大自然，它導致了畸形和怪異的產生。這樣的觀察和看法似乎從〈奧西安〉這幅畫得到證實。」從上述這個評論中所得到的結論似乎是討論〈奧西安〉幅畫根本不符合繪畫這個媒介的功能。

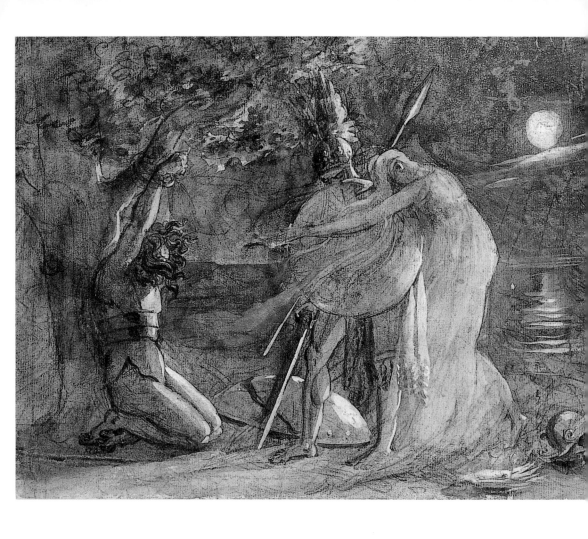

這種否認的態度等於複製了之前藝術理論中二分法的研究方式：能夠稱之為繪畫的是這幅畫有「理性的基礎」（foundation of reasons），以及它對優勢或歷史悠久的圖像的尊重或引用；而只要是古怪畸形的，沒有辦法從過去的繪畫史追溯他的蹤跡的，那這些就不是繪畫。當吉羅代在寫給聖皮埃爾的書信中重新定義「理性」和「荒謬」，並展現自己的作品在世人面前。他挑起了一個藝術史上重要的現代議題，那就是藝術應該如何被重新定義。沙龍藝評（Salon criticism）著力於研究這樣的藝術史斷層，重新思考一位畫家的定位。根據傳統的定義，繪畫不僅應該忠實於大自然，畫家也應當如此。繪畫之於自然猶如畫家之於社會。

吉羅代　**伊拉斯、杜拉與阿菱黛**　年代未詳
石墨白粉筆水彩紙本
20.5×29.3cm
私人收藏

吉羅代　**音樂**
約1801-02　油彩畫布
西班牙阿蘭蒂斯宮殿藏

在〈奧西安〉這幅畫中，雖然對拿破崙的崇敬相當明顯，但是吉羅代假定了一位叛逆的畫家與浪漫主義及現代畫派（Modernism）相當類似。

夜之女神的愛戀光芒：
神話的確切與從天文學的逃逸
——吉羅代、完美的軀體、以及鬼魂

「在你畫作中的人物都是名副其實的鬼魂。」執政府的官員在看到〈為自由而陣亡的法國英雄〉這幅畫後對吉羅代這樣說道。這幅畫中，吉羅代發明了陣亡軍官如水晶般的「鬼魂」梯度（sfumato），不確定這些英雄們到底是否存在於空間

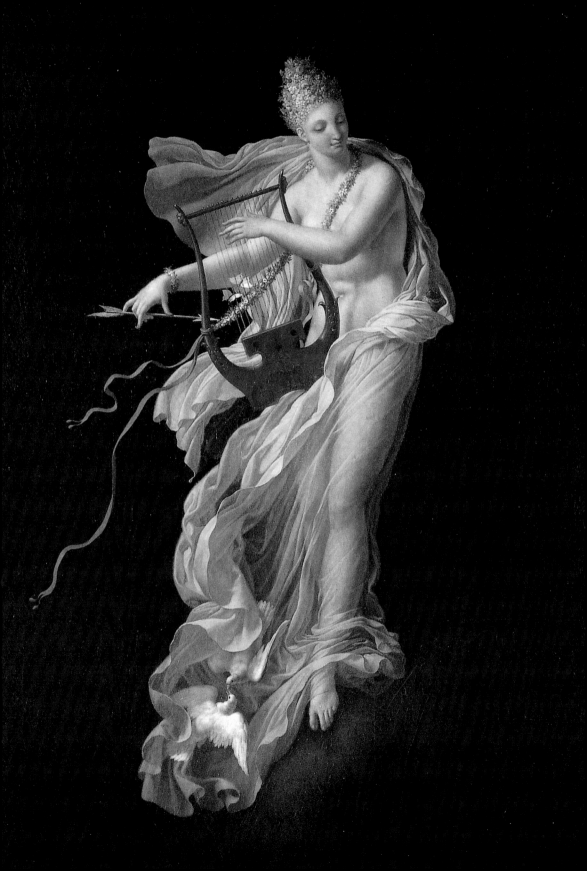

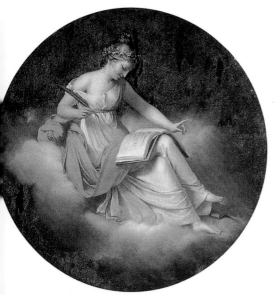

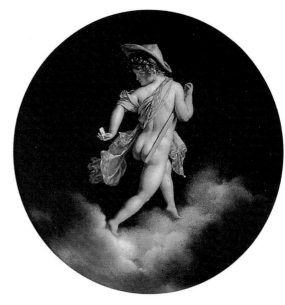

吉羅代　**閱讀《十日談》的女孩**　約1801-02
油彩畫布　西班牙阿蘭蒂斯宮殿藏

吉羅代　祕密的愛情　約1801-02　油彩畫布
西班牙阿蘭蒂斯宮殿藏

吉羅代　**春**
1801-02　油彩畫布
146×80.5cm
西班牙阿蘭蒂斯宮殿
藏（左頁圖）

中（spatial ambiguity）。在「詩人」吉羅代的詩《畫家》（Le
Peintre）的前序中，在波特萊爾（Baudelaire）的暗示下，又
或許是法國詩人、超現實主義先驅之一阿波利奈爾的詩《病中
的愛人》（Ill-Beloved）的影響，吉羅代提及了英國畫家賀加
斯（William Hogarth, 1697-1764）以及啟發他的無法說清的、那些
霧濛濛英國夜晚的氣氛：「在被濃霧包圍的倫敦泥濘的街道／人
被其脾臟撕咬著……」

　　為什麼吉羅代蔑視在畫室中學到的技巧規則，卻熱愛繪畫黃
昏、夜晚和燭光下的景致，又或是在某種可以移動的機關的幫助
下，繪製可以取代陽光的光線？他的學生跟隨他的畫筆且握有燭
燈，這樣的繪畫方式成為一種象徵，而不只是為延長工作時間而
已。這樣夜晚的探險就像是把自己（吉羅代）的技巧發揮到極致
甚至挑戰它的極限，又似乎是刻意的跟蹤方式的創作階段，並採
取一種近乎幻覺的明暗法之繪畫方式。於是吉羅代成為了浪漫主
義的大師，又或者是它的奴僕。

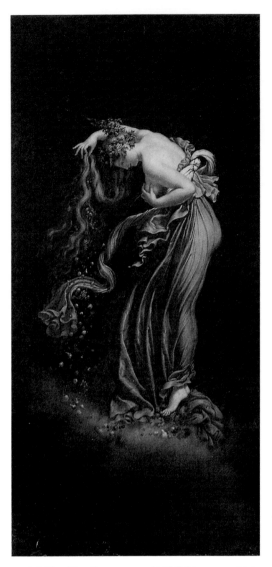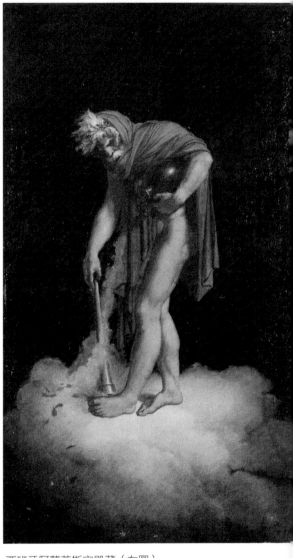

吉羅代　**秋**　約1801-02　油彩畫布　145×80.5cm　西班牙阿蘭蒂斯宮殿藏（左圖）
吉羅代　**冬**　約1801-02　油彩畫布　145×80.5cm　西班牙阿蘭蒂斯宮殿藏（右圖）

吉羅代　**秋**　1814　油彩畫布　184×68cm　貢比涅城堡國家博物館藏（Compiégne, Musée national du château）
（右頁左圖）
吉羅代　**冬**　1814　油彩畫布　184×68cm　貢比涅城堡國家博物館藏（右頁右圖）

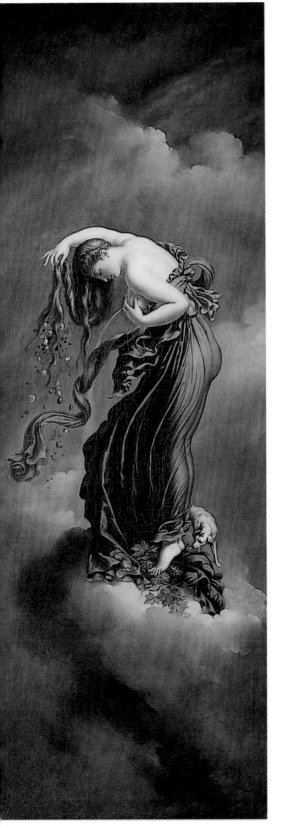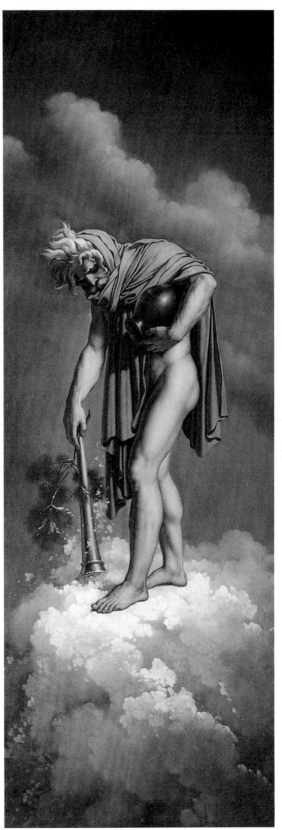

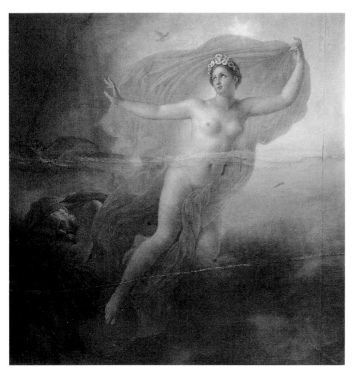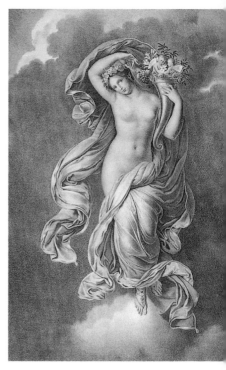

因此，在《繪畫的主題和寓言》（Sujets de tableaux et allegories）中，吉羅代提供了他對希臘睡神摩爾甫斯（Morpheus）的想像：「擁有如蝴蝶般的薄翼，從他的頭伸展出來。當他抱著罌粟花，罌粟花的種子馬上昇華成煙霧，煙霧變成為人們的夢境；他的斗篷不是白色的，而是發白的，月光柔和而星宿閃亮。」就像吉羅代的畫作〈裝扮成蘭妮的格羅小姐〉（Mademoiselle Lange as Danaë）也處在這樣模糊的地帶──在半夢半醒、光線和陰影、月亮和太陽、清晰和模糊之間──幫助這位畫家抓住那朦朧的瞬間，這瞬間是畫家獨特的藝術宣示，更是他宣稱的「優雅」。他說：「觀察我們屋子中各處窗戶，那些有點奇怪、透明的景緻被冬天冰長夜的撫觸追蹤，而我們用畫布表達對它的想像。」就像那些令達文西著迷的有名的牆上的斑紋，也許吉羅代是第一個發明「鬼魂」的人？

吉羅代　**晨曦**　年代未詳　油彩畫布
160×160cm
貢比涅城堡國家博物館藏（左圖）

吉羅代　**花之寓言**
年代未詳　石版畫
貢比涅城堡國家博物館藏（右圖）

圖見127頁

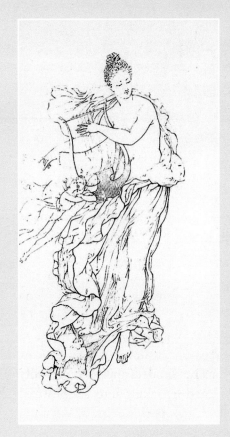

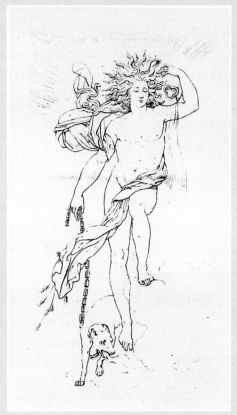

蘭登（Landon）臨摹
吉羅代　**春夏秋冬**
1808（右頁圖）

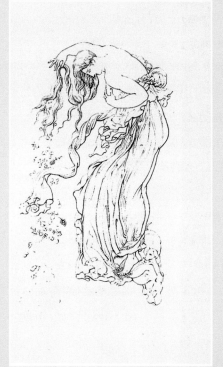

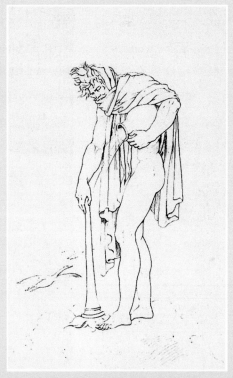

在另一篇文章《論優雅》（Dissertation dur la Grâce）中，吉羅代用華麗的文字敘述告訴讀者是一個猶如早晨似的吊燈、和煦的陽光，投射在安迪米翁的剛度過的夜晚的求愛。在這篇文章中，吉羅代再次宣告自己對時刻交換的品味——傍晚的光線。他在1815年繪製〈傍晚〉，就如同夜晚的吊燈，他寫道：「讓那從哀特納火山（Mountain Etna）來的人，曾經看過傍晚從西西里島海平面升起的人，重新再講述那生氣蓬勃的島嶼如何在藍色調的迷霧中緩緩顯出它的顏色……直到他沉醉於西西里島的美麗……就如同一位新娘接收陽光的撫觸，並使她多產。」於是並不使人驚訝的，當兩位畫家蒙竺（Alexandre Menjaud, 1773-1882）及德朱尼（François-Louis Dejuinne, 1786-1844）嘗試著畫出吉羅代在畫室工作的樣子，他們都把他置身於夜晚的光線中。畫作的背景好似對吉羅代表示感謝一樣，德朱尼甚至將吉羅代的畫作〈沉睡的安迪米翁〉中的霧與月，投射在此畫作的窗戶上；就如同一場神話與現實的對話。

吉羅代描述觀看德魯埃畫作的感受：「在夜晚的檯燈前徹夜不眠／偉大的計畫拖延著他的睡眠／他的筆觸目睹太陽升起」（Staying up late by the light of his nocturnal lamp,／Greater plans suspended his sleep;／His vigilant brush sees the sun rises）。而吉羅代自己的畫筆也如同德魯埃般，被黑夜凝視；但是明暗法、半光半影以及「鬼魂」則是吉羅代自己特有的風格。如同法國詩人、劇作家、小說家德維尼（Alfred de Vigny, 1797-1863）指出，耀眼的光線只有在吉羅代繪畫死亡的時候才會進入他的藝術領域，又或是英雄般的畫家的鬼魂且曾經彈過奧菲爾（Orpheus）的七絃琴出現時；這位畫家詩人道：「我仍然覺得…所有的哀傷溢滿我心…當我看到聖壇迎向陽光和群眾。」到底吉羅代尋找一個創新的來源，抑或是他就像皮格馬利翁（Pygmalion）、阿佩萊斯（Apelles）、安迪米翁、奧菲爾或是布代特（Butade）的女兒（傳說中繪畫的發明者）的追求者？所有被吉羅代處理的題材好似都被陰影掠奪。

西班牙阿蘭蒂斯宮殿（Aranjuez, cabinet de platine）內部景觀

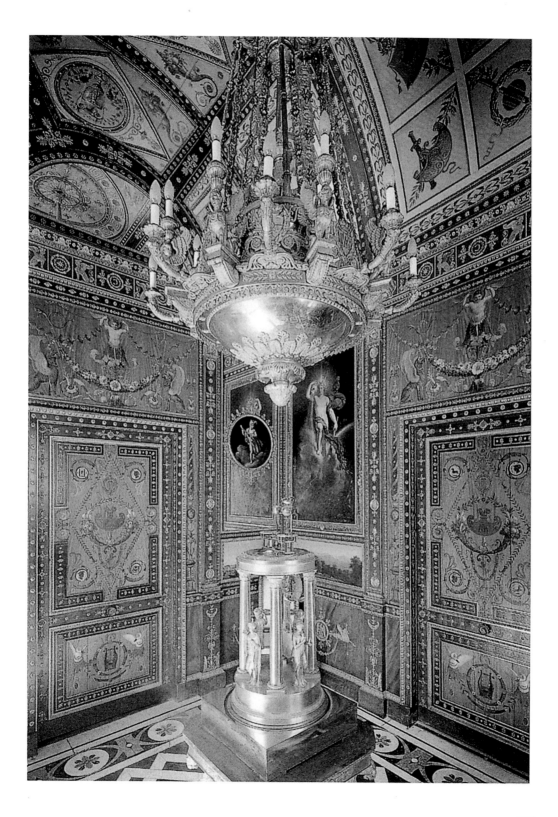

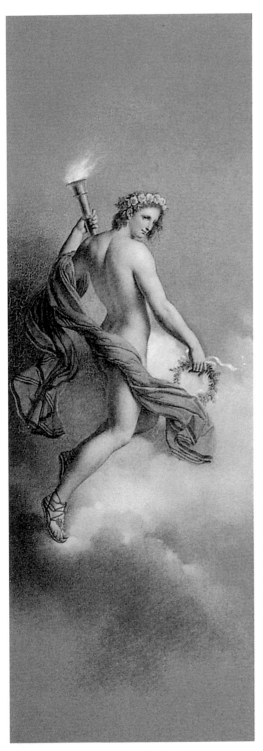

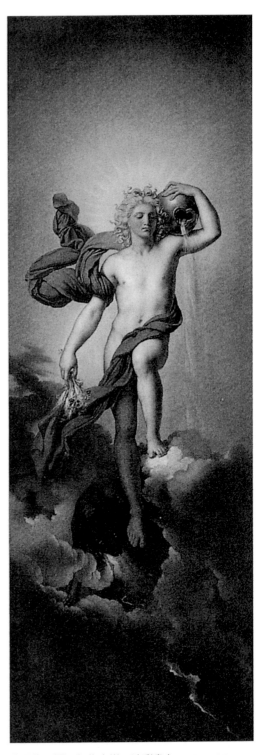

吉羅代　**阿波羅**　年代未詳　油彩畫布
184×67cm　貢比涅城堡國家博物館藏

吉羅代　**夏**　年代未詳　油彩畫布　184×67cm
貢比涅城堡國家博物館藏

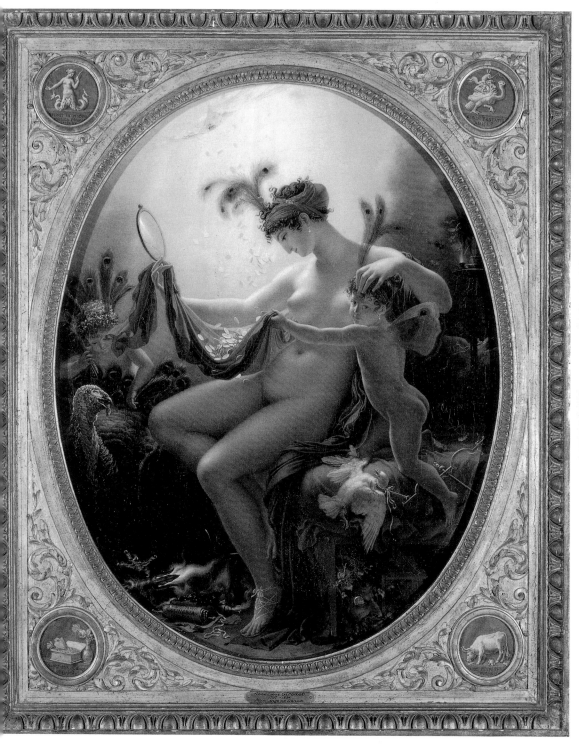

吉羅代　**裝扮成蘭妮的格羅小姐**　1799　油彩畫布　64.8×54cm　美國明尼阿波利斯藝術協會藏

吉羅代　**裝扮成蘭妮的格羅小姐**（局部）：森林之神　1799（左右頁圖）

畫家吉羅代的定位和貢獻

飛向天堂的詩人畫家

　　吉羅代逝世於巴黎，1824年十二月十號星期五，晚上十點半。這位畫家當時僅五十七歲，他的肉體衰弱地不似一位才將近耳順之年的人，事實證明他的肉體承受不住最後一次為抵抗死神的手術。吉羅代的喪禮及下葬舉行在他去世後兩天，這在當時的巴黎是一場相當重大的事件，約有兩千人參加了這位人畫家的喪禮，包括他最親近的好友們。德列克魯斯指出：「這場喪禮相當壯觀；從來沒有這麼多的告別聚集在此，依著禮節，投向逝者在世的榮耀、地位和尊貴的出生，圍繞著一只副棺材。」也許這

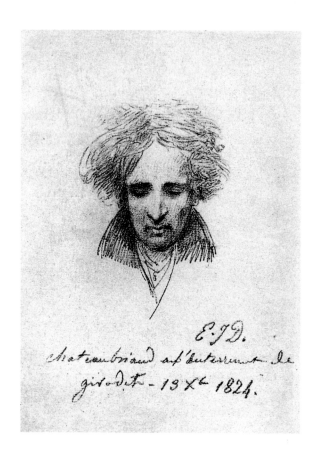

德列克魯斯　**夏多布里昂參加吉羅代的喪禮**
年代未詳　私人收藏

樣的榮寵顯得浮濫，但是在巴黎舉行的大事件除了古典主義大師大衛帶有點小爭議的喪禮可以比擬外，沒有任何一位當時的藝術家得到如此程度的崇敬。在那天所有當時重要的學者及作家都好像是與吉羅代共事的藝術家，更重要的是，所有藝術的派別都參予這場哀悼。從新古典主義畫派最後一位掌旗者安格爾（Jean Auguste Dominique Ingres）到浪漫畫派大師德拉克洛瓦（Eugène Delacroix）。

縱橫吉羅代的藝術家生涯，官方正式的認可似乎總是來的不是時候，直到他逝世後才被國王擢升為「集榮耀一身的官員」，法國作家政治家及外交官夏多布里昂（François-René de Chateaubriand）親自將此獎章別在這位畫家的棺材上。這樣高度崇拜的儀式在喪禮舉行過後仍持續著：在驗屍過後，吉羅代的頭像被鑄型；在他的屍體被抹上香油以防腐並放入鉛製的棺材中後，他的心臟被另放置於大理石甕中。吉羅代的心臟最後安放於位於蒙達尼（Montargis）的瑪德蓮教堂（the church of La Madeleine）。這場無論是在規模及其重要象徵意義的盛大喪禮是相當令人驚訝的，因為吉羅代的死本身就是一個沒有預料到的悲劇，而吉羅代本人也沒有機會留下遺言。

後人僅有的線索

這個喪禮結束後不久，以大衛為馬首是瞻的新古典畫派即刻被浪漫畫派和各式各樣的十九世紀的寫實主義運動（Realist movements）所取代。新古典主義畫派自此便迅速凋零終至被人們所遺棄。吉羅代也跟著大衛逐漸消失的光芒遁入黑暗中，即使有少數但並不傑出的門生們，吉羅代迅速地被人們遺忘以致湮沒無聞就如同他迅速擁有人們的榮寵一樣。

波特萊爾在1846年這樣回憶：「他罕見的才華，永遠進入文學最源頭的領域……」即使吉羅代最重要的畫作經常的懸掛在羅浮宮的牆上，他消失於藝術史研究領域長達一百二十年。這位偉大的畫家之後幾乎是經由文學領域而被大眾所熟知，而這要歸功

於他的畫作〈阿塔拉的下葬〉（The Burial of Atala）。而這幅畫即是根據夏多布里昂的小說繪製而成。

即是如此，吉羅代始終隱形在寫實主義大行其道的時代。直到象徵主義（Symbolism）及超現實主義（Surrealism）將視覺藝術投射至於詩歌及文學的領域，吉羅代才再次短暫的出現。如今對一個美術館而言，策劃一項十九世紀初藝術家的展覽是需要相當的勇氣，因為那個時代至今還未被深入探究且只有少數幾個偉大的名字被大家所認識。紐約和巴黎在1997-1998年舉辦了一場十九世紀藝術展，使用的資源都來自與吉羅代同時代的藝術家，包括：格羅、熱拉爾和蓋藍（Pierre-Narcisse Guérin）等同時期畫家都等待著重新站上他們在藝術史應該有的位置，普呂東（Pierre-Paul Prud'hon）這位與吉羅代同時代的畫家終於得到應有的注目。

在吉羅代死後幾個月，法國考古學家德昆西（Quatremère de Quincy）投稿了一篇對這位畫家的頌詞到皇家藝術學院（Académie Royale des Beaux-Arts）。頌詞中德昆西對吉羅代的天賦有巧妙的評價：「比他的名聲還要優秀很多」，德昆西也評論了他所處的那個時代：「將藝術的論壇轉化為一個全新的競技場。」他的評論第一次將吉羅代的作品放在政治及藝術的概觀去分析。雖然是對吉羅代的讚美，但是德昆西也指出吉羅代受限於他所處的時代。因為政府的轉換交替，當時法國忽略文化的態度一反了在法國大革命之前對藝術的支持和指引。德昆西道：「吉羅代的命運阻礙了他的前途。」德昆西這樣社會學式的觀點自然有其重要的價值。但是這位忠於職守的編年史家始終無法明白吉羅代不能忽視的「獨立的特質」（the implacable independence of Girodet）；吉羅代還是保有自身的自由，即使整個文化結構面臨翻天覆地的改變。

除了可以從當時沙龍的評論中看出一些端倪；由吉羅代門生庫龐（Pierre Alexandre Coupin）所撰之《吉羅代之死後問世的作品》（註：此書於1829年出版，為吉羅代逝世後五年。）這本書包含了吉羅代傳記部分、吉羅代作品一覽表、吉羅代的書信

吉羅代　**夏多布里昂**
1808　油彩畫布
120×96cm
法國聖馬洛歷史和民族志博物館藏

〈夏多布里昂〉肖像也被稱作〈望著羅馬廢墟沉思的男人〉
（右頁圖）

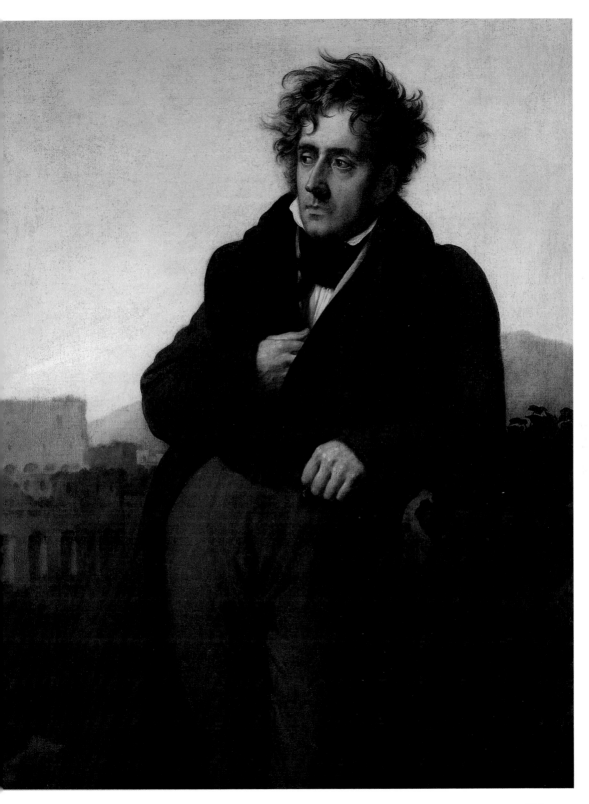

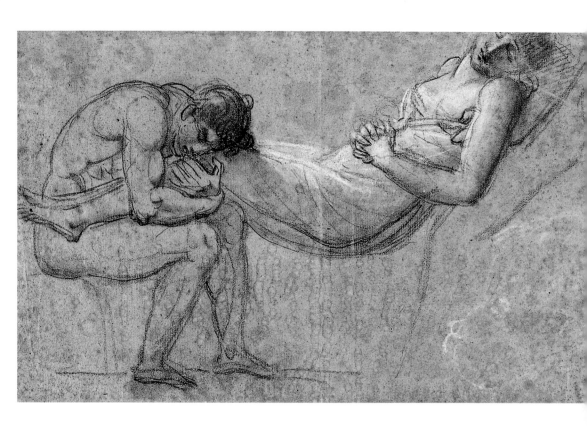

吉羅代 〈阿塔拉的葬禮〉試繪草圖
巴黎羅浮宮美術館藏

往來和這位畫家撰寫的最重要的文章。庫龐、法國電化學家貝克勒爾（Antoine César Becquerel）及來自吉羅代畫室的門生都希望透過平板印刷技術讓這位大師的插圖更為人所知。另外一位與吉羅代同時期的畫家德列克魯斯表示，大衛的畫室1785-1800年達到它全盛時期。根據大衛1820年代的日記及回憶錄，吉羅代這位大衛最有才華的門生在那時加入一些聚會，但是卻受到大衛的反對。雖然這段回憶有其價值，但是莫忘了當德列克魯斯在撰寫此稿當時，吉羅代和大衛的對立已經形成。而後人在閱讀庫龐所撰之《吉羅代之死後問世的作品》也應該抱持著同樣的警覺。

然而，將庫龐出版的書與吉羅代的外甥德朗達爾（Pierre Deslandres）所保存的原始書信作比較，透露出一項殘酷的事實：那就是吉羅代來往義大利的書信中，他較為激進革命性的言論在

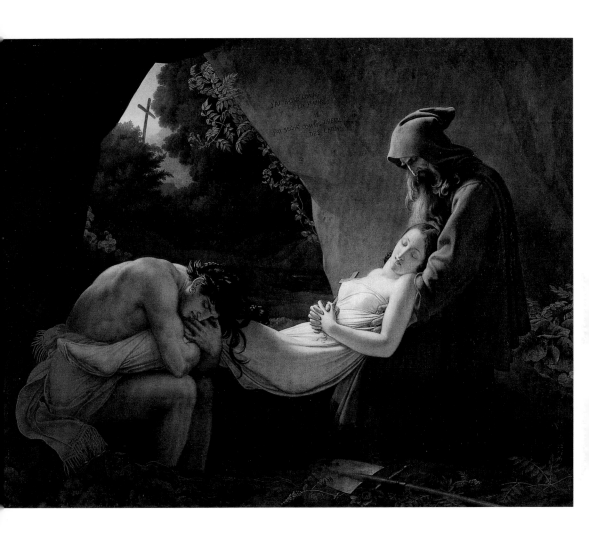

吉羅代　**阿塔拉的下葬**
1808　油彩畫布
207×267cm
巴黎羅浮宮藏

他死後都受到嚴格的審查。尤其是從1793年（註：1793年爆發法國政府與歐洲其他君主國家的戰爭）穿插一些強制性的公民術語，到1829年波旁皇室的監控（註：Bourbon Restoration波旁王朝復辟：1814-1830）期間；由於政治上的審查很難從其個人書信中了解這位偉大的畫家。這些政治上的審查造成了許多矛盾結果中，其中一項就是吉羅代的原始書信中的言語顯得相當激進。這也有可能是吉羅代謹慎地與雅各賓政府維持關係的手段，又或者是畫家本人對挑釁無法抗拒的熱愛。流亡和對一個理想化的祖國

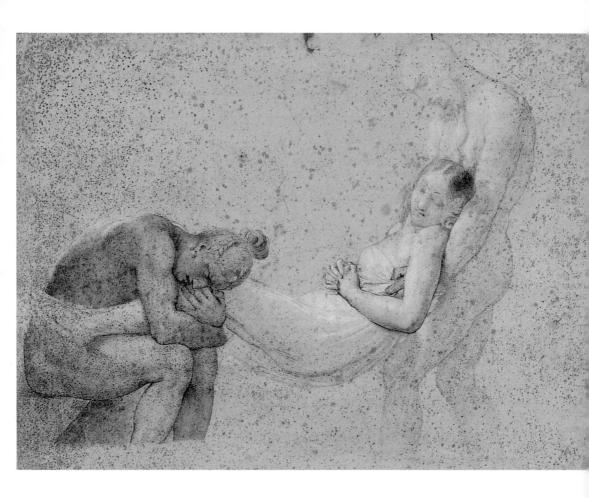

的鄉愁也可能使吉羅代對義大利迷信式的保守主義（superstitious
conservatism）感到厭惡。

　　歷史學家無法期待找到比吉羅代外甥所保存的書信資料
庫（Pierre Deslandres Collection）更有價值的關於吉羅代史料。
現在這些由德朗達爾保存下來的書信、文章都收藏在吉羅代博物
館（Museé Girodet）。這些珍貴的資料啟發、幫助了幾乎所有近
十年來對吉羅代的研究，而且這資料庫的豐富性還沒完全的被研
究殆盡。復興吉羅代的先驅者，建築家列維亭（George Levitine）
並不知道有這樣的吉羅代書信資料庫，且對在1967年於巴黎蒙達
尼（Montargis）吉羅代博物館的展出的「吉羅代兩百周年展」僅
有少許的評論。但是列維亭對吉羅代畫作細膩且具相當學術專業

吉羅代　**卡特斯抱著阿
塔拉的腳**　年代未詳
石墨白粉筆紙本
42.8×59.5cm
巴黎羅浮宮藏

吉羅代　**阿塔拉的下葬**
（局部）　1808
巴黎羅浮宮藏
（右頁圖）

廣　告　回　郵
北區郵政管理局登記證
北 台 字 第 7166 號
免　貼　郵　票

藝術家雜誌社　收

100　台北市重慶南路一段147號6樓

6F, No.147, Sec.1, Chung-Ching S. Rd., Taipei, Taiwan, R.O.C.

Artist

姓　　名：　　　　　　　　　　性別：男□ 女□ 年齡：

現在地址：

永久地址：

電　　話：日／　　　　　　　手機／

E-Mail：

在　　學：□ 學歷：　　　　　　　職業：

您是藝術家雜誌：□今訂戶　□曾經訂戶　□零購者　□非讀者

客戶服務專線：(02)23886715　E-Mail：art.books@msa.hinet.net

藝術家書友卡

感謝您購買本書,這一小張回函卡將建立
您與本社間的橋樑。我們將參考您的意見
,出版更多好書,及提供您最新書訊和優
惠價格的依據,謝謝您填寫此卡並寄回。

1.您買的書名是:＿＿＿＿＿＿＿＿＿＿＿＿＿＿＿

2.您從何處得知本書:

　□藝術家雜誌　□報章媒體　□廣告書訊　□逛書店　□親友介紹

　□網站介紹　□讀書會　□其他

3.購買理由:

　□作者知名度　□書名吸引　□實用需要　□親朋推薦　□封面吸引

　□其他

4.購買地點:＿＿＿＿＿＿＿市(縣)＿＿＿＿＿＿＿書店

　□劃撥　□書展　□網站線上

5.對本書意見:(請填代號1.滿意 2.尚可 3.再改進,請提供建議)

　□內容　□封面　□編排　□價格　□紙張

　□其他建議＿＿＿＿＿＿＿＿＿＿＿＿＿

6.您希望本社未來出版?(可複選)

　□世界名畫家　□中國名畫家　□著名畫派畫論　□藝術欣賞

　□美術行政　□建築藝術　□公共藝術　□美術設計

　□繪畫技法　□宗教美術　□陶瓷藝術　□文物收藏

　□兒童美育　□民間藝術　□文化資產　□藝術評論

　□文化旅遊

您推薦＿＿＿＿＿＿＿作者 或＿＿＿＿＿＿＿類書籍

7.您對本社叢書　□經常買　□初次買　□偶而買

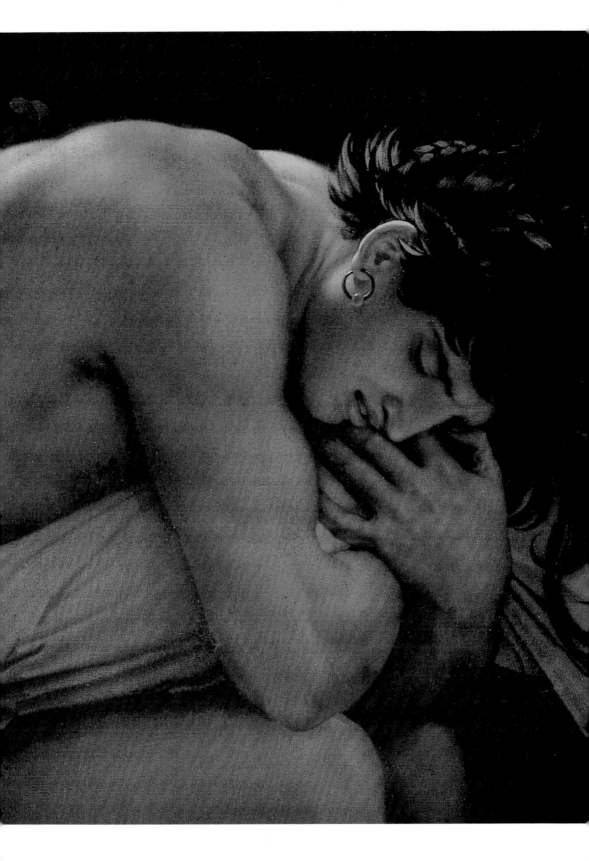

的分析，向大家詳細說明了吉羅代畫作中文學成分濃厚的特質。至於至今還未深究的吉羅代的作品則歸功於普佛莎（Jacqueline Pruvost-Auzas）的研究，她的研究是二十世紀以來首次對這些作品作總覽。於此之後，貝尼爾（George Bernier）的傳記式文章、布朗（Stephanie Nevison Brown）和克勞（Thomas Crow）的研究成果；較近期的學者利比（SusanLibby）、拉鳳（Anne Lafont）及拉姆費杜（Sidonie Lemeux-Fraitot）的研究都增加我們對吉羅代的了解。尤其是他作品中的精確嚴謹的素描、原創性及學的展覽中，吉羅代的作品不僅參予了這些展覽更逐漸的另藝術史家重新檢視他在法國藝術中的地位，更視他為開啟歐洲浪漫畫派（European Romanticism）的先河。

　　雖然吉羅代在這法國藝術及歐洲浪漫畫派重要性無可置疑，顯示出其作品的分量及複雜性；但是沒有何證據可以令後人證實格羅及其他同時代畫家對他的信仰：那就是吉羅代具有制衡，甚

吉羅代　**阿塔拉的下葬**
（草圖）　年代未詳
墨水紙本　9.3×11.3cm
貝桑松藝術與考古博物館藏

吉羅代　**阿塔拉的下葬**
（局部）　1808
巴黎羅浮宮藏
（右頁圖）

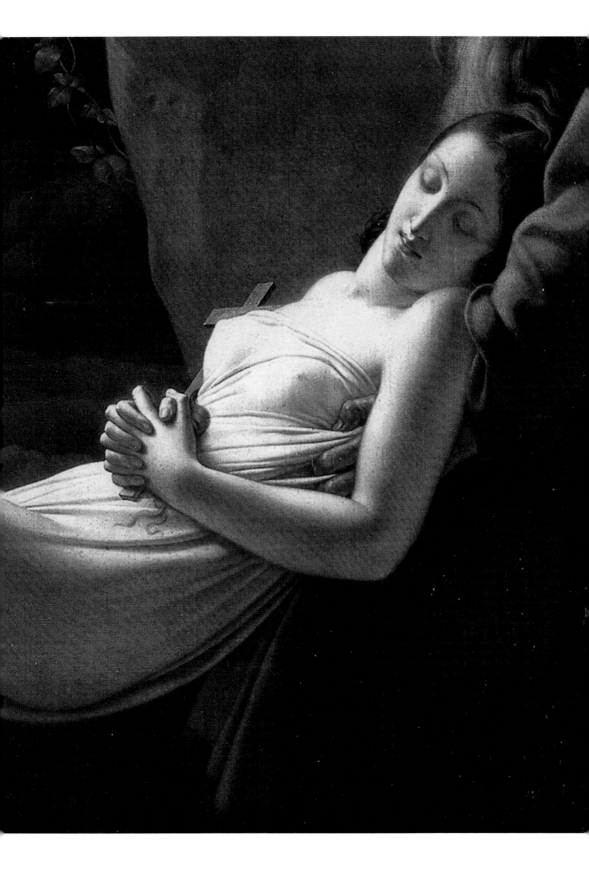

吉羅代　洪水（習作）：
男人拉著女人的手
石墨白粉筆灰紙
25.7×45.8cm
貝桑松藝術與考古博物
館藏（Besancon）

至今歷史的演進緩慢下來的能力，並且讓大衛的新古典主義畫派
保持超群絕倫的藝術地位。相反的，越來越多的研究顯示吉羅代
的畫作是大衛的新古典主義畫派的反動，又或者是將大衛畫派的
特點模糊掉，甚至播下了大衛畫派絕種的種子。

「吉羅代畫派」的複雜性

　　吉羅代的〈沉睡的安迪米翁〉其實是他在學術競賽中的參賽
作品。這件作品原本應該展現出一個門生的繪畫技巧：也就是成
功嫻熟的模擬自然的繪畫技巧。但是這幅畫卻被認為是「改變」
的開始。根據不同的觀賞角度，這幅畫可以視為將法國繪畫帶入
十九世紀，又或者是最後一幅來自十八世紀的對希臘眾神的獻祭
與熱愛。不管是那一種象徵，這幅畫無疑是一個轉捩點。

　　這幅畫表現出的神祕性和靈魂感；強調畫中人物及其感情且

布瓦伊（Louis Leopold Boilly）　**芙蘿拉的下葬**1829　石板畫　私人收藏

吉羅代　**洪水**（習作）：
男人背著父親
年代未詳　石墨白粉筆
灰紙　53.8×39.4cm
巴黎羅浮宮藏
（左頁圖）

將邏輯理由拋開，這些特質都與大衛的藝術概念相悖。〈沉睡的安迪米翁〉是吉羅代第一幅傑作，而吉羅代獨一無二的才華在這幅畫中也顯露無遺。這種跨越在不同畫派的風格於是成為吉羅代的標誌。這位畫家總是將其野心及尋求自己風格的態度投注在繪製畫作的過程中，完全不在乎學院派（大衛派）的嚴謹教條，也不關心委託他繪圖的客人是否了解其作品的深意。

這種特立獨行的創作態度掙脫了委託任務所附帶的枷鎖，吉羅代毫不猶豫掌握這樣的主動權，即使當時的贊助者、收藏家或者是法國政府都不提供他能夠完全發揮其野心的機會。在吉羅代相當傑出的作品中，他將畫中主題轉化令人意想不到的文學與視覺藝術靈性的結合，並涵蓋了深奧的知識及細膩的雕琢。吉羅代這樣精心的構思突破了繪畫傳統上的束縛，將不同類型的歷史畫提升到藝術史上罕見的細緻平台。而且吉羅代擅長將深奧的象徵內涵以他獨特的方式詮釋在畫作裡，甚至有時候已融合成只有輪廓清楚的表現方法，就如同〈沉睡的安迪米翁〉；又或是很濃厚飽和令人幾乎窒息的，且不知畫作的界線的表現方式，朦朧有如雲彩般的〈為自由而陣亡的法國英雄〉就是最好的例子之一。

換言之，吉羅代的畫作沒有辦法簡單地被歸類為廣義的新古典主義或者是廣義的浪漫畫派。後人僅有的線索和研究方式很難去深入描述十九世紀藝術類型的轉變模式。甚至我們有沒有辦法如藝術史家羅森布魯姆（Robert Rosenblum）般，使用切割刀將十九世紀初正當大革命如火如荼之際，到整個帝國血腥戰爭的法國藝術史，「解剖」出共和國藝術（republican art）及含有公民道德（civic virtue）的繪畫意識形態。因為吉羅代作品中並不含有所謂的公民意識形態，或許〈西波克拉底拒絕阿爾塔薛西斯的禮物〉是他唯一一幅稍具公民意識的作品，雖然吉羅代始終被描述成較同「人治」（the government of men）（註：貴族專政）的畫家。從另一方面說，吉羅代的作品中不僅代表著他對美學永無止境的追尋，更反映出他與世界的關係。

從阿波羅（Apollonian）太陽神式的美學、〈開羅的暴動〉到酒神節（Dionysiac）般月亮似的美學：如〈沉睡的安狄米翁〉、〈為自由而陣亡的法國英雄〉及〈阿塔拉的下葬〉；從米開朗基羅式的（Michaelangiloesque）〈洪水〉到佛羅倫斯式美學的自畫像。因此多樣化的繪畫方式，與吉羅代同時代的畫家於是將這些畫與拉斐爾的作品相比擬。

　　吉羅代的作品處處可以看到畫家本身的意志和特質。即使是法國大會議眾議員的肖像畫〈讓－巴第斯特・貝雷〉，在吉羅代畫筆下，這位黑人政治家也必須「聽從」藝術的自我意志（the artistic ego）。在吉羅代驚人的十年黃金創作期間：他繪製了〈為自由而陣亡的法國英雄〉（1801）、〈洪水〉（Scene from the Deluge）（1806）、〈阿塔拉的下葬〉（1808）和〈開羅的暴動〉（1810），與豐富的私領域肖像畫，如：〈裝扮成蘭妮的格羅小姐〉（1799）、三幅伯納・阿涅斯・提歐頌的肖像畫（1798, 1800, 1803）、〈伯爵夫人伯妮瓦〉（the Comtesse de Bonneval）（1800）、〈夏多布里昂〉（1808）和〈貝爾坦德沃夫人〉（Mme Bertin de Vaux）（1810）。在這些作品中，可以看出吉羅代停止抗拒詩歌「入侵」繪畫，並將自己才華完全貢獻給這兩種藝術形式的結合。

　　後人應將這種特別的「吉羅代畫派」視為一種激進派的法則或原理（a radicalization of principle）。吉羅代作品中將文學與繪畫結合的特質（Ekphrasis）帶領後人以用一種謹慎的、理解不同藝術形式的模式來解讀吉羅代的畫作。也許歷史學家唯有透過理解文學才能了解吉羅代的深度，因為將吉羅代複雜的繪畫，甚至是肖像畫，用文字表達出來才可以讓觀者更能了解其繪畫的精細、靈敏，而這些是只粗略觀賞吉羅代畫作的觀者所沒有辦法理解的。吉羅代的個人特質及創造力讓學者將他從法國藝術史的領域提升到現代藝術批評，不論是針對他畫作中文學及政治的成分，或是他個人爭議性的愛情。

吉羅代　**洪水**（習作）：小孩攀爬母親的背　年代未詳　石墨白粉筆灰紙　56.2×39.5cm　巴黎國立高等美術院藏（右頁圖）

圖見148頁

圖見192-193頁

吉羅代　**洪水**（習作）：母親　年代未詳　石墨白粉筆灰紙　53.7×43.9cm　巴黎國立高等美術院藏
吉羅代　**洪水**（習作）：母親與嬰兒　約1802　石墨白粉筆灰紙　60×44.5cm　蒙塔吉吉羅代美術館藏（右頁圖

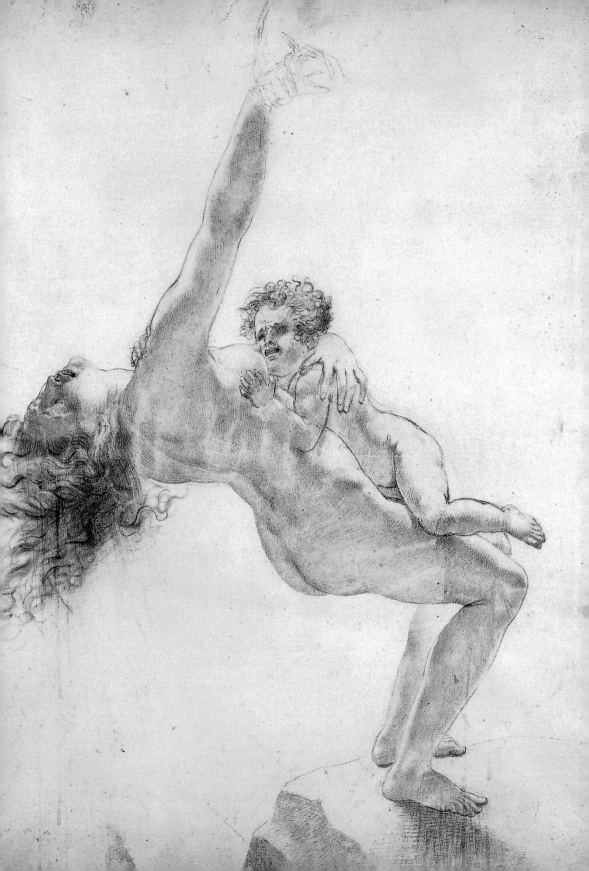

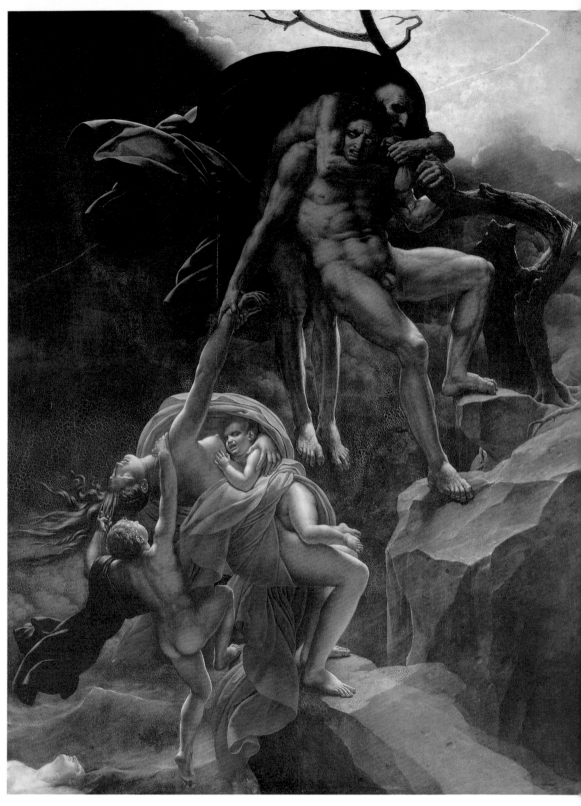

吉羅代　**洪水**　1802-06　油彩畫布　441×341cm　巴黎羅浮宮藏
吉羅代　**洪水**（局部）　1802-06　油彩畫布　441×341cm　巴黎羅浮宮藏（右頁圖）

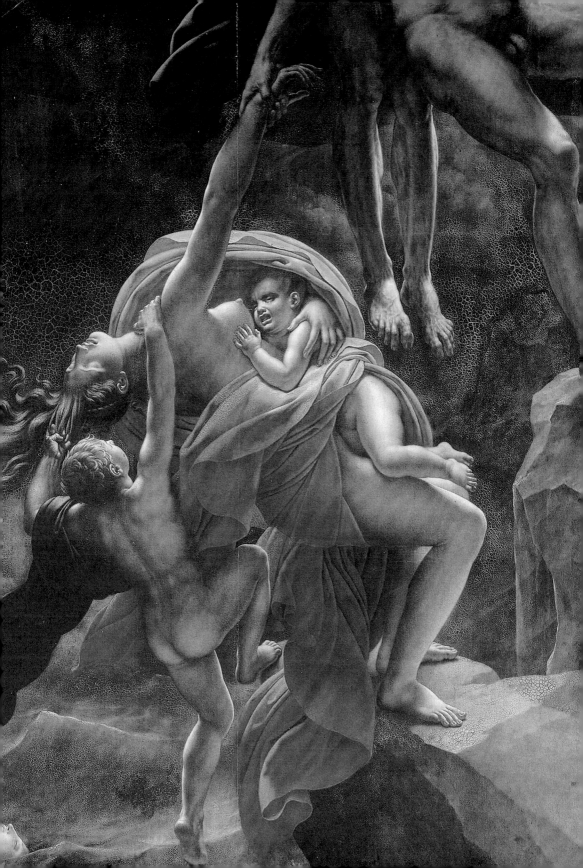

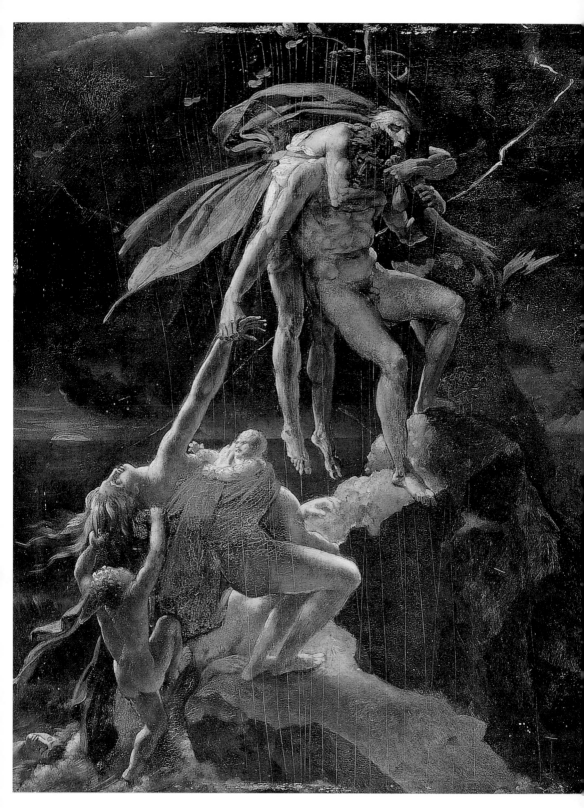

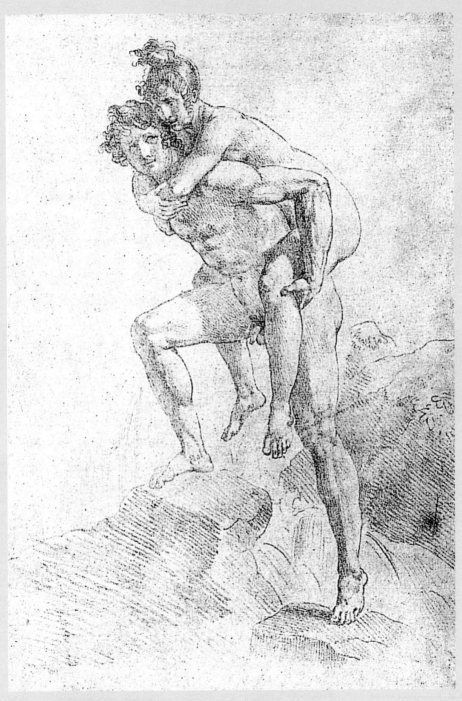

吉羅代　**保羅與薇吉尼橫跨激流**　石墨紙本　私人收藏
吉羅代　**洪水**（草圖）　年代未詳　油彩木板　44.5×37cm　巴黎羅浮宮藏（左頁圖）

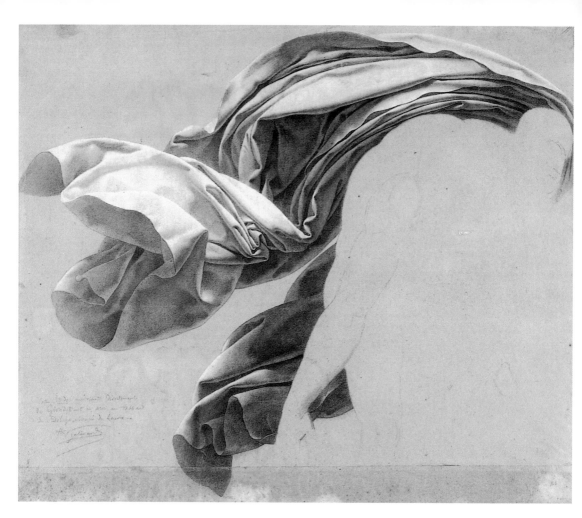

吉羅代　**洪水**（習作）：
披風　年代未詳
石墨白粉筆紙本
47.8×56cm
法國南特美術館藏

吉羅代　**洪水一景**
年代未詳　石墨白粉筆紙
本　14×16cm
蒙塔吉吉羅代美術館

吉羅代　**臨摹西斯丁禮拜堂米開朗基羅作品**　年代未詳　45×29cm 蒙塔吉吉羅代美術館藏　153

兩位與吉羅代同時代的評論家解釋
「吉羅代畫風」：德昆西與德列克魯斯

　　波特萊爾：「繪畫和文學創作將靠得緊密……賀拉斯（Quintus
Horatius Flaccus）說繪畫如同詩歌，詩歌如同繪畫（Ut pictura
poesis）；因為如此，畫家如同詩人，詩人如同畫家。（Ut poeta
pictor）。繪畫和詩歌的目標就是模擬自然；一個人敘述它美麗的
形態並在頭腦中畫出來；有人則是直接將美麗的大自然擺放在我
們眼前，兩者都為同樣的熱情和畫作而活。畫家和詩人怎麼可能
無法自然而然得擁有相同的感受、想法及語言呢？」

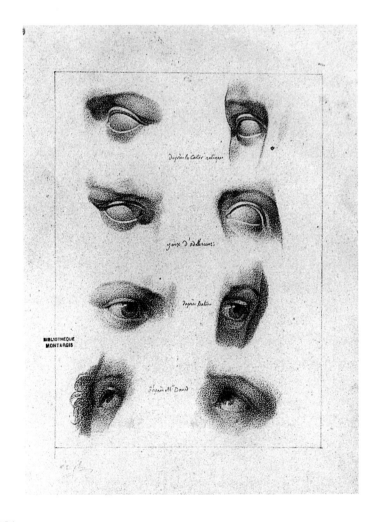

吉羅代　**眼睛的習作**
年代未詳　粉彩紙本
45×29cm
蒙塔吉吉羅代美術館藏

吉羅代　**約瑟夫·法維
加**（Giuseppe Fravega）
1795　油彩畫布
56×48.5cm
法國馬賽美術館藏
（Marseille）（右頁圖）

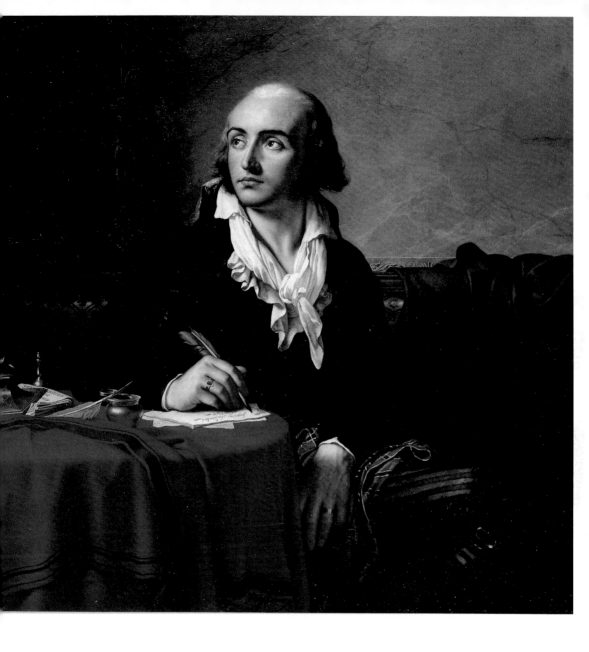

　　在德昆西於1825年十月一號投稿一篇對吉羅代的頌詞到皇
家藝術學院中，他將政治及社會的元素融入到吉羅代作品的詮
釋裡。在路易十四死後（1715），具有學術聲望的雄辯家這樣爭
論：「社會的形態和景象都遺失了；那些藝術、他們的裝飾者、
那些由天才塑造出來的高尚的部分：那些由偉大人物所啟發的榮

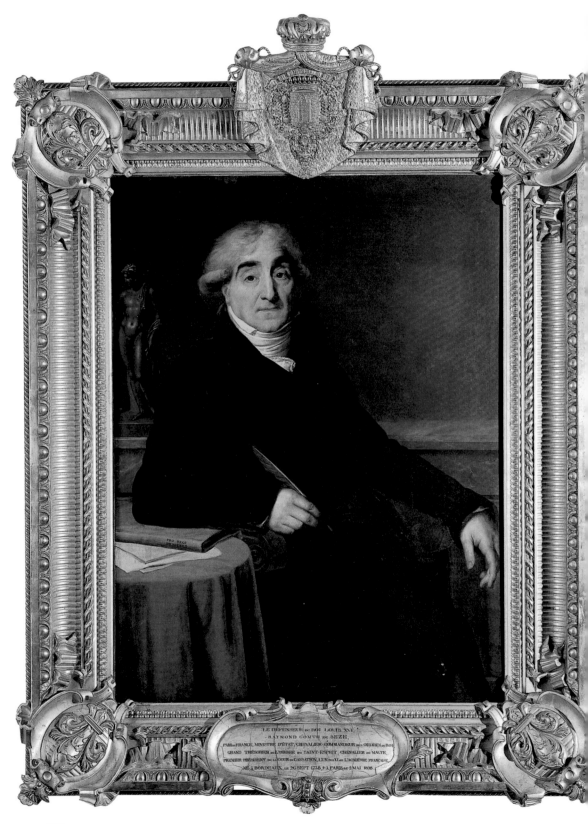

LE DÉFENSEUR DU ROI LOUIS XVI.
RAYMOND COMTE DE SEZE,
PAIR DE FRANCE, MINISTRE D'ÉTAT, CHEVALIER-COMMANDEUR DES ORDRES DU ROI
GRAND TRÉSORIER DE L'ORDRE DU SAINT-ESPRIT, CHEVALIER DE MALTE,
PREMIER PRÉSIDENT DE LA COUR DE CASSATION, L'UN DES XL DE L'ACADÉMIE FRANÇAISE.
NÉ À BORDEAUX LE 26 SEPT. 1748 † À PARIS LE 2 MAI 1828.

耀、各階級的禮儀、君權的尊貴、高尚的宮殿將不復存在，而那豐富的內在被視為麻煩。能夠駕馭社會風俗的建築物及塑造這些建築物的藝術，被迫屈居其下於那些雞毛蒜皮的小事。」歷史畫和大理石雕像將不再具有反射社會、政治及宗教的功能。致使這些藝術品存在的人也淪落到如此下場。那些需要藝術裝飾的有王侯、宗教背景的資助者和那些以接受上述者委託創作為天職的藝術家也將不復存在。

吉羅代　**瑟希伯爵**
1806　油彩畫布
115×88cm　私人收藏

〈瑟希伯爵〉肖像畫是吉羅代貴族身分的最佳象徵，這件作品完成時，瑟希伯爵（Comte de Sèze）還只是一般的律師，後來政權轉換，他成為審判路易十六死刑的大法官。吉羅代受委託製作這幅肖像，代表了上流社會對他特別有好感。（左頁圖）

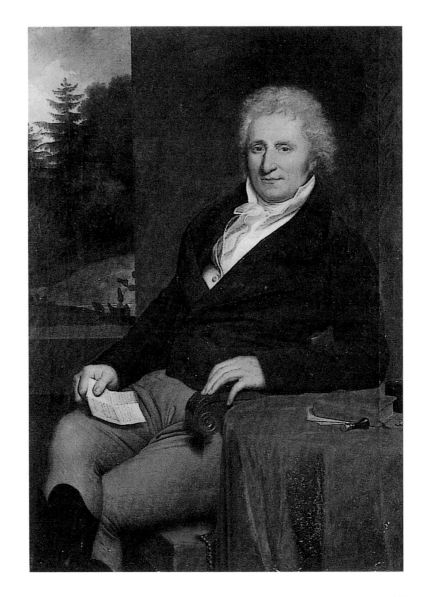

吉羅代　**菲利浦男爵**
1809　油彩畫布
私人收藏

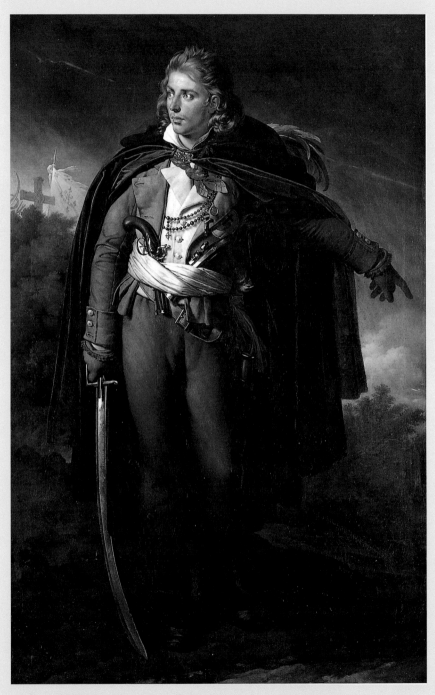

吉羅代　**卡特利諾**　年代未詳　油彩畫布　47×55cm　私人收藏

吉羅代　**卡特利諾**　1816-1824　油彩畫布　226×156cm　法國紹萊（Cholet）藝術與歷史博物館藏
卡特利諾（Jacques Cathelineau）在法國大革命中扮演重要角色（右頁圖）

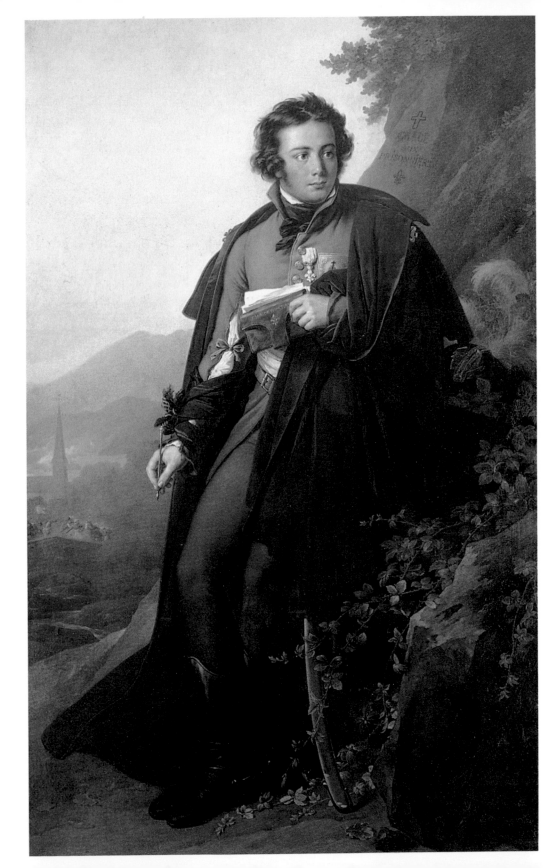

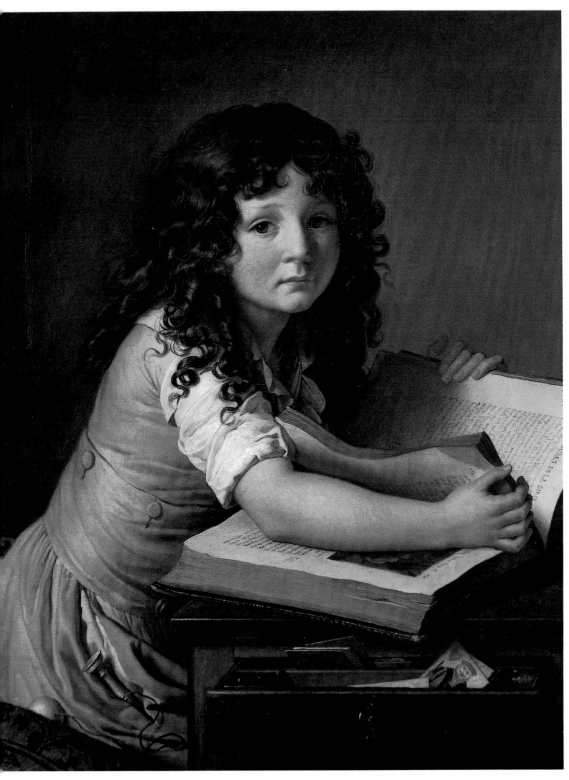

吉羅代　**伯努瓦・艾格尼・提歐頌閱讀書中文字**　1798　油彩畫布　73×59cm　蒙塔吉吉羅代美術館藏
吉羅代　**邦湘肖像**　年代未詳　油彩畫布　220×150cm　法國紹萊藝術與歷史博物館藏（左頁圖）　161

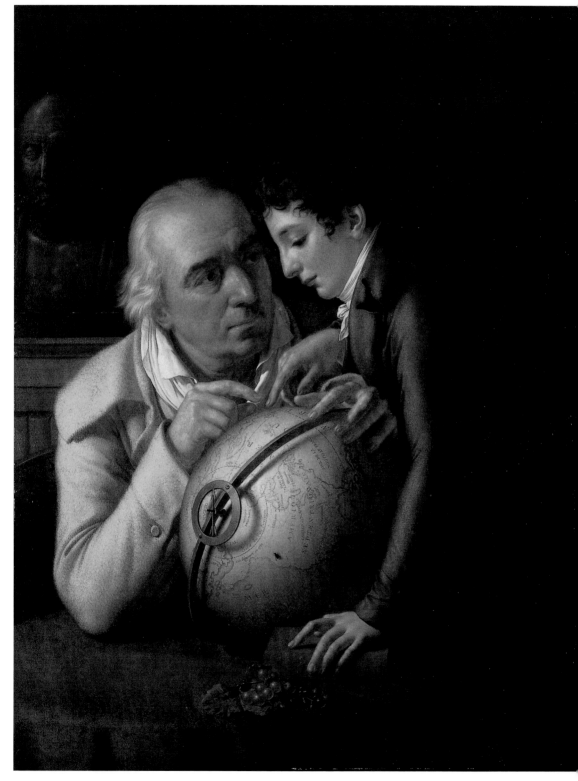

吉羅代　**地理課**　1803　油彩畫布　101×79cm　蒙塔吉吉羅代美術館藏館藏

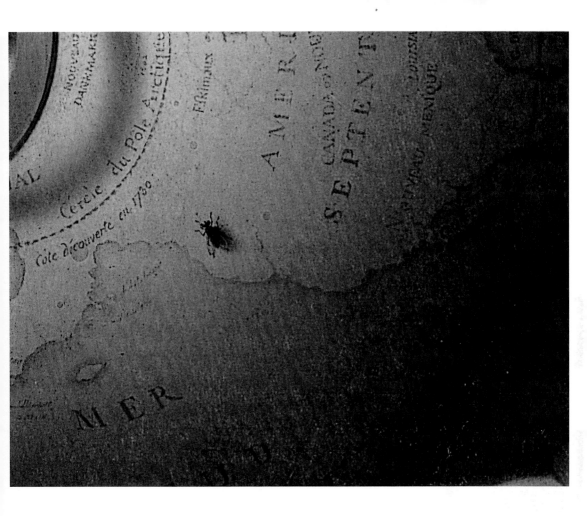

吉羅代　**地理課**（局部）：
蒼蠅　1803

根據德昆西的著作，在路易十六的治權（1754-1793）下，擔任王室建築的總策畫者安琪維勒伯爵（le Comte d'Angiviller）了解到當時已進入民主政治前期的發展，但是仍然執意保存那些所謂象徵「奢華」的畫作和雕塑。他委託藝術家去創作一些沒有任何功能、任何需要，只要符合裝飾目的或者填滿公開空間的展覽；然後再把這些作品如死人般放置在棺材裡丟棄到博物館和畫廊。換言之，比杜象（Marcel Duchamp）早一百年，沒有具社會媒介功能或私人愉悅功能的博物館成為藝術品存在為一的原因。此後，波特萊爾就「藝術的末路」（end of art）一題與馬內（Manet）、吉羅代有深入的討論，而後者也許是第一個受害者，但為永遠偉大的藝術家。

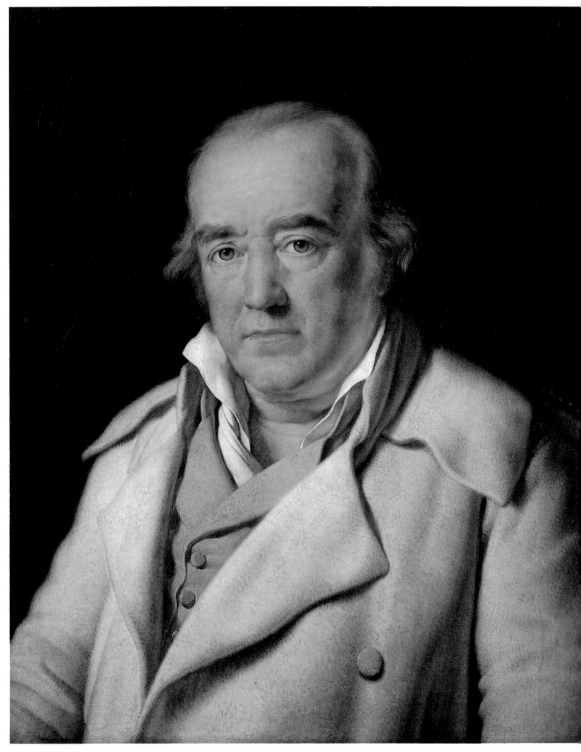

吉羅代　**提歐頌醫生穿著白色大衣**　1802　油彩畫布　67×56.5cm　蒙塔吉吉羅代美術館藏

吉羅代　**孩童的養成教育**　1800　油彩畫布　73×59.5cm　巴黎羅浮宮藏

又稱為〈伯努瓦‧艾格尼‧提歐的習作〉，他手上拿著幾何學的書籍，椅背上的蝴蝶標本象徵生物學，
另外還有提琴、鋼筆與麵包。

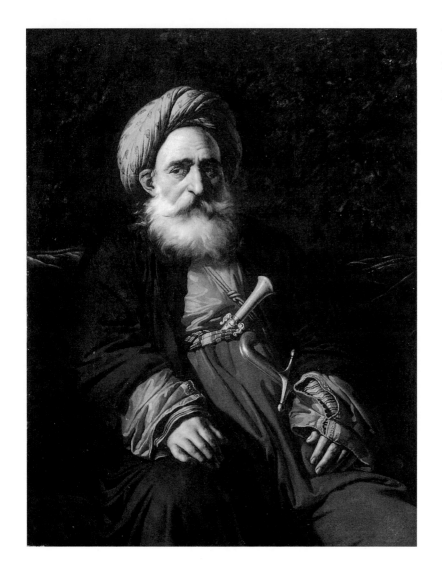

吉羅代　**超過七十歲的
東方老人**　1804
油彩畫布
145×113cm
芝加哥藝術學院藏

　　最好的例子莫過於大衛1785年的傑作引發了一場關於「品味」
的辯論。這個傑作好似提早好幾個世紀為「回到古風」（return to
the antique）鋪了一條路。吉羅代不像大衛需要丟掉所謂洛可可藝
術的錯誤原則，而且在巴黎及羅馬，吉羅代很快取得豐富而大有
可為的成果。德昆西提出了一個問題：為什麼這位偉大的藝術家
早熟且富於創造力的作品首次登上藝術界的舞台，隨之而來的卻
是許多徒勞的詛咒，和極少的、困難的富創造性的工作。一個來
自大衛工作室的年輕奇特畫家在返回巴黎後，卻找不到一個健康

吉羅代　**戴藍色頭巾的**
東方人頭像
年代未詳　油彩畫布
Musee Lombart, Doullens
藏

和自然的環境以發揮自己獨特藝術風格。

　　米開朗基羅（1475-1564）、拉斐爾（1483-1520）及卡拉
齊（Annibale Carracci, 1560-1609）的年代，以及和他們品德高尚
的贊助者；還有勒布倫（Charles Le Brun, 1619-1690）和那偉大的
國王年代都不復存在。也許大衛畫室中的「隆重的儀式」復興了
之前理想研究院的樣貌、藝術的中心，也培養出吉羅代這樣一位
年輕而早熟的天才。但是這樣一個理想存在所需要的環境，早就
在古老的政權瓦解後如同虛設，在大革命期間完全消失。

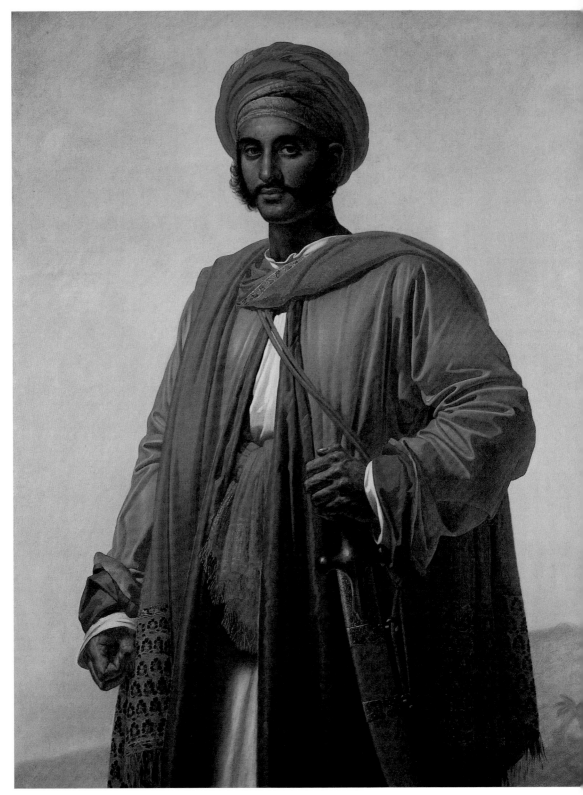

吉羅代　**印度人**　1807　油彩畫布　145×113cm　蒙塔吉吉羅代美術館藏

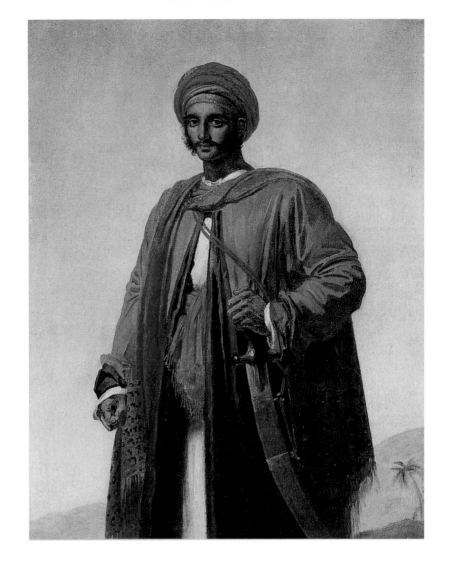

吉羅代　**印度人**（草圖）
1807　油彩畫布
40.6×32.7cm
紐約大都會美術館藏

　　而吉羅代先是經歷新舊政府更替的恐怖過度期，使他無法自由的創作；從督政府到執政府掌權期間，他必須放棄自己的意志、萎縮自己的才華，繪製當時流行的主題如〈為自由而陣亡的法國英雄〉。然後在短暫的王朝復辟期間，他又必須接受如同安琪維勒伯爵般的委託者來繪製作品，唯一不同的是，這次的傲慢的委託者將藝術從愉悅豐富的詩歌與歷史的王國，扭曲成帝國的豐功偉業的報導文學和軍事勝利。大衛和他許多學生如：格羅、蓋藍、熱拉爾對於這樣近似奴役的為法國報紙《監視報》（Le Moniteur）繪製歷史畫並沒有太多疑慮或內疚。根據德昆西的說

吉羅代　**印度或土耳其人頭像**　年代未詳　石墨粉彩紙本　58×45cm　巴黎羅浮宮藏

吉羅代　**頭戴扶桑花的**
奴隸騎兵　年代未詳
油彩畫布　78×63cm
拿破崙博物館藏

法，吉羅代表面上感到榮耀但是其實內心被冒犯且觸怒，他抱怨
著被迫繪製這種二流的畫作。

　　比起這種「二流的畫作」，吉羅代的一流的畫作：〈開羅的
暴動〉和〈維也納於1805年十一月十三號投降〉，尤其是前者，
超越了拿破崙所設置的藝術部門（Napolion's artist-functionaries）
所出品的畫作。吉羅代在這種政治環境下，仍然不放棄創作較貼
近自己想法和才華的作品。如：〈洪水〉，此幅畫在1806年於沙
龍（Salon）展出。這幅作品是一個傑作，在繪畫技巧上毫無瑕疵
近臻完美，但是卻淪為「毫無目的和目標」（No destination, no
goal）的作品。

吉羅代　**阿拉伯烈士頭像**　1819　油彩畫布　56×46cm　蒙塔吉吉羅代美術館藏

吉羅代　**以色列人頭像**　1824　油彩畫布　59×46cm　私人收藏

吉羅代　**宮女**　年代未詳　油彩畫布　40.7×32.8cm　Odalisque

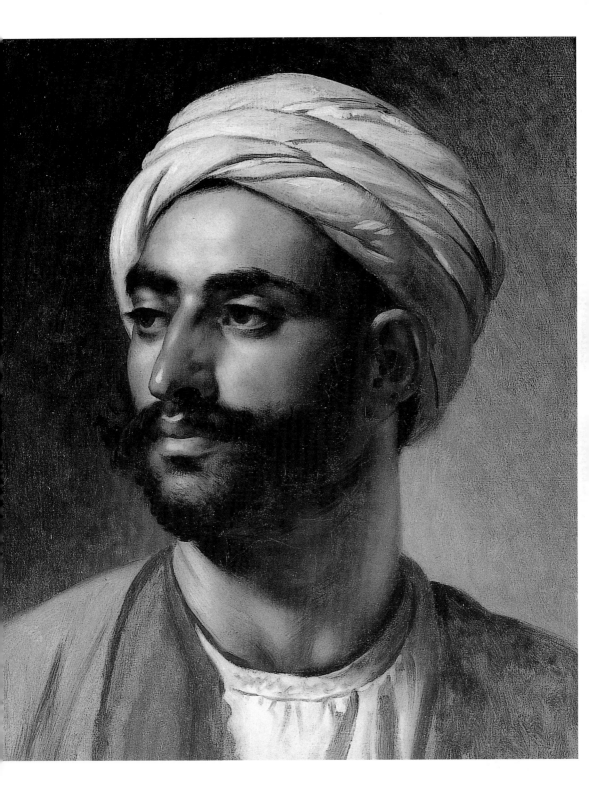

吉羅代　**希臘自由烈士**　年代未詳　油彩畫布　54.9×46.4cm　私人收藏

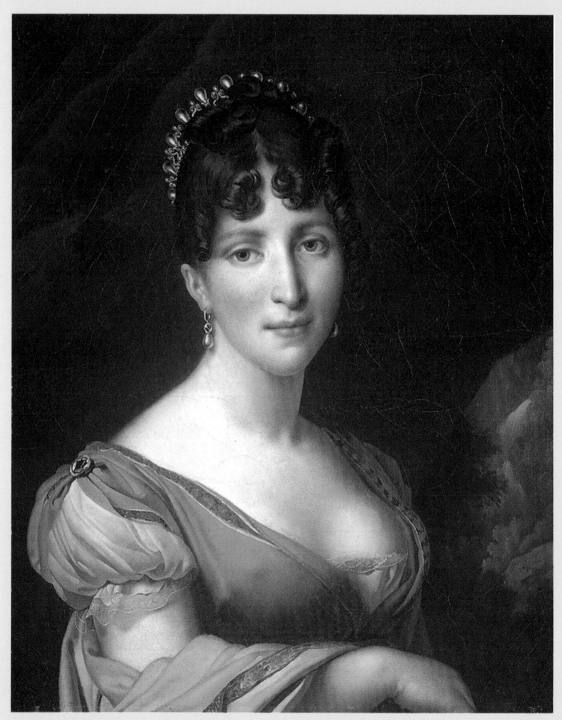

吉羅代　**霍頓斯女皇**（Hortense）　年代未詳　69.9×49.8cm　荷蘭國立美術館藏
吉羅代　**亞馬遜人**　年代未詳　油彩畫布　56×46.5cm　私人收藏（右頁圖）

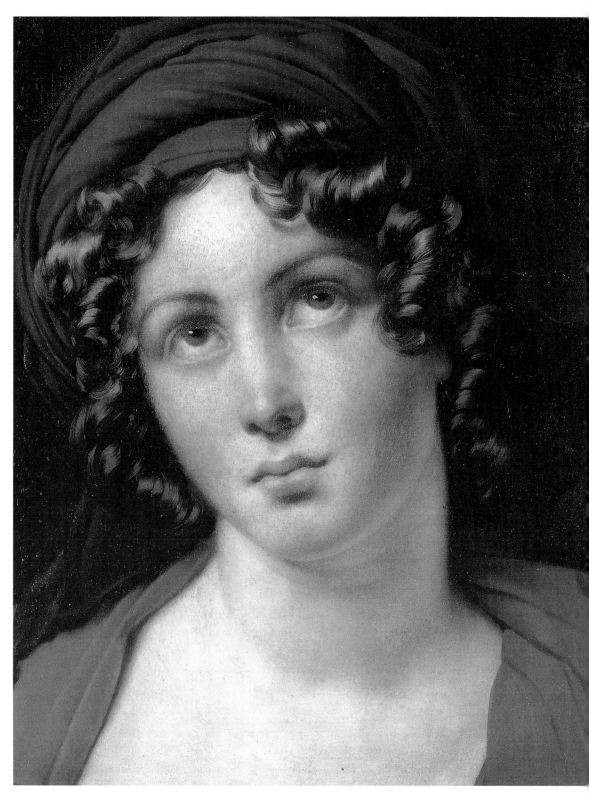

吉羅代　**戴著藍色頭巾的女子**　年代未詳　油彩畫布　40.7×32.8cm　私人收藏

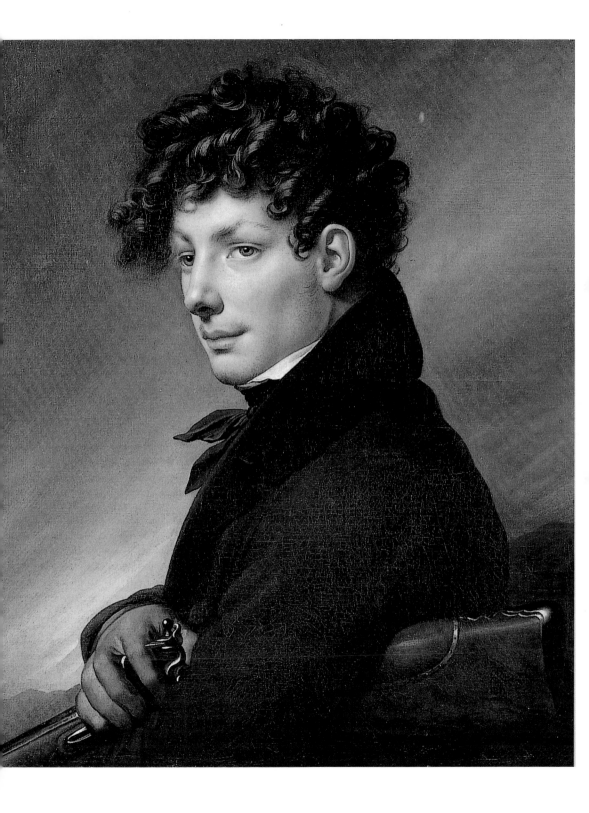

吉羅代　**年輕獵人肖像**　年代未詳　油彩畫布　64.5×54.5cm

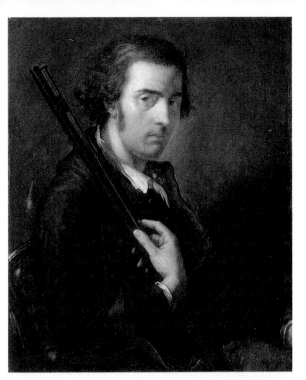

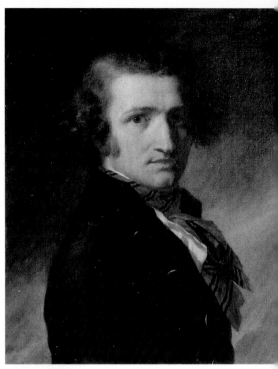

吉羅代　**康尼爾持槍狩獵肖像**
年代未詳　油彩畫布　64.5×54cm
私人收藏（上左圖）

吉羅代　**藍色大衣男子肖像**　年代未詳
油彩畫布（上圖）

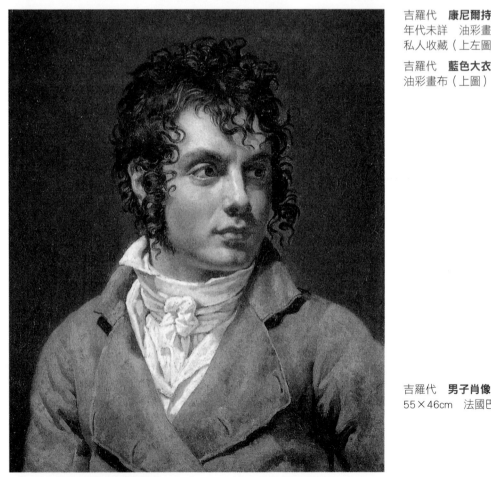

吉羅代　**男子肖像**　年代未詳
55×46cm　法國巴約納波奈美術館藏

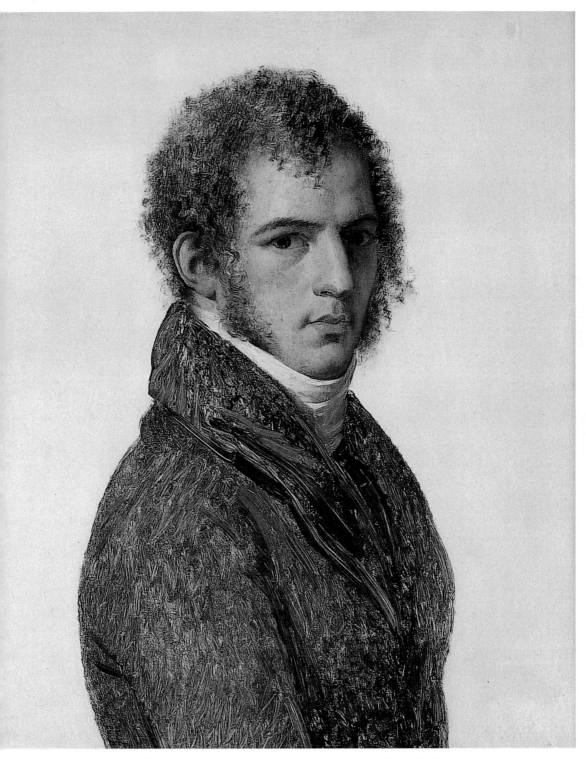

吉羅代　**Benjamin Rolland肖像**　1816　油彩木板　64×53cm　蒙塔吉吉羅代美術館藏

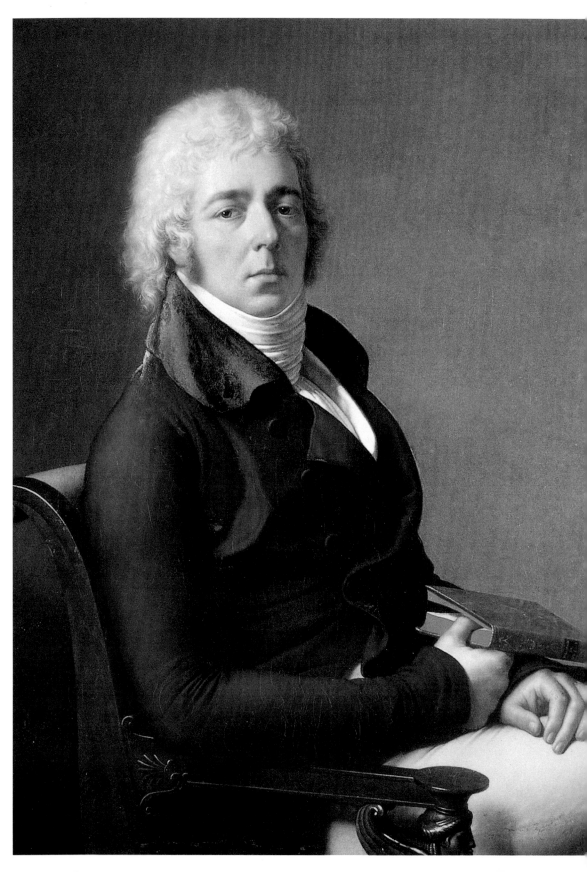

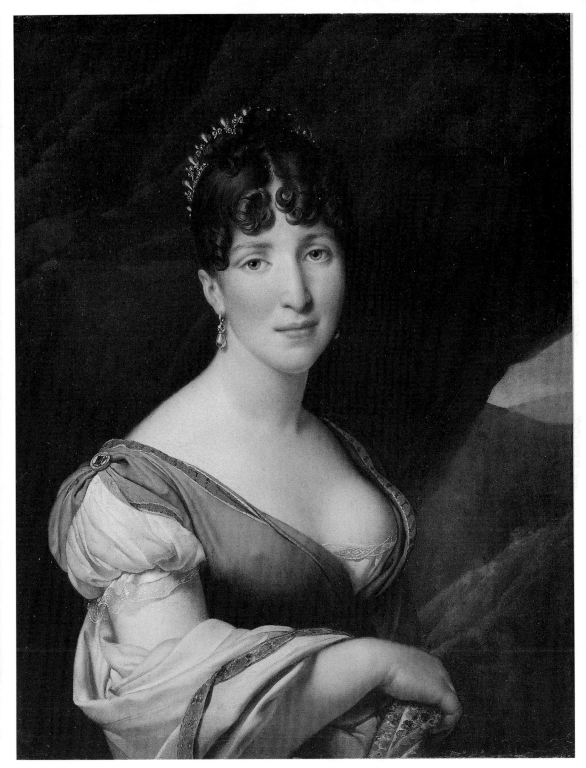

吉羅代　**霍頓斯女皇**　年代未詳　油彩畫布　69.3×59.8cm　巴黎羅浮宮藏
吉羅代　**新興的公民階級**　年代未詳　油彩畫布　92×172cm　聖多玫赫瓷器博物館藏（Musée de l'hotel Sandelin, Saint-Omer）（左頁圖）

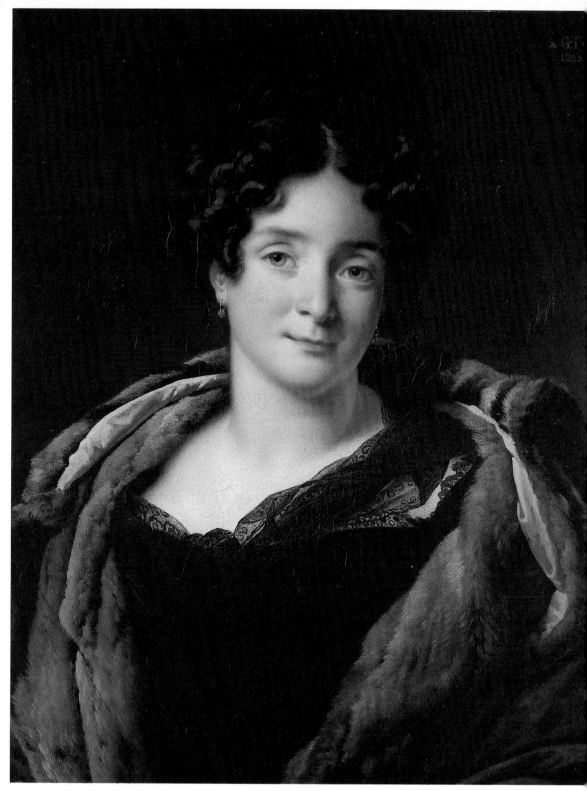

吉羅代　**雅克・路易・艾蒂安**　1823　油彩畫布　60×49cm　紐約大都會美術館藏

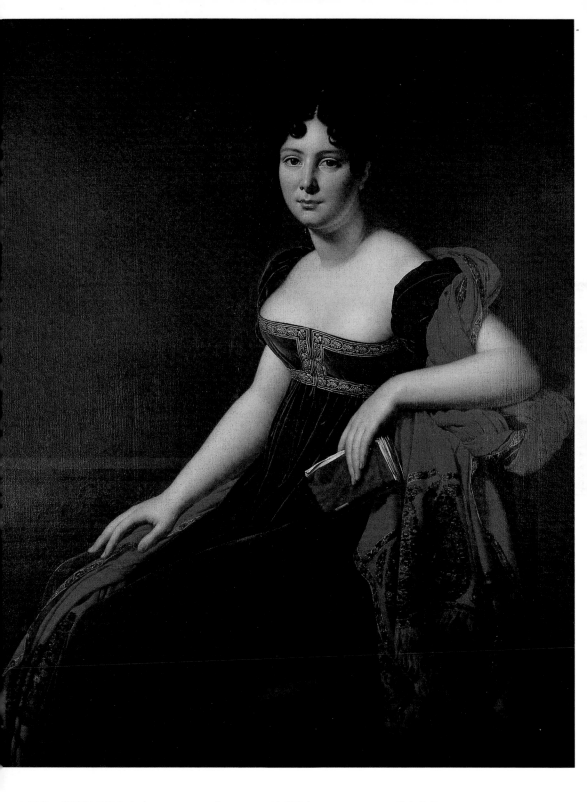

吉羅代　**貝爾坦德沃夫人**（Bertin de Vaux）　1806　油彩畫布　17.6×91cm　私人收藏

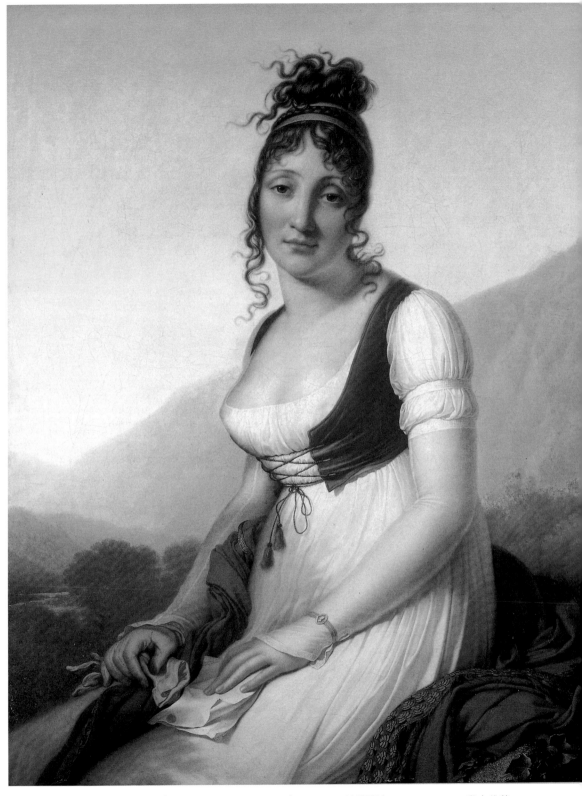

吉羅代　**伯爵夫人伯妮瓦**（the Comtesse de Bonneval）　1800　油彩畫布　105×80cm　私人收藏

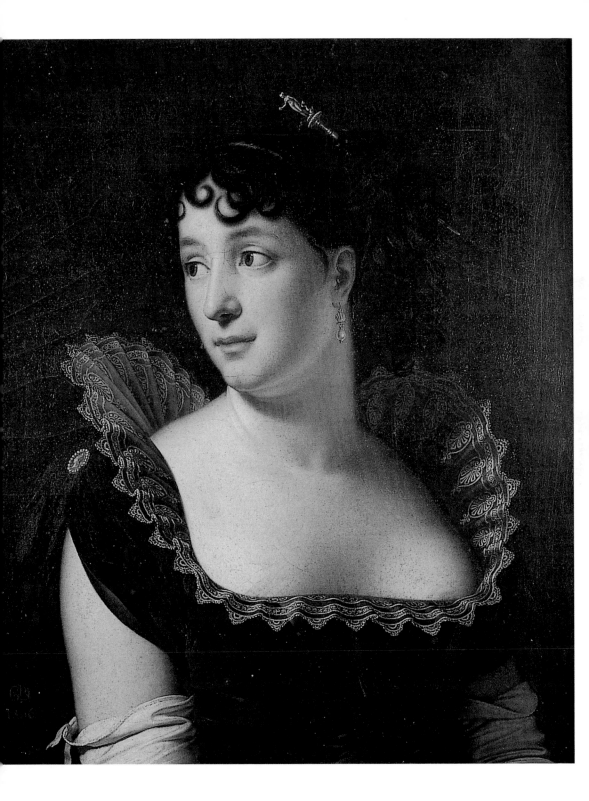

吉羅代　**墨林女士肖像**　1808　油彩畫布　66×55cm　私人收藏

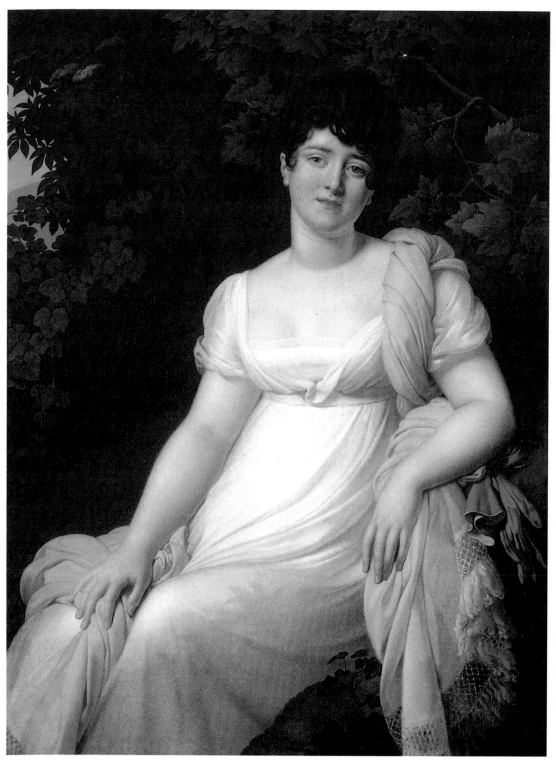

吉羅代　**哀愁的畢月琪女士肖像**　1807　油彩畫布　117.5×91.5cm　加拿大渥太華國立美術館藏

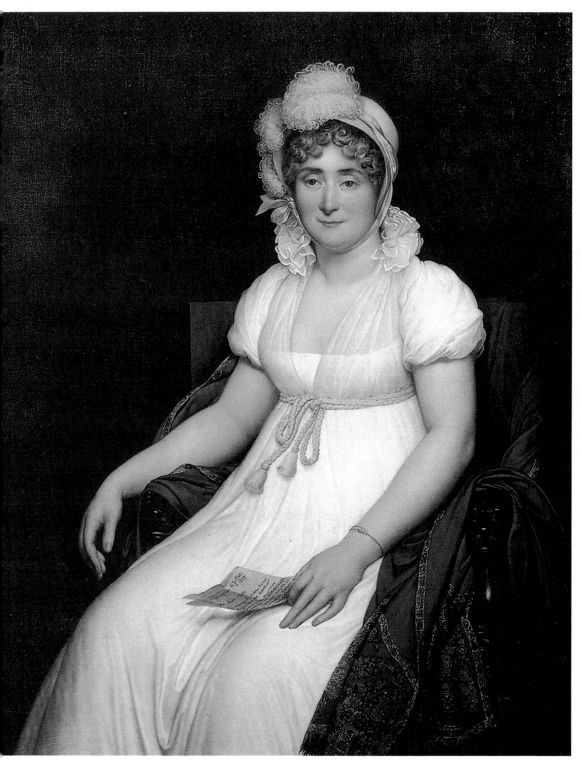

吉羅代　**伯爵夫人de la Grange穿著白色洋裝**　1809　油彩畫布　私人收藏

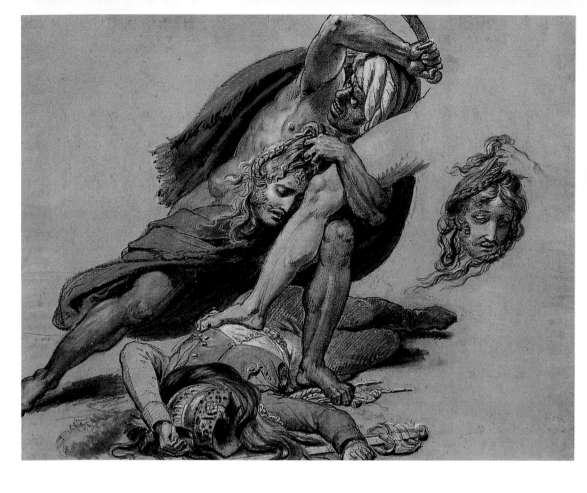

所以只能說這幅畫是個開始也是個結束，因為沒有任何作品
可以用來做為和它比較或模擬的討論。吉羅代也成為自己性格及
當時民主運動的個人悲劇，他的作品不幸只成為被展示的個人（a
displayed person）。〈阿塔拉的下葬〉不可否認的是吉羅代最完
整、最傑出的畫作；這幅畫是被類似於吉羅代靈魂的偉大詩人
——夏多布里昂的作品啟發，而且如同這位詩人的永恆地位，這
幅畫也永垂不朽。

1806年後，吉羅代更積極在古老詩歌及詩歌來源中，設置自
己私人的「避難所」，就如同是一場遠離當時不再為詩人和畫家
留下位置的社會中的逃亡。他開始從希臘及拉丁詩人中尋找靈
感，也不再希望自己的學術理想能夠受到當時社會、贊助人和大
眾的關注。吉羅代拿起畫筆，就像詩人正在哀悼自己的孤獨，但

吉羅代　**開羅的暴
動**(習作)：**黑人男子拿
者首級**　年代未詳
石墨粉彩紙本
54.5×66.3cm
阿瓦隆博物館
（Avallon, Musée de
l'Avallonnais）

他再也不用在畫布上顯現來自公眾的壓力。

　　根據德昆西精闢的解釋，吉羅代相當含蓄地想實現學者畫家（academic artist）的狂熱，用詩歌中最高境界的語言，即使他身在一個現代藝術將興起的時代、一個學院派藝術被剝奪了受到皇家或大眾支持的時代，只能退隱到它孤獨的內在、驚世的才華，然後哀傷地接受沒有人在創作真正的藝術。矛盾的是，當吉羅代證明新古典主義的理想只是一場災難的時候，他成為現代藝術的一部分、浪漫主義傳奇中的悲劇性畫家。就如同吉羅代寫的一首詩《畫家》（Le Peintre）並把它轉變成一幅希臘抒情詩人阿那克里翁（Anacreon）的畫像；如同他模仿許多希臘與拉丁詩人，吉羅代這位詩人和繪圖者，這位帕納賽斯山的移民者（émigré on Parnassus註：帕納賽斯山為希臘神話中謬斯的故鄉），擁有這古老又現代的靈魂，曾寫過這樣一首浩瀚的詩詞《墳墓外之紀要》（Mémories d'utre-tombe），但是這樣的藝術漸漸失去它的目的和讀者。

吉羅代　**法蘭西斯·貝爾坦德沃**　年代未詳
石墨紙本　25.5×21cm
私人收藏

吉羅代　**開羅的暴動**
1810　油彩畫布
339×507cm
法國國立提歐頌博物館
藏（p176-177頁圖）

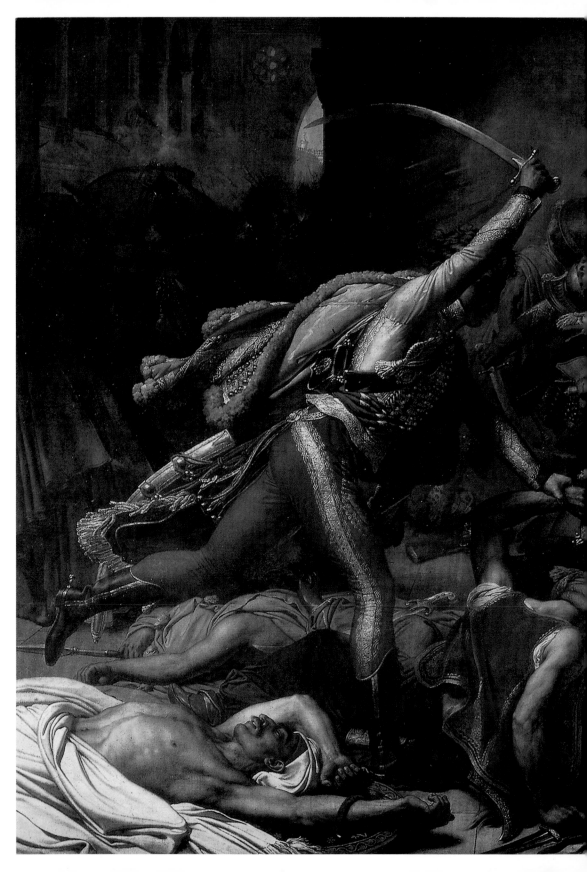

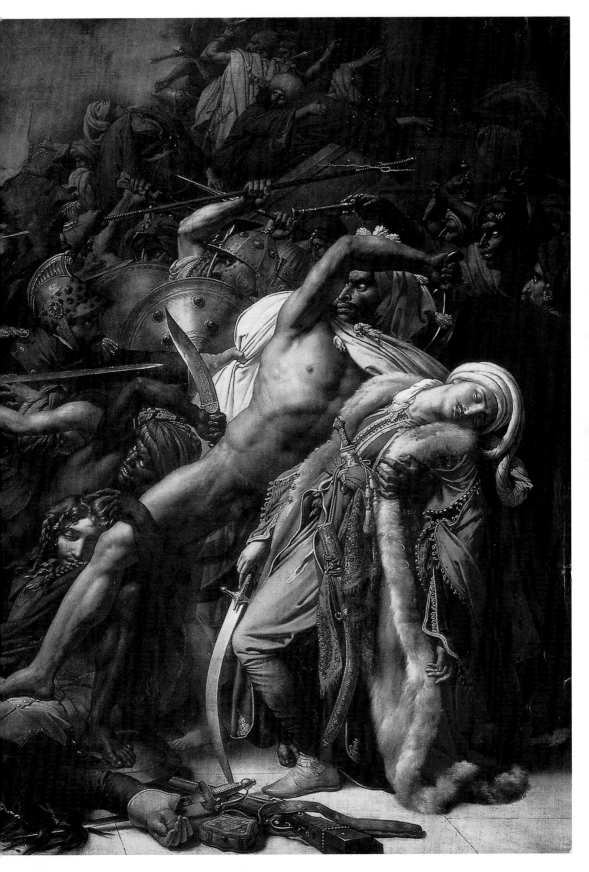

吉羅代　**開羅的暴動**（習作）：**埃及人後仰**　年代未詳　石墨粉彩紙本　46×30cm　巴黎羅浮宮藏

吉羅代　**開羅的暴動**（習作）：**輕騎兵與埃及人**　年代未詳　石墨粉彩紙本　59×45cm　巴黎羅浮宮藏

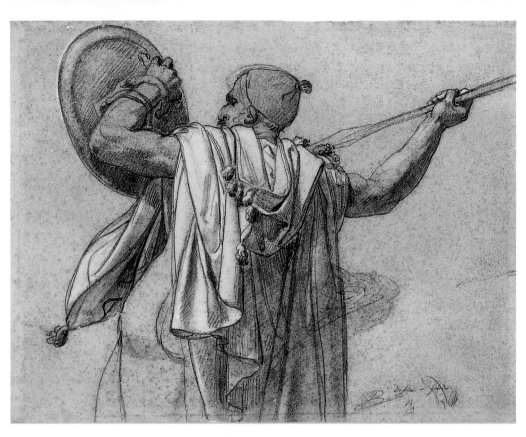

吉羅代　**開羅的暴動**（習作）：**執槍的埃及人**　年代未詳　石墨粉彩紙本　22.5×20cm
蒙達尼吉羅代美術館藏

吉羅代　**開羅的暴動**（習作）：**手執長矛盾牌的埃及人**　年代未詳　石墨粉彩紙本
31×41cm　巴黎Louis-Antoine Prat收藏（左頁上圖）

吉羅代　**開羅的暴動**（習作）：**抱著樑柱頭往左轉人像習作**　年代未詳　石墨粉彩紙本
28.5×37.1cm　私人收藏（左頁下圖）

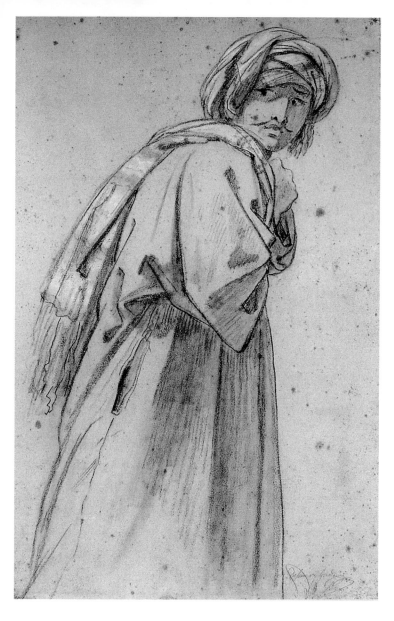

吉羅代　開羅的暴
動（習作）：掉頭離開的
埃及人　年代未詳
石墨粉彩紙本
42.9×27.2cm
巴黎Louis-Antoine Prat
收藏（左圖）

　　德列克魯斯與德昆西都是古典派，前者對吉羅代的評論更
加嚴苛。在德列克魯斯眼中，吉羅代背叛了新古典主義的領導
者。在德列克魯斯的一篇關於大衛的文章中，儘管充滿著不變的
忠心和缺乏才華，他還是看見了吉羅代，這位之前跟他師出同門
的同伴的想像力：「相當熱切但不至於非常豐厚，一個相當普遍
的對於法國的意向。對詩歌有過度強烈的愛好，對於一位畫家來

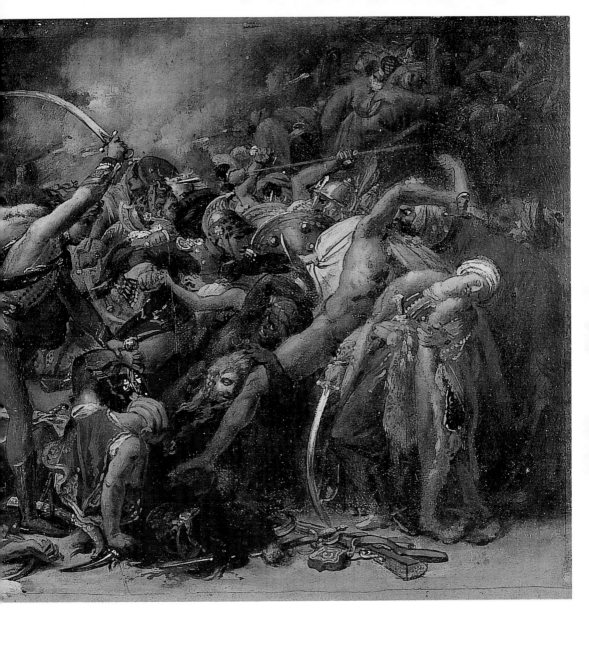

吉羅代　**開羅的暴
動**（習作）　年代未詳
油彩紙本畫布
30.8×45.1cm
芝加哥藝術學院藏
（上跨頁圖）

說很奇怪。他對於書信及詩歌的品味或敘事導致他浪費過多時間
並有害他的健康。在他死後，他們印刷出他模仿阿那克里翁所
寫的頌詞，以及一篇有六個章節的詩歌，名為《畫家》，在詩
歌前有初步的講解並包括一些註釋。這些作品約創作於1807年，
而且這些詩令人聯想到《導航》（La Navigation）、《花》（Les
Fleurs）、《春天之棄兒》（Le Printemps d'n proscrit）以及其他

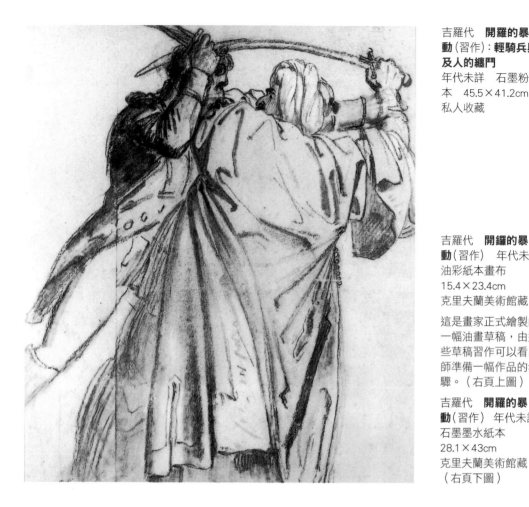

吉羅代　**開羅的暴
動**（習作）：**輕騎兵與埃
及人的纏鬥**
年代未詳　石墨粉彩紙
本　45.5×41.2cm
私人收藏

吉羅代　**開鑼的暴
動**（習作）　年代未詳
油彩紙本畫布
15.4×23.4cm
克里夫蘭美術館藏

這是畫家正式繪製的第
一幅油畫草稿，由這
些草稿習作可以看出大
師準備一幅作品的步
驟。（右頁上圖）

吉羅代　**開羅的暴
動**（習作）　年代未詳
石墨墨水紙本
28.1×43cm
克里夫蘭美術館藏
（右頁下圖）

對於詩的描述及讚賞。有些或許是模仿法國詩人杜利耶（Jacques
Delille, 1738-1813）的詩《想像力》（Imagination）。吉羅代曾經
是大衛的學生，卻超越他成為法國繪畫的掌旗者。但他揮霍自己
的時間，沉浸於極度過時的詩人杜利耶的作品。」

　　德昆西對吉羅代崇高的評價漸漸被德列克魯斯實際的論點一
點一滴推翻。德列克魯斯將自己的不誠實隱藏在醫學界表面的常
識，把吉羅代描述成過早被文學的弊病所摧毀，而這是畫家致命
的命運。

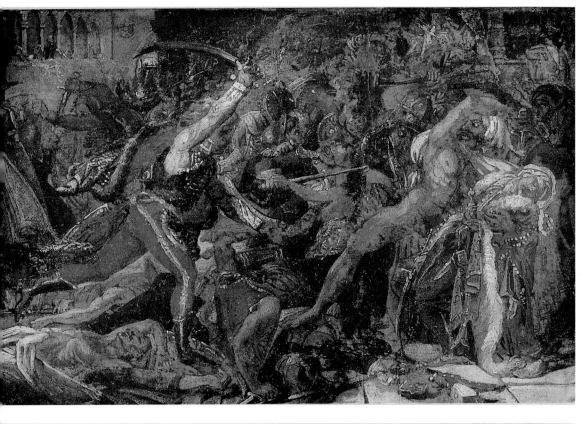

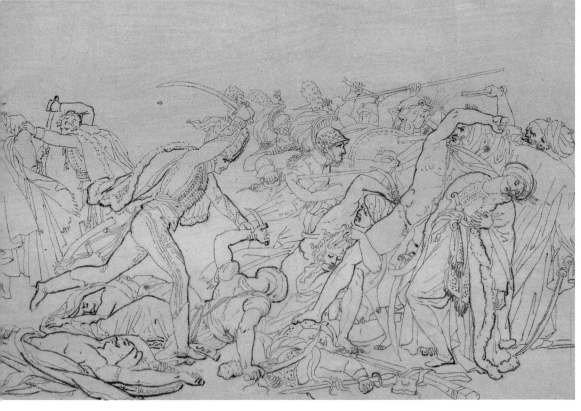

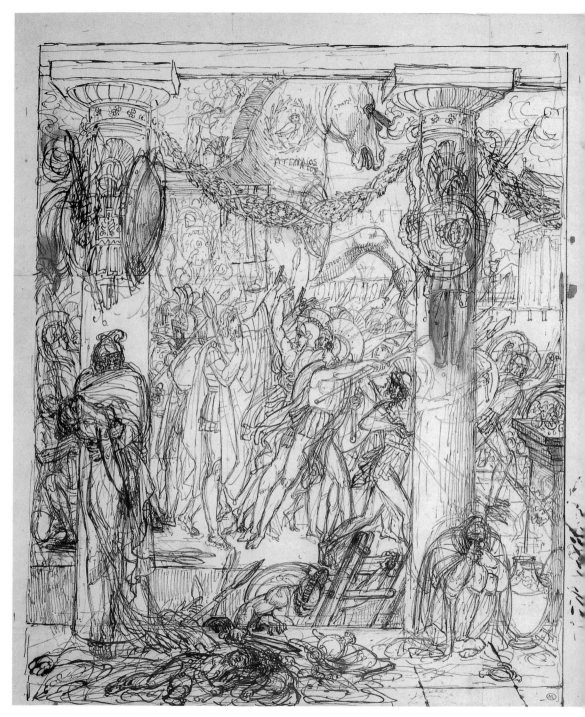

吉羅代　**特洛伊木馬**　年代未詳　墨水紙本　36.9×32cm　巴黎羅浮宮藏（上圖）

吉羅代　**畢馬龍與卡拉蝶**　1819　油彩畫布　253×202cm　巴黎羅浮宮藏（右頁圖）

畢馬龍追求最完美的雕塑作品，卻逐日愛上自己的作品無法自拔。愛神被他打動，因此將雕像化為真人。
這幅畫描繪了畢馬龍回到工作室看到雕像變成真人訝異的表情。

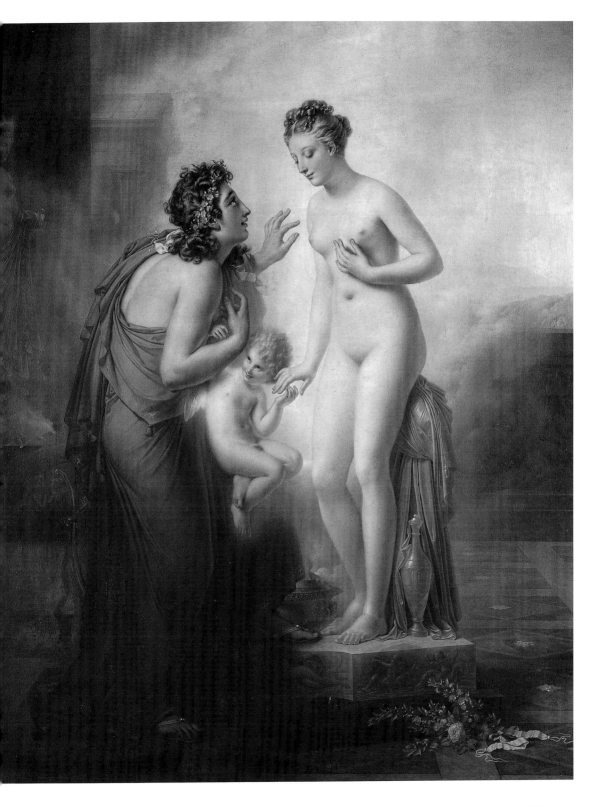

吉羅代　**畢馬龍與卡拉蝶**（習作）**：女體習作**　年代未詳　石墨紙本　56.3×38.8cm　奧爾良美術館藏（左圖）
吉羅代　**畢馬龍與卡拉蝶**（習作）　年代未詳　石墨紙本　56.3×38.8cm　奧爾良美術館藏（右圖）

吉羅代　**畢馬龍與卡拉蝶**（局部）　1813-1819　油彩畫布　253×202cm　羅浮宮藏（右頁圖）

吉羅代　**女體習作**　年代未詳　油彩畫布　253×202cm　巴黎羅浮宮藏（左圖）
吉羅代　**維納斯的誕生**　年代未詳　石墨紙本　波士頓Horvitz收藏（右圖）

吉羅代　**朱彼特與卡列斯托**　約1820　石墨白粉筆紙本　19.7×15.9cm　紐約Richard L. Feigen收藏（右頁圖）

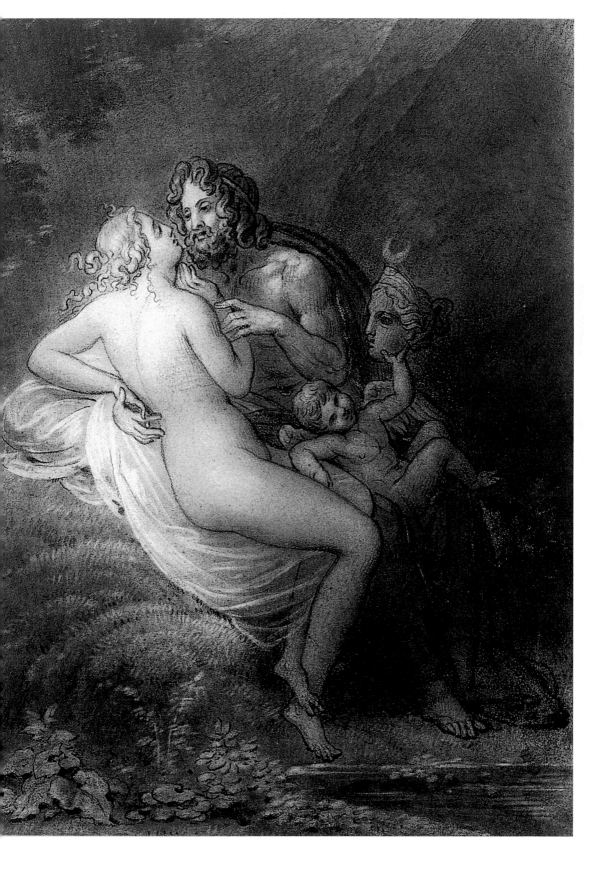

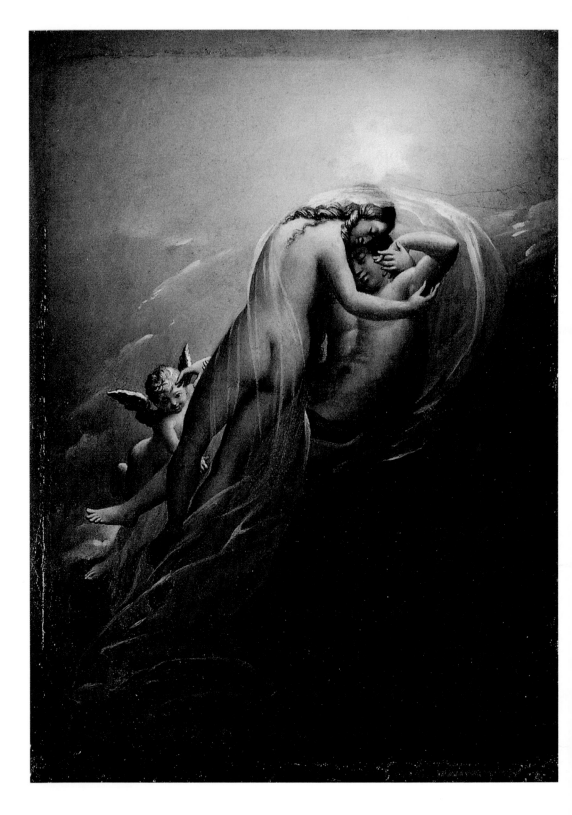

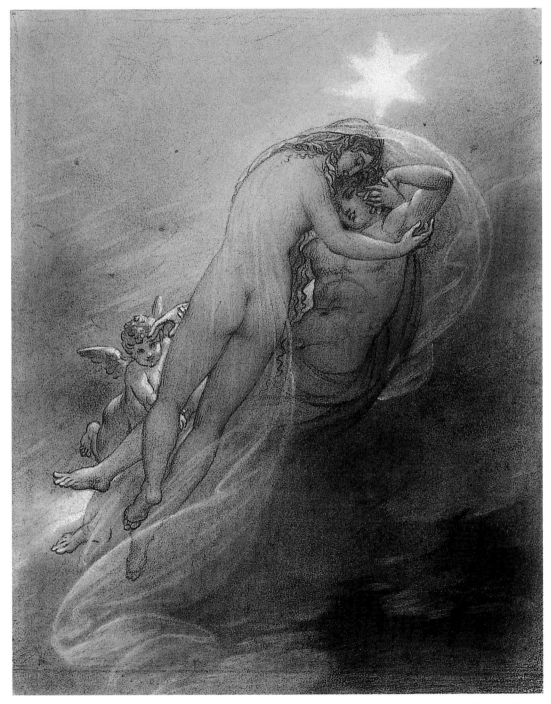

吉羅代　**奧羅拉與克法羅斯**　約1820　石墨白粉筆紙本　19.7×15.9cm　紐約Richard L. Feigen收藏（上圖）
吉羅代　**奧羅拉與克法羅斯**　約1820　油彩畫布　22.8×16.8cm　克里夫蘭美術館藏（左頁圖）

吉羅代　**暴風雨**　年代未詳　石墨畫紙　27×42cm　波士頓美術館藏

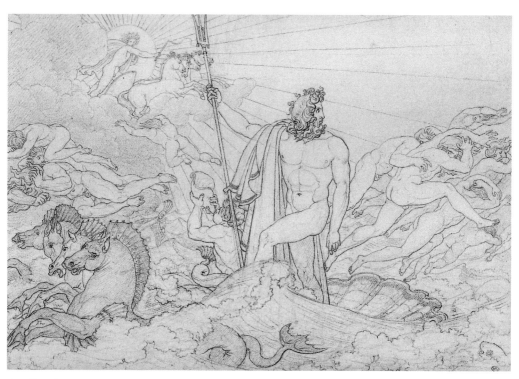

吉羅代　**海神驅趕狂風**　年代未詳　石墨紙本　26.3×42cm　巴黎羅浮宮藏（上圖）
吉羅代　**埃涅阿斯跨越冥河**　年代未詳　石墨紙本　29.3×37.6cm　瑞典斯德哥爾摩國立美術館藏
（右頁圖）

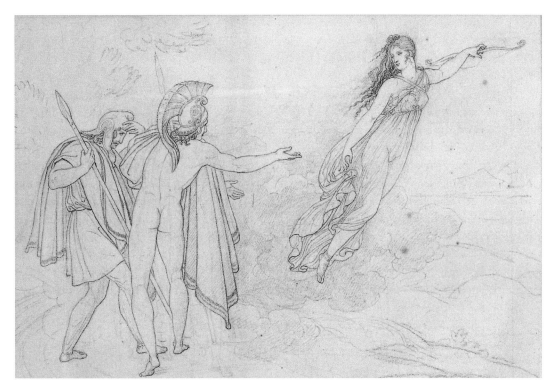

吉羅代　**維納斯離埃涅阿斯而去**　年代未詳　石墨紙本　35×42.3cm　蒙塔吉吉羅代美術館藏

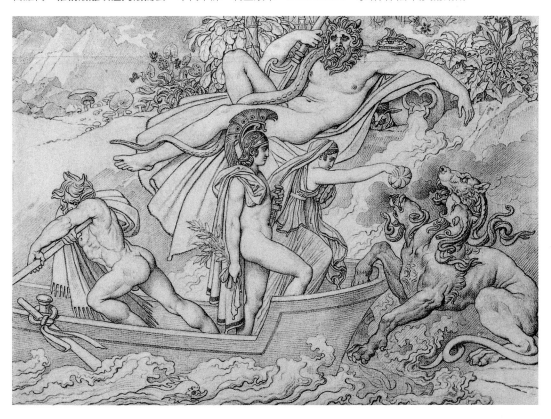

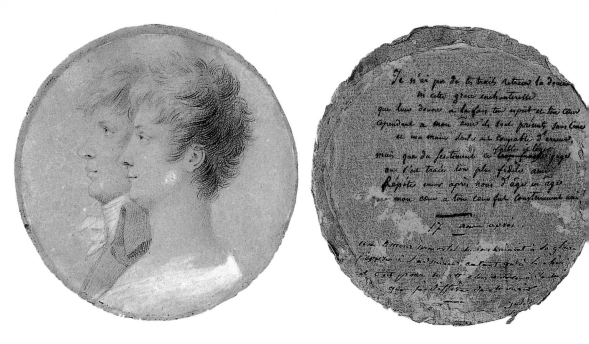

吉羅代　**茱莉・孔蝶與
吉羅代之肖像畫**
年代不詳　蠟筆褐色墨
水紙　私人收藏

吉羅代　**弗朗索瓦・杜
利耶之遺容**　年代不詳
石版畫　法國國家圖書
館藏

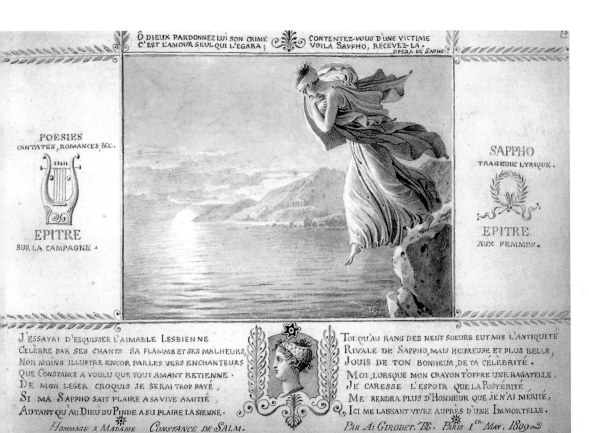

Ô DIEUX PARDONNEZ LUI SON CRIME
C'EST L'AMOUR SEUL QUI L'EGARA;

CONTENTEZ-VOUS D'UNE VICTIME
VOILA SAPPHO, RECEVEZ-LA.
OPERA DE SAPHO

POESIES
CANTATES, ROMANCES, &C.

EPITRE
SUR LA CAMPAGNE 4

SAPPHO
TRAGEDIE LYRIQUE.

EPITRE
AUX FEMMES.

J'ESSAYAI D'ESQUISSER L'AIMABLE LESBIENNE
CÉLÈBRE PAR SES CHANTS SA FLAMME ET SES MALHEURS,
NON MOINS ILLUSTRE ENCOR PAR LES VERS ENCHANTEURS
QUE CONSTANCE A VOULU QUE TOUT AMANT RETIENNE.
DE MON LEGER CROQUIS JE SERAI TROP PAYÉ,
SI MA SAPPHO SAIT PLAIRE A SA VIVE AMITIÉ
AUTANT QU'AU DIEU DU PINDE A SU PLAIRE LA SIENNE.

TOI QU'AU RANG DES NEUF SOEURS EUT MIS L'ANTIQUITÉ
RIVALE DE SAPPHO, MAIS HEUREUSE ET PLUS BELLE
JOUIS DE TON BONHEUR, DE TA CELEBRITÉ.
MOI, LORSQUE MON CRAYON T'OFFRE UNE BAGATELLE,
JE CARESSE L'ESPOIR QUE LA POSTÉRITÉ
ME RENDRA PLUS D'HONNEUR QUE JE N'AI MÉRITÉ,
ICI ME LAISSANT VIVRE AUPRÈS D'UNE IMMORTELLE.

HOMMAGE A MADAME CONSTANCE DE SALM.

PAR A: GIRODET. ΡΕ. PARIS 1ᵉʳ MAY. 1809

吉羅代　**薩孚躍入於海浪中**　1809
黑色筆與褐色墨水
紙　私人收藏
（上圖）

吉羅代　**康士坦士‧德‧薩爾姆之肖像畫**　年代不詳
黑色蠟筆紅色炭筆
紙　私人收藏
（右圖）

齊納德　**吉羅代之肖像畫**
年代不詳　紅陶　直徑22.5cm
波士頓美術館藏

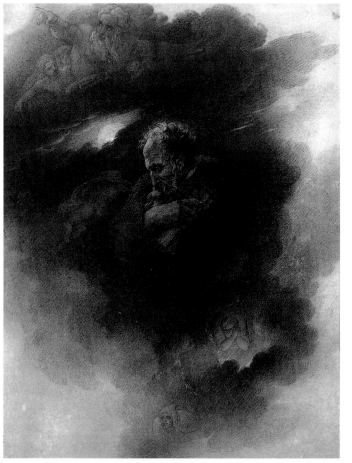

吉羅代　**米開朗基羅**　年代不詳
黑色蠟筆紙　19×15cm
私人收藏

作者不詳　**吉羅代為死去的貝里公**
爵繪製遺像　年代不詳
黑色蠟筆紙　法國國家圖書館
藏（右頁上圖）

卡瑞拉臨摹吉羅代　**安提阿爵斯與**
斯錐圖尼斯　不詳　黑色墨水紙
私人收藏（右頁下圖）

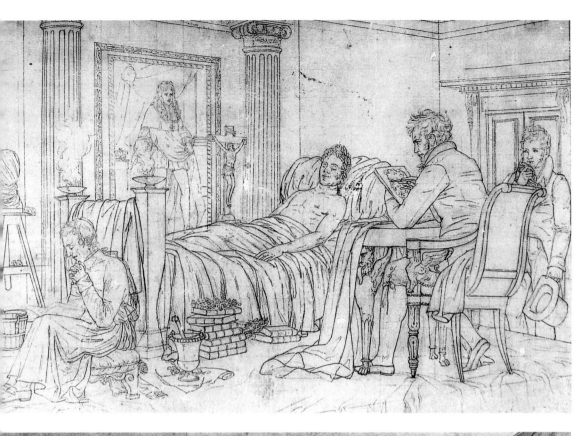

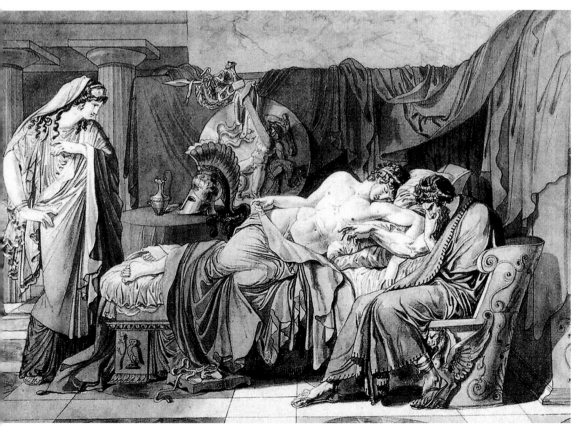

勞吉爾臨摹吉羅代
羅馬國王的誕生
年代不詳　石版畫
法國國家圖書館藏

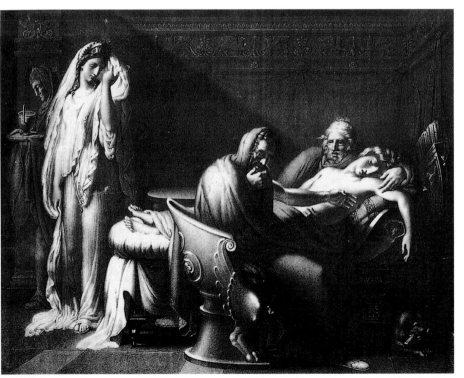

洛赫臨摹吉羅代
安提阿爵斯與斯
圖尼斯　年代不詳
石版畫　私人收藏
（左圖）

吉羅代　**弗朗索**
之聖誕預言字典
年代不詳　版畫
私人收藏
（右頁圖）

216

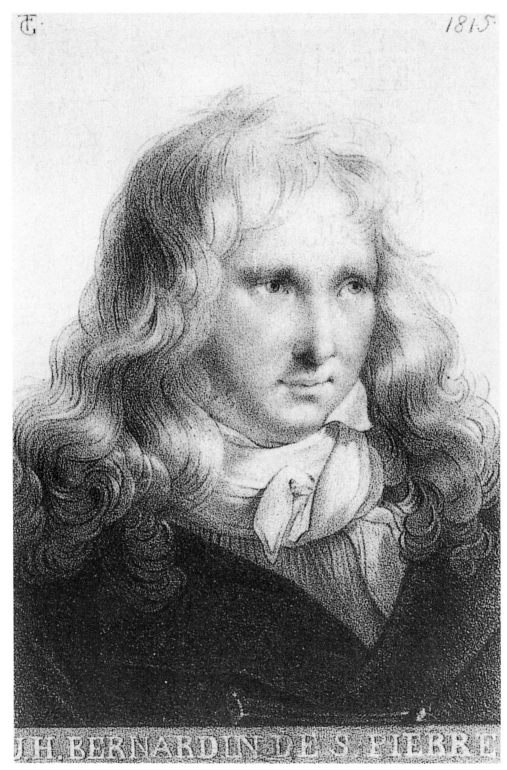

JH. BERNARDIN DE S. PIERRE

吉羅代　**貝爾納丁‧聖皮埃爾之肖像畫**　年代不詳　石版畫　私人收藏

218

格拉瑞　**當吉羅代夜間作畫時死神降臨將他的檯燈熄滅**　1849　格拉瑞博物館藏

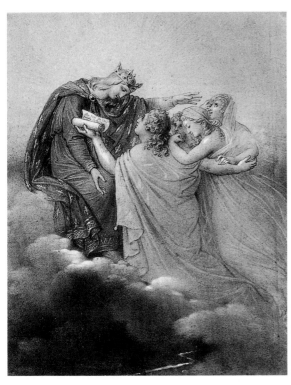

吉羅代　**聖路易歡迎路易十六及皇室家族到天堂**　年代不詳　黑色炭筆紙　29×24.5cm　私人收藏（左圖）
德普雷　**吉羅代之半身像**　年代不詳　青銅雕塑　27×11×14cm　私人收藏（右圖）

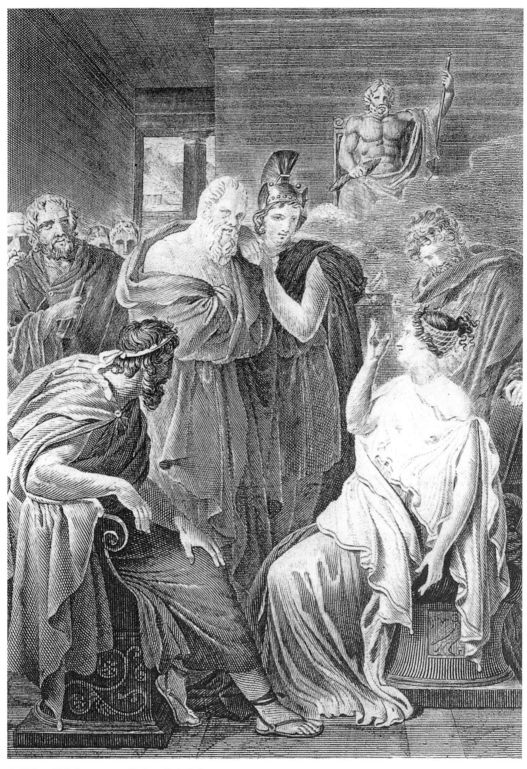

吉羅代 **討論會** 1812 版畫 私人收藏

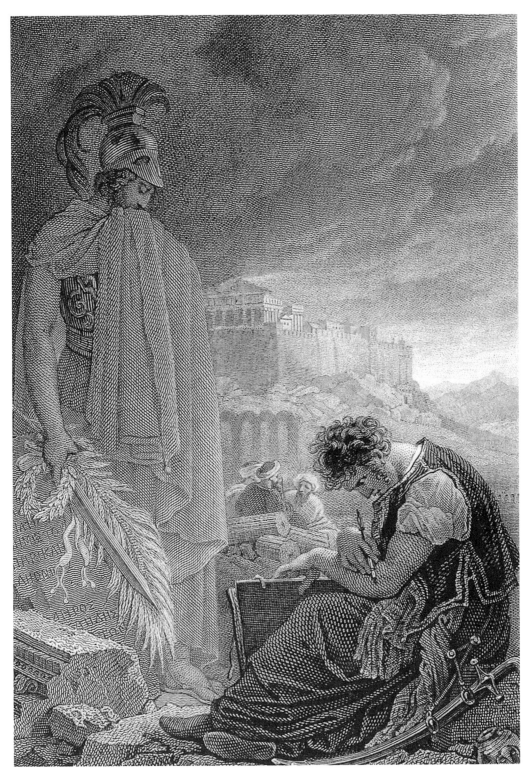

亨利・查爾斯・馬勒臨摹吉羅代　**詩人在希臘的廢墟中**　1829　版畫　私人收藏

琴鏘臨摹吉羅代　**畢馬龍與卡拉蝶**　1829　版畫　私人收藏（上圖）
吉羅代　**夏荷・瑪莉・波拿巴之肖像畫**　年代不詳　油彩畫布　218×139cm　凡爾賽宮國立美術館藏
（右頁圖）

吉羅代　**維也納於1805年十一月十三號投降**　1805　油彩畫布　380×532cm　凡爾賽宮國立美術館藏
（上圖，右頁為局部圖）

利布臨摹吉羅代
貝爾納丁・聖皮埃爾
之肖像畫　1805
版畫　私人收藏
（左圖，右為局部圖）

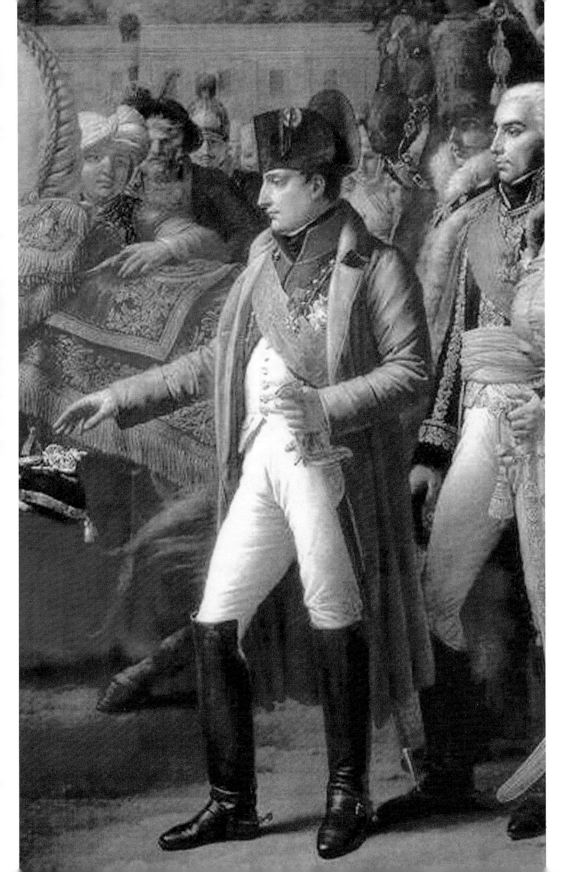

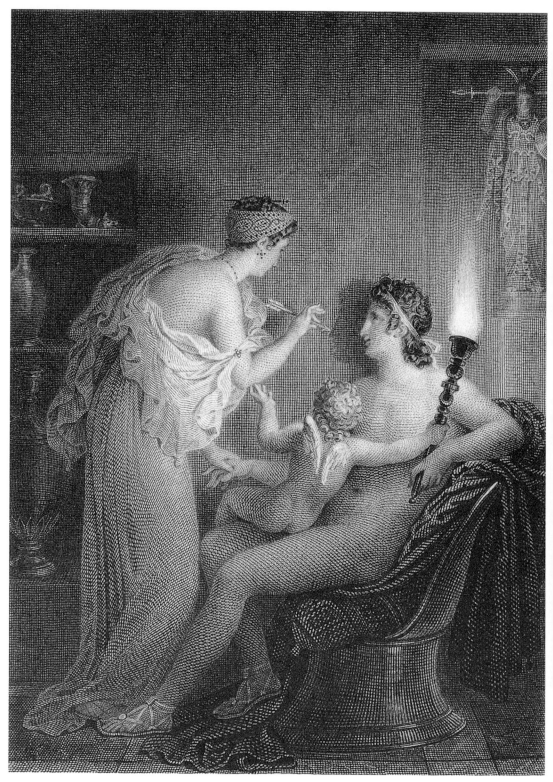

杜彭臨摹吉羅代　**布代特**　1829　版畫　私人收藏

沙提龍臨摹吉羅代　**與愛奔跑**　1825　版畫　私人收藏（左圖）
沙提龍臨摹吉羅代　**邱比特繪製巴希勒斯之肖像畫**　1825　版畫　私人收藏（右圖）

沙提龍臨摹吉羅代　**在一片銀海上**　1825　版畫　私人收藏（左圖）
沙提龍臨摹吉羅代　**在夢中**　1825　版畫　私人收藏（右圖）

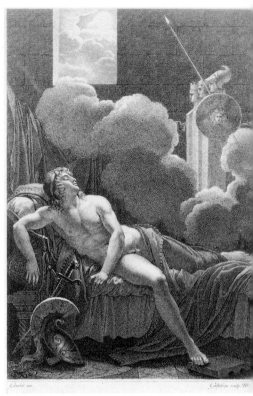

吉羅代　**沙提龍之肖像畫**　年代不詳　版畫
法國國家圖書館藏

古德弗洛臨摹吉羅代　**特洛伊城英雄：亞尼斯之夢**
1798　法國國家圖書館藏

柯林　**吉羅代被**
的學生們包圍
年代不詳　石版
法國國家圖書館
（左圖）

吉羅代　**謬思加**
維吉爾　年代不
黑色腊筆褐色墨
紙　巴黎藝術博
館藏（右頁圖）

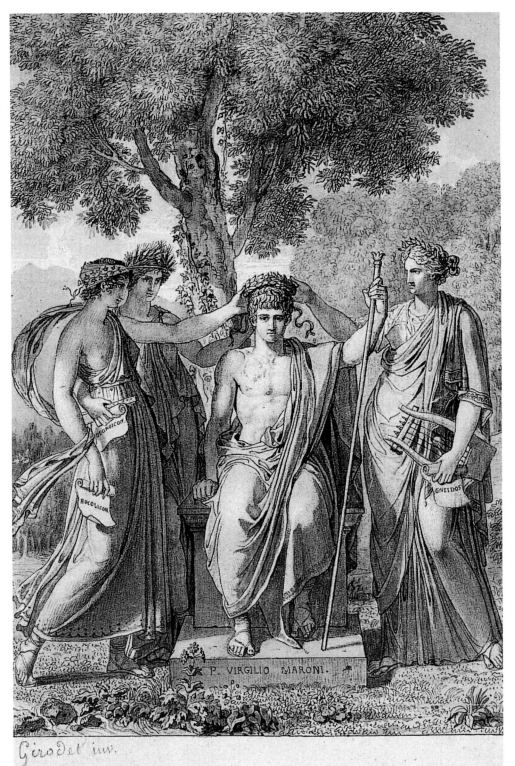

P. VIRGILIO MARONI.

Girodet inv.

.... cecini paſcua, rura, duces.

吉羅代　**制止安提阿爵斯喝下毒藥**　油彩木板　31.7×40.8cm　私人收藏

學徒臨摹吉羅代〈誘拐歐羅芭〉製作的版畫

學徒臨摹吉羅代〈阿那克里翁與情人〉製作的版畫

吉羅代　**阿那克里翁與愛的戰爭**　版畫　私人收藏

吉羅代寫的詩《畫家》以及希臘抒情詩人阿那克里翁（Anacreon）的畫像

231

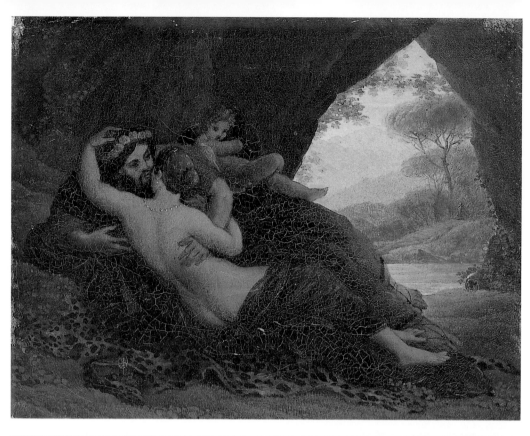

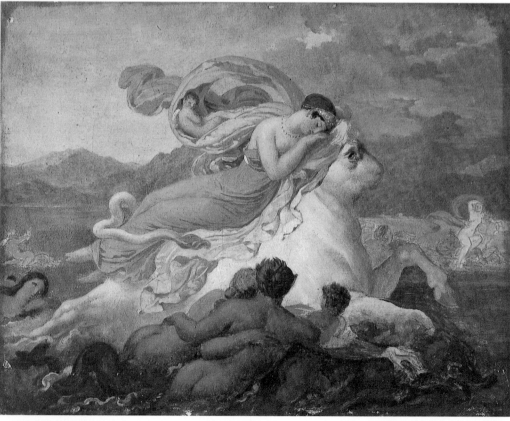

蒙竺　**吉羅代向他的畫室告別**　年代未詳　油彩畫布　70×54.5cm　蒙塔吉吉羅代美術館藏

吉羅代　**阿那克里翁與情人**　年代未詳　油彩畫布　17.2×22cm　法國蒙彼利埃法布爾博物館藏
（左頁上圖）

吉羅代　**誘拐歐羅芭**　年代未詳　油彩紙本　19.1×24.6cm　蒙塔吉吉羅代美術館藏（左頁下圖）

吉羅代年譜

吉羅代的簽名

1767	零歲。吉羅代於六月五日出生在法國的蒙塔吉（Montargis）。父親為安東・吉羅代（Antoine-Florent Girodet, 1720-1784），母親為安妮・安琪莉・康尼爾（Anne-Angélique Cornier, 1732-1787）。吉羅代的父母親在許多親朋好友的見證下於1752年九月十五號在巴黎結婚。當時吉羅代的父親為32歲，母親為20歲。在吉羅代出生時，其父親已47歲，母親為35歲。小吉羅代很快就擁有貴族的頭銜，因為其父母親在1758年得到舒雷（Chuelles）和蒙可部（Montcorbon）小鎮果園。
1772-1773	五歲到六歲。吉羅代的童年事跡鮮為人知。
1774	七歲。小吉羅代被安置在巴黎的皮克畢（Picpus）的雅克・偉棠（Jacques Watrin）夫婦家。小吉羅代將在這居住到十歲為止。吉羅代的父母親為何將他安置在這裡的原因至今不明。偉棠先生寫信給吉羅代夫人告知其兒子的近況；表示小吉羅代適應良好，他的繪畫老師特別喜歡他。小吉羅代也寫信給父母：「我寫信表示我希望您們健康。我特別喜歡我的繪畫老師。」
1775	八歲。寫信給父母表示自己持續學業上的進步並且獲得一些科學知識。

雕刻家德特里可提（Henri de Triqueti）在1853年製作的吉羅代大理石頭像，現存於蒙塔吉的吉羅代美術館。（右頁圖）

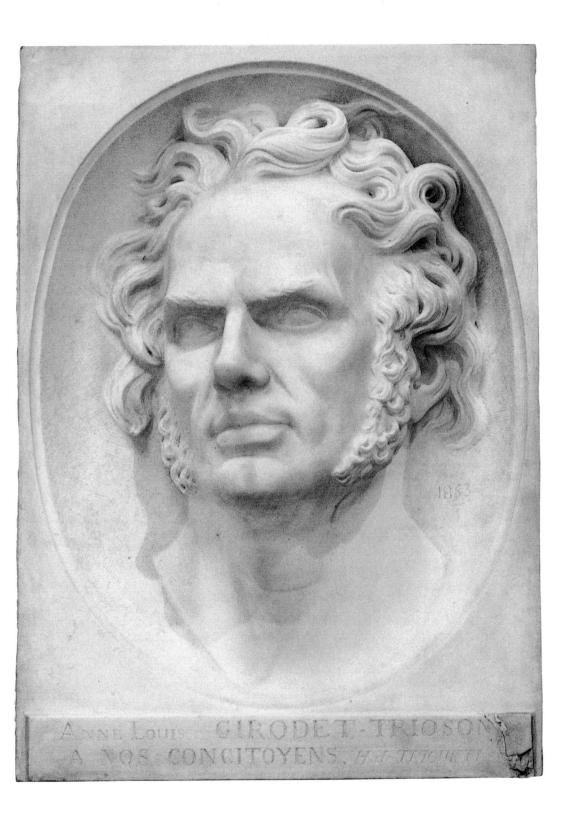

ANNE LOUIS GIRODET-TRIOSON
A NOS CONCITOYENS *H. II. TIOUU T*

235

		吉羅代　**帕里斯的**
1776	九歲。在書信中提到芙尼夫婦（Mr et Me Vougny）曾多次拜訪他。而且他的繪畫老師讓他非常高興。	**裁判**　私人收藏
1777	十歲。偉棠先生寫信通知吉羅代夫人：表示她的兒子健康狀況非常良好。小吉羅代的繪畫作品讓老師相當滿意，並可能開始要幫小吉羅代請數學家教。小吉羅代寫信給媽媽表示芙尼夫婦和提歐頌先生在八天前來訪；提歐頌先生帶了他的畫交給媽媽掛在家中。	
1778	十一歲。小吉羅代寫信給父母表示他正在學數學並希望寄更多自己的畫作給父母親。	
1784	十七歲。進入大衛畫室。新古典主義大師大衛於此二十五年後回憶：「我的第三個學生是相當傑出的蒙塔吉的吉羅代（Girodet de Montargis）。布雷先生（Mr Boulé），一	

吉羅代　**達度拉、**
卡莉芭、克拉瑪、
希莉絲瑪、塞摩及
巴卡拉　石版印刷
法國巴黎國家圖書
館藏

位相當有名的建築師，將年輕的吉羅代帶到我面前。當時
這位年輕人剛完成他的學業，並已嫻熟拉丁及希臘文。」
同年父親去世。

1785　　十八歲。繼承父親在蒙塔吉的一棟別墅。

1786　　十九歲。第一次參加羅馬大獎比賽。但是大獎從缺，因為
　　　　參賽者全都是大衛的學生且作品相似度過高。

1787	二十歲。母親過世，成為孤兒。繪製大衛的肖像畫。第二次參加羅馬大獎比賽，因被懷疑將手稿帶入試場而被取消資格。同儕法布爾得到羅馬大獎。
1788	二十一歲。第三度參加羅馬大獎比賽，得到第二名。
1789	二十二歲。法國大革命爆發。繪製表哥康尼爾（Antoine-François Cornier, 1758-1797）肖像畫。因畫作〈約瑟夫與其兄弟的故事〉得到羅馬大獎，並因此揚名。到羅馬學習繪畫三年。到羅馬前繪製〈為自由而陣亡的法國英雄〉。到羅馬後繪製〈西波克拉底拒絕阿爾塔薛西斯的禮物〉和〈沉睡的安狄米翁〉。法國大革命開始。
1790	二十三歲。繪製自畫像。五月三十號抵達法國學院在羅馬曼齊尼宮的分部。
1792	二十五歲。法國大革命戰爭開始，法國獲得前所未有的勝利，征服了義大利半島、一些低地國家以及萊茵河西半部多數的疆土。九月，法國共和國宣告創立，激進的革命黨人受到相當多的支持。羅伯斯比爾與其它雅各賓黨人藉著國民公會通過的共和國安全協議，在法國實行變相的獨裁統治。
1793	二十六歲。在沙龍展出其畫作〈沉睡的安狄米翁〉。路易十六被送上斷頭台。雅各賓黨人開始實行恐怖統治，在他們短暫的治權期間（1793-1794），多達四萬人遭到殺害，故稱為恐怖統治。
1795	二十八歲。自義大利回到巴黎。繪製提歐頌夫人肖像畫，提歐頌夫人於同年去世。雅各賓黨人垮台，督政府掌權，恐怖統治宣告結束。
1798	三十一歲。繪製〈讓－巴第斯特·貝雷〉、第一幅伯納·阿涅斯·提歐頌的肖像畫。
1799	三十二歲。繪製〈裝扮成達妮的藍格小姐〉。
1800	三十三歲。繪製第二幅伯納·阿涅斯·提歐頌的肖像畫。拿破崙為首的執政府接管法國，正式宣告拿破崙時代來臨。
1801	三十四歲。繪製〈為自由而陣亡的法國英雄〉。

1802	三十五歲。繪製第三幅伯納‧阿涅斯‧提歐頌的肖像畫。於沙龍展出的〈為自由而陣亡的法國英雄〉。
1806	三十九歲。繪製〈洪水〉。醫生提歐頌先生收養吉羅代，因此吉羅代將姓氏改為羅西提歐頌‧吉羅代（Girodet de Roussy-Trioson）。
1808	四十一歲。繪製〈阿塔拉的下葬〉、〈夏多布里昂〉。
1810	四十三歲。繪製〈開羅的暴動〉、〈貝爾坦德沃夫人〉。
1819	五十二歲。繪製〈畢馬龍與卡拉蝶〉（Pygmalion）
1824	五十七歲。繪製〈卡特利諾〉（註：Jacques Cathelineau, 1759-1793 在法國大革命中扮演重要角色）肖像畫；繪製〈邦查姆〉肖像畫（註：Charles de Bonchamps, 1760-1793 在法國大革命中為保皇黨）及另外一幅自畫像。逝世於十二月十日。

作者不詳
吉羅代之墓（局部）
年代未詳
7.8×13cm
巴黎卡那瓦雷博物館藏

國家圖書館出版品預行編目(CIP)資料

吉羅代：前期浪漫主義畫家 / 何政廣主編；劉
力葭編譯. -- 初版. -- 臺北市：藝術家, 2012.11
240面；17×23公分. -- (世界名畫家全集)

ISBN 978-986-282-084-1(平裝)

1. 吉羅代（Girodet, Anne-Louis, 1767-1824）
2. 畫家 3. 傳記 4. 法國

940.9942 101022701

世界名畫家全集
前期浪漫主義畫家

吉羅代 **Anne-Louis Girodet**

何政廣 / 主編　　劉力葭 / 編譯

發行人　何政廣
主　編　王庭玫
編　輯　謝汝萱、鄧聿檠
美　編　曾小芬
出版者　藝術家出版社
　　　　台北市重慶南路一段147號6樓
　　　　TEL：（02）2371-9692～3
　　　　FAX：（02）2331-7096
　　　　郵政劃撥：01044798 藝術家雜誌社帳戶

總經銷　時報文化出版企業股份有限公司
　　　　桃園縣龜山鄉萬壽路二段351號
　　　　TEL：（02）2306-6842
南部區域代理　台南市西門路一段223巷10弄26號
　　　　TEL：（06）261-7268
　　　　FAX：（06）263-7698
製版印刷　新豪華彩色製版印刷股份有限公司
初　版　2012年11月
定　價　新臺幣480元

ISBN　978-986-282-084-1（平裝）

法律顧問蕭雄淋
版權所有・不准翻印
行政院新聞局出版事業登記證局版台業字第1749號